木曽街道六十九次

［日］歌川国芳　海晏 著

［日］歌川广重

［日］溪斋英泉　绘

台海出版社

图书在版编目（CIP）数据

木曾街道六十九次 /（日）歌川国芳，（日）歌川广
重，（日）溪斋英泉绘；海晏著 . —北京：台海出版社，2023.6
ISBN 978-7-5168-3537-1

Ⅰ.①木… Ⅱ.①歌…②歌…③溪…④海… Ⅲ.
①浮世绘–作品集–日本–江户时代 Ⅳ.① J237

中国国家版本馆 CIP 数据核字（2023）第 061188 号

木曾街道六十九次

绘　　者：[日]歌川国芳　　[日]歌川广重　　[日]溪斋英泉
著　　者：海　晏

出 版 人：蔡　旭　　　　　　　　　　　封面设计：欧阳颖
责任编辑：王　萍

出版发行：台海出版社
地　　址：北京市东城区景山东街 20 号　　邮政编码：100009
电　　话：010-64041652（发行、邮购）
传　　真：010-84045799（总编室）
网　　址：www.taimeng.org.cn/thcbs/default.htm
E - m a i l：thcbs@126.com

经　　销：全国各地新华书店
印　　刷：北京金特印刷有限责任公司
本书如有破损、缺页、装订错误，请与本社联系调换

开　　本：880 毫米 × 1230 毫米　　　　1/32
字　　数：261 千字　　　　　　　　　印　张：13
版　　次：2023 年 6 月第 1 版　　　　印　次：2023 年 6 月第 1 次印刷
书　　号：ISBN 978-7-5168-3537-1

定　　价：98.00 元

引言

浮世绘萌芽于17世纪初期的日本江户时代，明治维新后，大量西洋画涌入日本，在全盘欧化的风气下，江户时代繁荣发展的浮世绘就此没落，直至消失。作为植根于日本平民文化的独有艺术形式，浮世绘广揽众长，它不仅吸收了中国明清时代木刻版画的精粹，还深刻地受到西方绘画技巧的影响，在三百余年的时间里如藤蔓一般顽强生长，呈现出独特的美学风姿与民族格调。虽然浮世绘在世界艺术史的长河中如昙花一现，转瞬即逝，但它也辐射到欧亚各地，欧洲画坛从古典主义到印象派大师，包括马奈、凡·高、莫奈等人，无不受到这种画风的影响，在西欧刮起了一阵和风热潮，并直接启迪了19世纪末兴起的以穆夏为代表的新艺术运动。

明艳动人的吉原花魁，脸谱化的歌舞伎演员，遍布日本各地的明山秀水，滑稽讽刺、针砭时弊的戏剧，天马行空、诡谲多变的鬼怪妖魔，金戈铁马的战争场面，一荷一叶间的花鸟虫鱼，都是浮世绘所描绘的对象。因此，浮世绘不仅是一种装饰艺术，更是江户时代的百科全书，它用生动形象的艺术表现手法，绘尽人间百态，成为历史的记录者和江户人民的情感寄托。

潘力教授在《浮世绘》一书中说，"每一幅浮世绘都承载着丰富的日

本民俗文化密码，只有巨细无遗地解锁这些信息，才能说是真正看懂浮世绘，也才能对日本文化有更准确的认识"，高度概括了浮世绘作为民族艺术的文化价值。浮世绘自诞生之初到明治时期终结，期间产生了千余名优秀的浮世绘画师，创作了种类、数量繁多的作品，简牍盈积，浩如烟海。想要在这样的浩渺烟波中穷尽浮世绘之奥义，实属不可能完成的任务。而如果能够深入赏读名家的代表性作品，则能如提网之纲，挈衣之领，起到事半功倍的效果。

悠悠百年木曾道

1600年，也就是明神宗万历二十八年，日本爆发了日本史上最大规模的内战——关原合战，这是一场"决定天下的战争"，以德川氏的绝对胜出而结束。自此德川家康结束了日本长期混战的局面，确立了自己在日本列岛的霸主地位，开启了长达二百六十五年的江户幕府时期，这也是日本历史上最后一个武家统治的幕府。此时政局趋于平稳，经济发展，日本逐渐进入太平盛世。

江户时代的将军作为最大的封建主，直接管理着全国四分之一的土地和许多重要城市，全国其他地区分成大大小小两百多个"藩"，各地的藩主，也就是大名，必须听命于将军。幕府为了增强在全国范围内的支配力，稳固对各地大名的控制，要求各藩的大名定期前往江户替将军执行一段时

间的政务，然后返回自己的领地，这就是"参勤交代"制度。执行"参勤交代"的大名需要携大批人马步行到江户。为了落实这个制度，幕府以江户为起点，开始完善通往全国各地的道路交通。短短数年，就先后完成了从江户辐射日本全境的五条陆上交通要道，分别是沿海岸到京都的东海道，经信浓、美浓到京都的中山道（木曾街道），去往甲州的甲州街道，直达陆奥白川的奥州街道和通往日光坊中的日光街道。这就是日本历史上著名的"五街道"。

木曾街道是由中世时期的"东山道"演变而来的，江户幕府自1601年开始花了七年的时间对其进行整顿。从江户日本桥出发，途径武藏国、上野国、信浓国、美浓国和近江国的六十九个宿场（驿站），最后抵达位于京都的三条大桥，整条木曾道绵延五百三十三千米。同样是连接江户和京都，与蜿蜒在温暖的太平洋沿岸的东海道相比，木曾街道沿途多为山岳丘陵，道路崎岖，处处狭关险隘，冬天还有冰雪侵袭，相当险峻难行。因此这段仅相当于从北京到河南安阳的距离，即便是青壮男子也需要跋涉十数日方能完成。

虽说如此，中山道却因跨越丰富的地貌，以别致的风景和丰富的物产而闻名。一路行去可观春樱秋月，遍历夏雨冬雪，再加上沿途的八幡宫、琵琶湖等人文自然景观，时令季节与风景名胜相交织，形成了一幅壮丽迷人的风景画。因此除了大名、武士，来自全国的商贾、巡礼者和参拜者也非常热衷于使用这条路往返各地。

为了方便旅途中的公私人员通行住宿，木曾街道沿途共设置了六十九

个驿站，这就相当于现代的高速公路休息站和服务区。最初的驿站只是为了查阅通行文件、传递军情和物资而设立的简单站点，但随着游赏风气的流行和旅客数量的增长，驿站里的设施逐渐完善起来，包括大名和武士官吏投宿的本阵、胁本阵❶，为旅人开设的旅馆、木赁宿❷，以及作为人员和马匹中转站的问屋等。除此之外，在驿站内还设有茶屋、商铺和名产店，供往来的客人休憩娱乐，热闹非凡。

这些驿站在江户时代承载了巨大的社会价值，为稳定幕府的统治起到了不可或缺的作用。但随着近代城镇和交通方式的发展，这些宿场也在时代的变迁、演进中逐渐没落。直到昭和时期政府意识到保护历史遗迹的重要性，才开始对这些古时的驿场栈道和建筑景观进行保护和修复。如今走在中山道上，依然能够看到那些见证江户历史的古迹。

广重、英泉之木曾路雪月花

随着以"五街道"为核心的交通网络逐步建立，日本国内各种名目的旅行活动日益繁盛。除了官方例行的参勤交代，民间主要以参拜神社、攀

❶ 本阵是驿站中供幕府、大名或者官家使者使用的住所。有些大藩人数众多，有一批人要到备用的胁本阵过夜。一般的平民则只能寄宿在普通的旅舍。

❷ 江户时代驿站中的一种简易住宿场所，木赁宿不提供食物，只供过夜。旅行者须自带米粮，伙食自理。

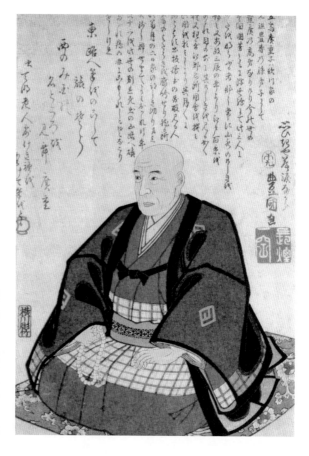

登富士山和御岳山、四国巡礼等富有宗教信仰色彩的出游为主。据记载，仅1830年日本全国就有逾百万人前往伊势神宫进行参拜。而由于种种原因无法旅行的人，对外部世界的绝美风景也产生了极大的向往。在这种背景下，为了顺应社会需求，具有旅游导览性质的"名所绘"迎来了波澜壮阔的时代，其中以"五街道"为主题的"街道绘"，更是因兼具实用性和丰

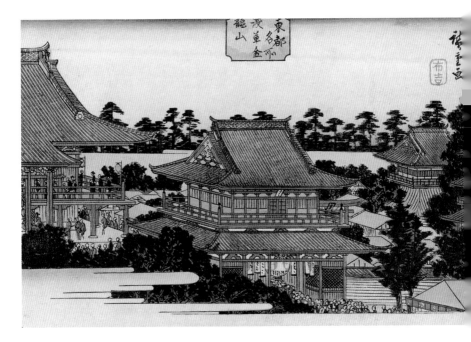

歌川广重 《东都名所 浅草金龙山》

富的艺术表达而广受欢迎。

　　浮世绘中有不少作品是以木曾街道为主题进行的系列创作，其中最广为人知的一个风景系列作品是《木曾街道六十九次》，由浮世绘画师歌川广重和溪斋英泉共同完成。这个系列和歌川广重的《东海道五十三次》、葛饰北斋的《富岳三十六景》并称为"三大名所绘"。

　　1793年，歌川广重在一个消防员家庭呱呱坠地，原名安藤重右卫门，他的父亲安藤源右卫门为"定火消同心"组织的成员，主要负责维护江户地区的防火安全，因此属于低级武士阶层。1809年，安藤重右卫门的父母

相继离世。此时的他大约不会想到，自己今后会成为和葛饰北斋齐名的风景浮世绘大师。由于对绘画感兴趣，他十五岁入歌川派拜歌川丰广为师，得益于师傅内敛雅致的人品与画风，歌川广重在浮世绘的研习之路上积淀了丰厚的艺术修养和文化底蕴。从最初的歌舞伎画到美人画，从制作狂歌绘本到和本插画，歌川广重逐步形成了鲜明的个人风格。1831年，在葛饰北斋的《富岳三十六景》面世之时，歌川广重《东都名所》系列的刊行也拉开了他在名所绘领域的序章。

歌川广重的风景画传承了狩野支派英一蝶的画风，采用浮世绘既有的写生技法，笔触细致平缓，柔和静谧，令观者能够体会到纯粹的、浓郁的日本风土特色。他通过对雨雪花叶、星斗月光细腻的描画，为作品平添了一股闲寂幽玄之情，传达出浓浓的乡愁，因此他也被称为"乡愁广重"。

而与广重同时期的溪斋英泉，则以饱含媚态的美人画风成为江户末期美人绘的代表画师。溪斋英泉，出生于1791年，他与广重有着类似的童年经历，六岁丧母，父亲在他二十岁的时候去世。后来他被菊川英山的父亲收留，师从年长几岁的菊川英山，二十五岁以后才开始制作浮世绘。他早期的作品受到师傅的影响，描绘的女子往往呈现"猫背猪首"的特点，头部倾斜，腹部略微突出，典雅中又不失娇媚。英泉在不断的摸索中，形成了极具个人特色的画风。他逐渐舍弃了上等、窈窕、温润、风雅的女性，转而描摹市井之中平凡倔强的女子，人物形态娇柔轻佻，传递着微妙的挑逗感，大胆地表现了"浮世中的爱与欲"，折射出江户末期颓废享乐的审美意识。英泉的浮世绘成就主要体现在美人画上，他现存的一千七百余幅画作中，超过七成均为美人画。但英泉也在潮流的推动下涉猎了风景画领

溪斋英泉 《尾张屋内喜瀬川》

域，其中最为有名的就是和广重合作的《木曾街道六十九次》系列。

当年成功出版歌川广重《东海道五十三次》的出版商保永堂于1835年
策划了一个以木曾街道为主题的名所绘系列，打算再创辉煌，因此邀请当
时的人气画师溪斋英泉担纲绘师，以木曾街道沿途六十九个驿站为题材进
行创作。但不知何种原因，溪斋英泉只绘制了其中二十四幅，于1837年中
止了和出版社的合作，之后歌川广重便取而代之，制作了其余的四十七幅

作品。除了画师的更换，这部作品在制作过程中还经历了版权的出让，出版社由保永堂变为锦树堂（伊势屋利兵卫），诞生之旅可谓曲折。而不同的出版社背后还有不同的雕版师和拓印师参与制作，导致作品版本众多。

广重、英泉的这套《木曾街道六十九次》包含起点日本桥和沿途六十九个宿场，总数为七十幅，有点类似今天的"旅行手册"，描绘了木曾街道的旅途风光和风土人情。"次"即更换轿子或车马的地方，也就是沿途的驿站。两位画师在这个系列中清晰地表现出了自己的独特风格。从繁忙的日本桥到喧闹的深谷旅舍，溪斋英泉选择了柔和的笔调，着眼于人物尤其是女性的刻画，渲染了浓厚的生活气息。而歌川广重则以臻熟的技巧，呈现出壮阔多变的景观构图和细腻婉转的情绪表达，从新町宿霞光照映下的日光群山到大井宿及膝的深雪，从轻井泽腾起的篝火到望月宿皎皎的月光，画面时而显得落寞空寂，时而以景喻史，感物生情，无不流露出大和民族的"物哀"之情。

总而言之，广重、英泉合作的《木曾街道六十九次》，不仅是一组灵动的木版画锦绘作品，更是通过大胆的构图和色彩运用，再现了19世纪木曾路上的壮丽景观和迷人风物。

武者国芳的木曾路奇幻之旅

作为歌川派晚期的浮世绘大师之一，歌川国芳在整个浮世绘历史中是一个极其另类的存在。他的作品几乎涉及浮世绘的所有题材，尤以妖怪绘

和武士绘见长，留下了许多脍炙人口的佳作。日本散文家永井荷风的名篇
《邪与媚——关于浮世绘》中这样描绘歌川国芳："最耐人寻味的东西，它
的身上可能具备两种品质：邪与媚。歌川国芳的浮世绘就有这样的品质，
有森森的鬼怪邪气与媚气，从而呈现出丰富的质感。"

　　1798年，歌川国芳出生于江户日本桥的一个丝绸染坊家庭，本名井草
孙三郎，幼名芳三郎。父亲经营染织工坊，国芳在帮助父亲料理生意的时

候对艺术产生了极大兴趣，这段经历也培养了他对绚烂色彩和华丽造型的敏感。国芳的绘画之路从临摹北尾重政和北尾政美的画作开始，后来被浮世绘大师歌川丰国赏识，并于1811年被收为弟子。

歌川国芳十分痴迷中国文化，江户时代的知名作曲家曲亭马琴将中国的《水浒传》改编为《倾城水浒传》并在日本出版后，国芳对武士题材的创作热情终于有了大显身手的舞台。他从1827年开始绘制《通俗水浒传豪杰百八人》，这部作品画风威武繁复、细腻浓烈，以异想天开的超现实手法表现水浒人物，在当时的日本引发了"水浒风暴"，国芳也因此一举成名，后被冠以"武者国芳"的美誉。

国芳在浮世绘的画面构成上表现出空前的创造力，他开创了类似于现在"全景拍摄"的构图手法，改变了传统三联画相对独立的画面构造，因而能完整地表现出故事情节并营造出惊人的气势。国芳武者绘的代表作是《赞岐院眷属营救源为朝之图》，画面故事取材于曲亭马琴的读本小说《椿说弓张月》。崇德上皇在保元之乱中败给后白河天皇，被流放到赞岐国，因此被称为"赞岐院"。崇德上皇失意含恨而死，化身为大天狗。拥戴崇德上皇的源为朝后上京讨伐平清盛，在海上遭遇了风暴，他的妻子白缝姬为镇巨浪而投海，但狂风巨浪仍无平息之势。绝望之时，崇德上皇显灵，派乌天狗❶下凡相助。忠臣喜平治抱着源为朝嫡子升天丸落海，之后被为朝家臣之魂附体的鳄鲛搭救。三个画面展示了三个故事情节，大海中怒吼

❶ 日本神话传说中家喻户晓的一种妖怪、山神。天狗有又高又长的红鼻子与红脸，手持团扇、羽扇或宝槌，身材高大，背后长着双翼。

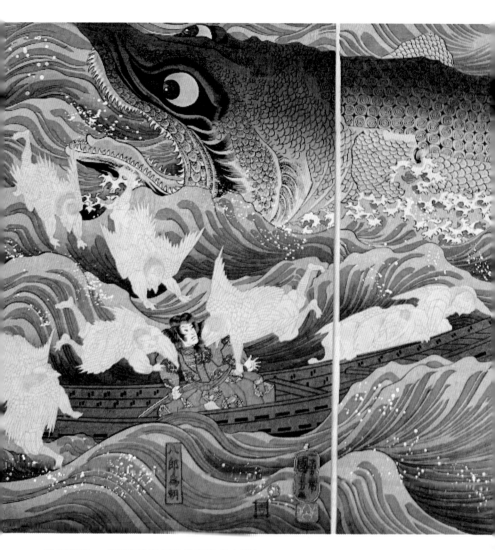

歌川国芳　《赞岐院眷属营救源为朝之图》

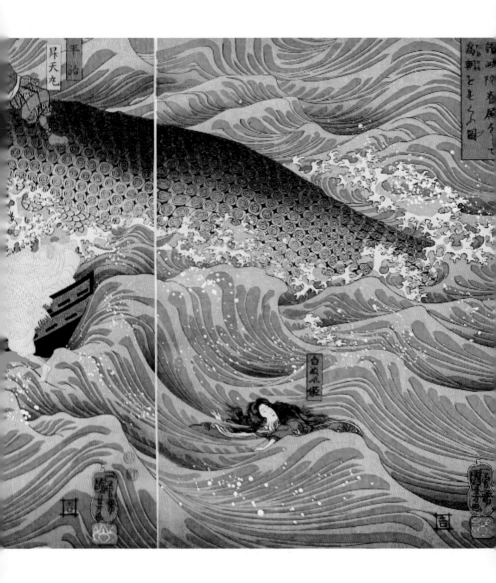

的滔天巨浪、体形硕大横跨三个版面的鳄鲛、体型各异飞奔下凡的乌天狗，都营造出无与伦比的氛围，场面恢宏，气势磅礴，令人宛如身临其境。

除了这些场面宏大、细腻浓烈的武者绘之外，国芳还开辟了讽刺画和"戏画"的先河。他通过戏谑轻松的画面以拟人化的手法抨击幕府恶政，表达不满与讽刺。歌川国芳以手中的画笔将天马行空的奇思妙想具象化为一幅幅传世杰作，以自己独特的形式造就了属于江户时代的传奇。

1852—1853年间，歌川国芳在出版商的委托下以《木曾街道六十九次》为题制作了一部浮世绘作品集。这个系列包含了木曾街道六十九个驿站，作为起点的日本桥和终点的京都也被纳入其中，因此虽然题目是《木曾街道六十九次》，但总共有七十一幅画，加上介绍性的目录页，全套共七十二幅，涉及的出版商有十二家之多，包括凑屋小兵卫、辻冈屋文助、住吉屋政五郎、井筒屋庄吉、高田屋竹藏、林屋庄五郎、八幡屋作次郎、加贺屋安兵卫、伊势屋兼吉、辻屋安兵卫、上总屋岩吉、小林屋松五郎等。

不同于广重、英泉的木曾街道系列，国芳的《木曾街道六十九次》另辟蹊径，每个宿场的风景仅微缩在左上角的小幅画框中，而主画面则是作者脑洞大开，对木曾街道沿途六十九个宿场一一进行联想或者引申，画面中人物故事多来源于神话传说、歌舞伎、人形净琉璃、浮世草子❶、读本小说中的名场面。歌川国芳通过天才般的创造，让演员脱离舞台，将剧情与

❶ 浮世草子又称浮世本，日本小说体裁之一，创始人是 17 世纪日本小说家井原西鹤。这种体裁突破了过去以描写贵族、武士生活为中心的文学传统，而以反映城市中下层市民生活为主，逐渐形成颇受欢迎的庶民文学。18 世纪末叶日趋衰落。

周遭景物紧密结合起来并在现实场景上演，因此画面看起来更加真实、紧迫，形成了别具一格的艺术效果。

以描绘故事的浮世绘作品构图十分复杂，事无巨细，画面热闹饱满，因此形成了浮世绘的繁杂画风，歌川国芳又是个中翘楚。歌川国芳《木曾街道六十九次》画面中的元素十分丰富，除了主画面中的人物故事，标题边框的设计、小幅风景画框的形状以及内容都与主题相呼应。人们在欣赏画作的同时，还能像"猜谜"一样对故事内容进行解读和联想，乐趣重重，因此这个系列面世之后产生了很大反响。

这部作品包罗万象，构建了极其瑰丽雄浑的画卷。从国芳的画中，我们可以了解到众多日本历史上的知名事件，例如鸿巢宿、马笼宿、大井宿和太田宿所涉及的赤穗事件，八幡宿和今须宿的曾我兄弟复仇事件；可以一窥风靡江户的歌舞伎演员的风采，例如浦和宿中鱼屋团七的扮演者中村歌右卫门，新町宿中的姊川新四郎，以及草津宿中三七郎义孝的扮演者八代目市川团十郎和马夫的扮演者中村鹤藏；可以探寻读本小说中出现的武艺高强的英雄人物，例如松井田宿的松井民次郎、盐尻宿的高木虎之介、醒井宿的金井谷五郎和武佐宿的宫本武藏等人；还可以沿着木曾路"打卡"日本神话传说中的妖魔鬼怪，例如追分宿的阿岩、本山宿的山姥、妻笼宿的葛叶狐、大久手宿的浅茅原鬼婆和京都的鵺妖等；甚至，我们还能在这个系列中找到中国故事的影子，例如沓挂宿的黄石公和张良等，不一而足。

然而，在这部作品制作的后期，幕府加强了对浮世绘等出版物的审查，由于歌川国芳在某些作品中影射当局，违反禁令，导致这个系列有些版木

被没收并销毁，刚面世便遭受打击，因此后世留存的成品相对稀少，这无形中也为之增添了一丝神秘感。

如果不了解画面中的人物故事和历史背景，也就很难清晰透彻地对每幅画进行欣赏。看画而不懂画就如隔靴搔痒，难以尽兴，更难以解其深意。在这样的背景下，本书首次将幕末三大浮世绘巨匠的同名作品编成一册，对歌川国芳和广重、英泉版《木曾街道六十九次》中每个宿场对应的画面进行解说，以期抛砖引玉，为读者了解日本江户时代的历史文化和木曾街道沿途的风土人情提供一些参考。

为了增强故事性和可读性，对于歌川国芳版《木曾街道六十九次》，本书侧重于对主画面的历史和文化背景进行解读，囿于篇幅，仅介绍画中所涉及的人物场景，无法巨细无遗地"解锁"整个原型故事，有心的读者可翻阅资料自行了解。而对于每个驿站的风景绘画，国芳画中小幅的微缩风景将一笔带过简略说明，更多的笔墨放在对以风景名胜为主的广重、英泉版《木曾街道六十九次》的解说上，两相对比，也许你会有惊人的发现。

歌川国芳在《木曾街道六十九次》中，将画面故事和宿场进行对应，往往并不是由于该宿场是故事的发生地，更多地是由地名进行联想、引申或者通过谐音、双关语等形式与之发生联结，因此有些画幅的关联略显曲折、生硬，更有些故事本身有多种不同的版本或者已经难以考证。笔者竭力进行多方验证，希望能够结合江户时代的时代背景，最大限度地还原国芳作画时的本意，但依然难免有疏漏失察、论述不周之处，还望方家斧正，

读者海涵。

另外如前所述，广重、英泉版《木曾街道六十九次》由于画师、出版社和制作团队的更迭，导致系列中作品风格变化，版本众多。本书无意论证不同版本的优劣高低，而会选取更广为传播的版本作为插图展开介绍，为了避免混淆，书中会注明本版相关画面的版元❶信息。

下面就让我们跟随浮世绘大师歌川国芳、歌川广重和溪斋英泉的画笔，回到江户时代，一边聆听木曾街道所演绎出的传奇故事，一边寻访六十九驿的奇山秀水，体验沿途的风霜雨雪、四季更迭吧。

❶ 日语中出版商、出版社的意思。

目
录

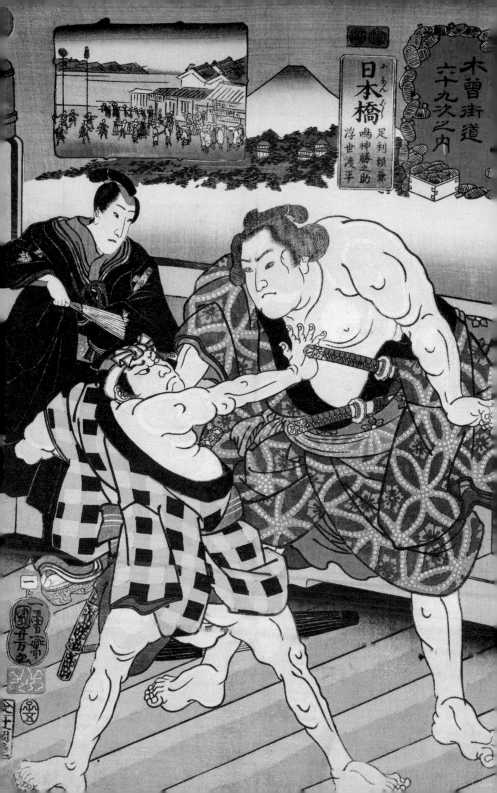

位于江户的日本桥是木曽街道的起点，由于不设驿站，日本桥并不属于木曽街道六十九次中的一"次"。这幅画的副标题除了"日本桥"之外，还有三个人名：足利赖兼、鸣神胜之助、浮世渡平。这些都是歌舞伎剧目《伽罗先代荻》中的角色。

《伽罗先代荻》取材于江户时代三大骚乱之一——"伊达骚乱"。万治元年（1658），陆奥国仙台藩藩主伊达忠宗去世，其子伊达纲宗就任伊达氏家督和仙台藩第三代藩主。但是纲宗继任后沉迷酒色，不事藩中政务，并屡屡与家臣们作对。万治三年（1660），年方二十一岁的纲宗就被幕府削去藩主之位，勒令隐居，而家督和藩主之位由纲宗年仅两岁的嫡子伊达纲村继承，其后发生了一系列以争夺藩主之位为核心的内斗和暗杀事件。

据传，伊达纲宗迷恋上了吉原三浦屋的高尾太夫❶。为了得到高尾太夫，纲宗用与她身体等重的金币为她赎身。但彼时的高尾已经有了意中人岛田重三郎，因此在乘船渡隅田川前往伊达家的时候，高尾向纲宗说明了实情。谁知纲宗听到这个故事，恼羞成怒，将高尾残忍地杀害了。岛田重三郎愤恨之余，委托一名浪人帮高尾报仇。一天，这名浪人埋伏在纲宗来往吉原的道路上，设

❶ 太夫指日本风月场所最高等级的游女、艺伎，俗称"花魁"。

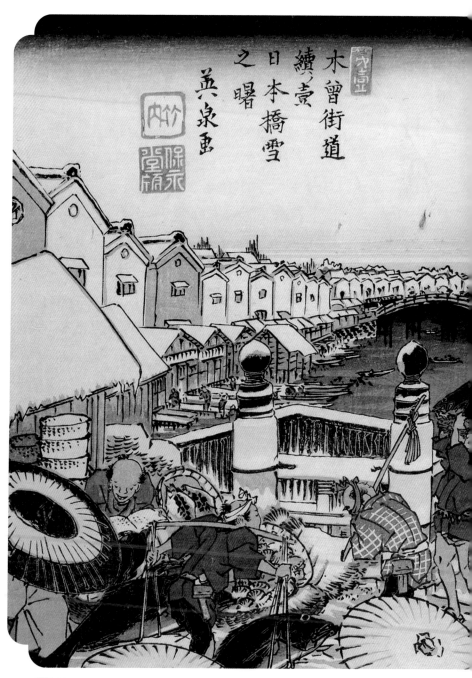

溪斋英泉　《木曾街道续一　日本桥　雪之曙》（保永堂版）

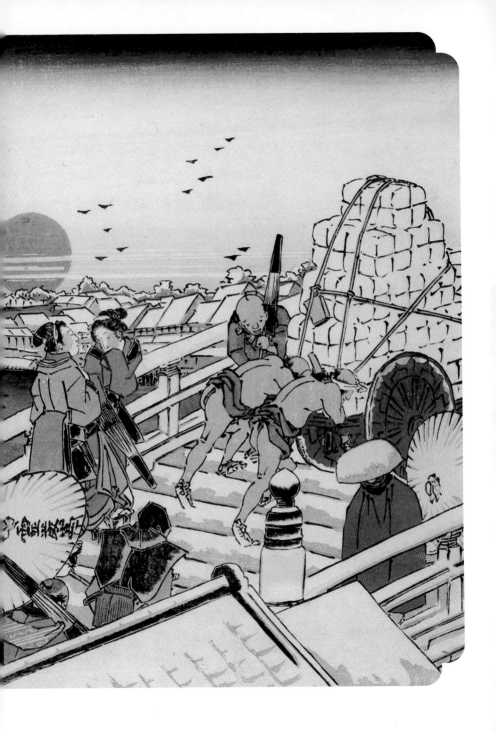

计在日本桥上与纲宗相遇，故意发生争执，以图手刃纲宗。不料纲宗所带的相扑手绢川谷藏奋起反击，浪人报仇未遂，反而被斩杀。画中表现的正是这一幕冲突。惊慌失措的伊达纲宗、凶悍的相扑力士和慌乱应对的浪人，都在国芳的笔下栩栩如生。

歌舞伎剧《伽罗先代荻》就是根据仙台藩的丑事，化用到室町幕府而来的，剧中人物也全都采用化名。这幅画上左侧手执折扇的男子就是足利赖兼，对应的是伊达纲宗，鸣神胜之助对应追随伊达纲宗的相扑力士绢川谷藏，浮世渡平对应替岛田重三郎复仇的浪人。画面背景是高耸的富士山以及在山林中隐约可见的千代田城。

这幅作品的标题框围绕着伊达纲宗为高尾赎身的金币。左上角的风景框并不是简单的矩形，而是代表赎身时装载黄金的"千两箱"。画框中描绘的是日出时分的日本桥，此时地平线处露出绯红的曙光，日本桥也开始了熙熙攘攘的一天，桥上有挑着扁担行走的庶民，高举旗幡和列队行走的大名队伍。

※　※　※

溪斋英泉在这个系列的第一幅画《日本桥　雪之曙》中，描绘的同样是日出景色。从题目中可以看出，这是大雪后朝阳从东方升起的景象。位于画面左下角的市场是江户时代日本桥与江户桥之间的"鱼河岸"，也就是后来东京筑地鱼市场的前身。桥下挤满了卖鱼的小贩，扁担中挑着的是各色新鲜捕捞的鱼鲜贝类。最左侧的商人正在查看账簿，旁边的鱼笼中摆满了比目鱼和贝壳，前面的小贩用扁担挑着肥美的冷鲥正急匆匆地走过。

鱼河岸在江户时代就与人们的生活息息相关，供应着江户人的饮食生活。此时的鱼市场摩肩接踵，热闹非凡，仿佛能听到鱼贩们的吆喝声。

视线转移到画面中央，大大的油纸伞上写着"竹内"的字样，代表的是版元保永堂主人竹内孙八。右侧穿着红色合羽❶，头戴斗笠，刚刚从桥上走下来的神秘人，很多人猜测是溪斋英泉本人。就像导演在自己执导的作品中出演一个路人甲的角色一样，浮世绘画师有时也会将自己的形象绘制在作品中，作为一种个人宣传手段。擅长描绘人物的溪斋英泉，在这个系列的初始，便不遗余力地展现了自己的过人之处，生动地刻画了在日本桥上交谈的艺妓，载满货物正在过桥的商人，背着行囊步履匆匆的旅人。这一切交织成一幅充满勃勃生机的画面，令人深受感染。

❶ 江户时代用和纸涂抹柿涩制作而成的防雨斗篷。柿涩是由未成熟的柿子经过发酵、汁液提取、过滤而成的底漆，有防水功能。

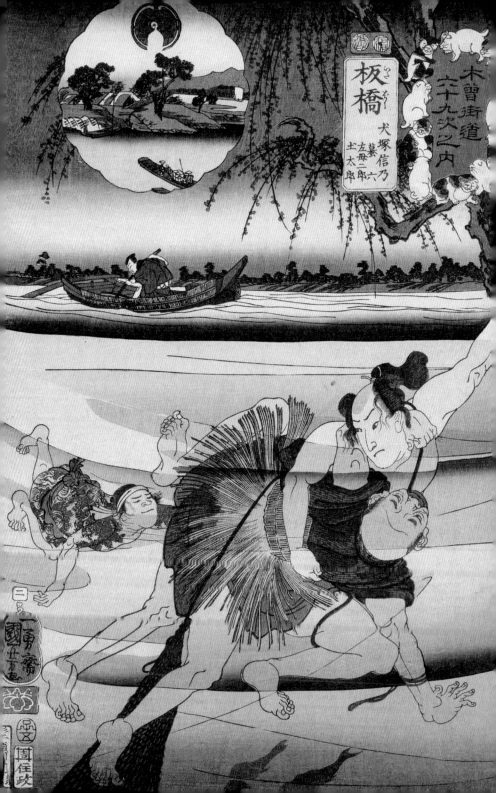

二 板桥

日本江户时代，著名通俗小说家曲亭马琴耗时二十八年撰著的《南总里见八犬传》（简称《八犬传》），其俊奇宏大的构想、壮丽豪迈的文风，堪称日本武士文学的史诗级巨著。这幅画中的犬塚信乃、蟆六、左母二郎和土太郎均是《八犬传》中的人物。

《八犬传》的故事背景设定在室町时代末期。从结城合战中突围的武士里见义实逃至安房建国，成为安房领主。在遭邻国偷袭即将城陷之际，义实的爱犬八房衔来敌将首级从而化险为夷，为履行诺言，义实将女儿伏姬嫁与八房。伏姬因受犬气而孕，为表清白剖腹自杀时，其腹内飞出一团白气散向八方，与伏姬所佩戴的一百零八颗念珠中的八颗相结合，从此诞生了持有仁、义、礼、智、忠、信、孝、悌八颗灵珠的八犬士。

被宿命所引导，因为在各种场合中的遭遇而逐渐聚集的八犬士，最后都来到里见家任官。在里见家受到包括扇谷上杉定正在内的许多大名武将联合组成的大军攻击之际，于水陆两面大展本领的八犬士在战斗中获胜，最后成为守护里见家的城主们。

这幅画的主角就是持有"孝"字宝珠和妖刀村雨的八犬士之一——犬塚信乃，画面故事选自《八犬传》第三辑卷之二。话说信乃的父亲番作去世后，信乃被觊觎妖刀村雨的姑姑和姑父大冢蟆六假意收养。为了夺得宝

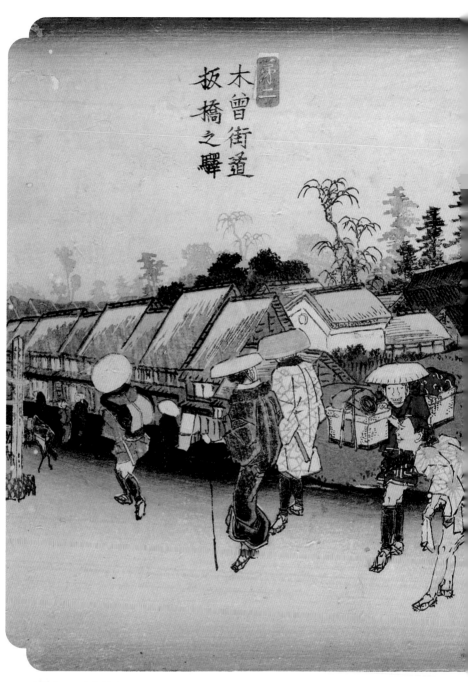

溪斋英泉　《木曾街道　板桥之驿》（伊势利版）

刀，蟆六设计将信乃骗到神宫河上一起乘船捕鱼，过程中蟆六假装被渔网绊倒跌入水中，引得信乃前来施救，船夫土太郎趁机下水，从背后突袭，试图和蟆六一起将信乃淹死。这部作品呈现的就是令人屏息的一幕。

国芳在近景中用浓淡相间的蓝色来表示激荡的水流，信乃伸出左臂握住近处的树干，右手紧紧抓住沉溺水中的蟆六，远处是心怀鬼胎、偷偷潜近的土太郎。背景中的小船上，和蟆六同伙的左母二郎正趁机将妖刀村雨偷偷地进行替换。国芳通过画笔精准地还原了这个场景，电光石火之间，营造出一触即发的紧张氛围。

由于这个故事的发生地神宫河位于户田川下游，而户田川处于板桥宿和下一站蕨宿之间，由此国芳将画面故事和板桥宿场进行了对应。标题框装饰有十只小犬，意指《八犬传》。左上角的风景框设计成了蝶纹，也大有深意。犬塚信乃在出生前有三个哥哥，但都在年幼时患疾夭折，其母手束为了祈愿信乃能够平安长大成人，因此将他装扮成女孩子抚养。这个蝶纹图案就是根据信乃小时候所穿的女子和服纹样设计的。风景框内呈现的是户田川风景，以和主画面中的故事相呼应，而构图与广重、英泉版《木曾街道六十九次》中的《蕨之驿 户田川渡场》相类似，具体可以参考下一节进行对比欣赏。

※ ※ ※

板桥宿是木曾街道上的第一个宿场，这里距江户中心的日本桥仅八千米。从江户出发奔赴日本各地的公私人员，往往把这里作为出城后第一站住宿之处，也是来江户的客商和谋生活的人在进城之前最后一处歇脚地。

由于其独特的地理位置，板桥宿规模宏大，经济繁荣，旅馆、酒铺、茶屋连成一片，为了吸引过路的旅人，店主人还在这里安排了不少"饭盛女"❶，因此也成了极具特色的娱乐之地。板桥宿也因此和东海道的第一站品川宿，日光街道、奥州街道的起点千住宿和甲州街道的内藤新宿并称为"江户四宿"。

广重、英泉版的板桥宿，描绘的是宿场入口熙熙攘攘的场面。此时正值夜幕降临，一路旅途劳顿的人们正在进入驿站休整。画面中央的石碑叫作"庚申冢"，来源于中国道教的庚申信仰，一般建在城市或乡村的边界之处，寓意祛除疾病和恶鬼，在江户时代经常可以看到。靠左是一对戴着三度笠❷、衣着考究的武家夫妇，后面是挑着行李的仆人。旁边一个轿夫正过来招揽生意，他的轿子则停在右侧茶馆的外面。茶馆门口的马夫正在给马匹更换草鞋，而马的主人则在茶馆中歇脚，马鞍上是代表伊势利❸的"林"字屋标。远处的森林在夜幕中以剪影的形式呈现出来，而掩映在森林中的豪华建筑就是加贺藩❹前田家的宅邸。

❶ 表面上是指江户时代在宿场旅店或茶屋为客人斟酒盛饭的女招待，实际上是店主雇用的私娼。

❷ 用蓑衣草编织的，宽边大沿，能遮住面部的斗笠。

❸ 伊势利即锦树堂，为伊势屋利兵卫创建的出版商名号。

❹ 江户时代的藩，领有加贺国、能登国、越中国三国的大半作为领土。

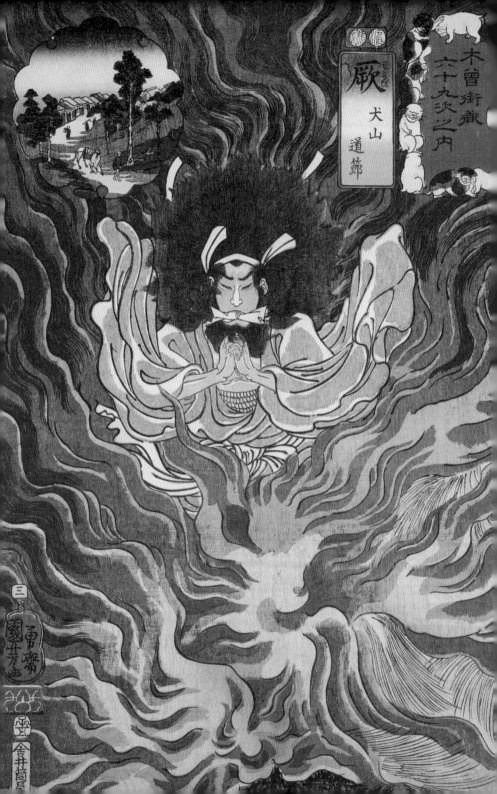

三
蕨

这幅画的主人公同样来自《南总里见八犬传》，为持有"忠"字宝珠并且修炼"火遁术"的犬山道节忠与。为了给战死的父亲和主君报仇，道节变装改名，化身为"寂寞道人肩柳"，假装修验道❶行者，有时候赤脚踏入烈火来骗取百姓的信仰，有时候又通过火定表演圆寂，为的是从民众那里聚敛钱财，筹集军费。所谓的"火遁术"即是犬山道节家传的隐身术，遇火隐形。施展这种法术时，看着像是跳入火中，实际并未投火，似乎全身已经被烧毁，其实已然在火外隐身。

画中乌发长髯的犬山道节身穿白色僧衣，盘腿坐在熊熊燃烧的大火中，正在表演火定。此时飞舞的火光、腾起的烟尘和道节飘扬的僧衣须发融为一体，营造出热烈动态的气氛，画面充满视觉感染力。国芳极具表现力的画工由此可见一斑。在原作中，道节施行"火遁术"时用的是木柴，而这幅画中可以看到燃烧的是稻草，这并不是国芳的疏忽，而是他在这里使用了一个谐音梗，宿场名"蕨"的日语为わらび，和"藁火"（稻草燃烧的火）的日语わらひ发音相近，由此才将画面和宿场联系起来，可见国芳的妙想天开。

❶ 修验道是以役小角为开山主的密教的一派，在山里修行，以念咒祈祷为主。

溪斋英泉　《木曾街道　蕨之驿　户田川渡场》（保永堂版）

　　标题装饰框依然是呼应《八犬传》的小狗。据日本平木浮世绘美术馆的资料显示，左上角风景画框的形状是雪轮纹，以对应在雪中来回奔跑的小狗。画中描绘的风景并不在蕨宿，而是下一站浦和宿，近景是驼着货物的马和马夫。

　　从板桥宿出发向西北方向行进，就会遇到木曾路上第一个难关——户田川渡口。广重、英泉版蕨宿描绘的就是进入驿站前的户田川河渡之图。户田川由于独特的地理位置和宽广的水面，形成了天然的护城河，因此并未在河上架桥，只能通过渡船往来河岸。画面中央的渡船上坐满了乘客，还有一匹马也搭乘渡船过河。河对岸是户田村，这里有一处简易的茶屋，供渡河的人们休憩，远处小路上前来渡河的人络绎不绝。户田川的河水采用深浅不一的蓝色进行晕染，天空采用黄色。水面上有几只白鹭飞过，喧闹中呈现出一种空灵寂寥之感。

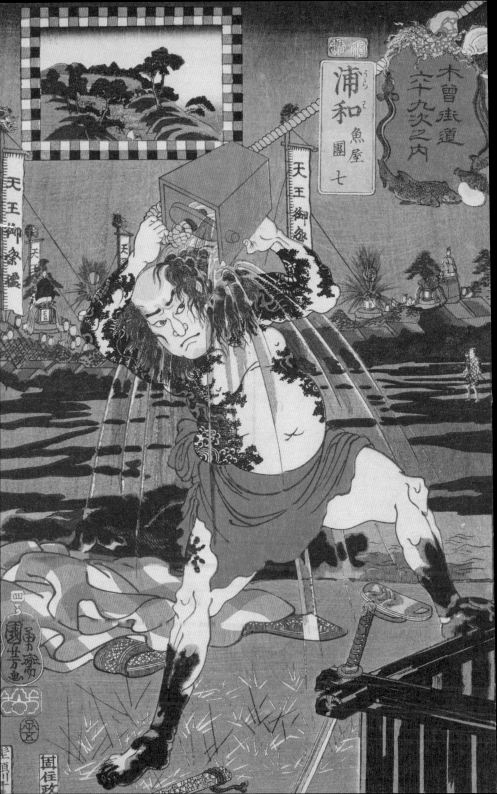

四 浦和

鱼屋团七是歌舞伎剧目、人形净琉璃《夏祭浪花鉴》的主人公，这个故事是根据发生在大阪长町里的真实事件改编的。主人公团七九郎兵卫是个孤儿，无家可归，在外流浪的时候被三河屋义平次带回鱼屋抚养，并跟随义平次做了鱼贩，因此被称为"鱼屋团七"，后来与义平次的女儿阿梶成亲，成了入赘女婿。团七是一个侠义感十足的少年，最爱打抱不平，也因此获罪入狱。玉岛兵太夫是泉州浜田的武士，他感念团七的勇义之气，将其从狱中救出。团七夫妇为了报答兵太夫的恩情，不惜一切保护他的儿子玉岛矶之丞。浪荡公子矶之丞爱上了堺町的游女琴浦，并为之赎身，谁知他的情敌佐贺右卫门想要横刀夺爱，利欲熏心、贪恋钱财的义平次被佐贺右卫门收买，不停地陷害矶之丞，团七总是挺身相救。但是最后一次，在岳父的再三挑衅下，忍无可忍的团七在泥泞混乱之中不小心刺中了义平次，也因此犯了弑杀岳父的大罪。

这幅画中就是团七误杀义平次之后，正在用水冲洗身上的泥污和血迹的情景。画中的团七赤膊裸背，靛蓝色的刺青和腰间所缠的红布形成鲜明的对比。从远处飘扬的天王御祭礼的旗幡可以看出故事发生在高津神社的夏日祭典之时。夏祭本是日本的传统节日，起源于宗教，祈祷五谷丰登、生意兴隆和家庭兴旺。从背景中可以看出举着灯笼和旗帜的人群正缓缓走过，场面热闹喧哗。

歌川国芳 《木曽街道六十九次之内 浦和 鱼屋团七》

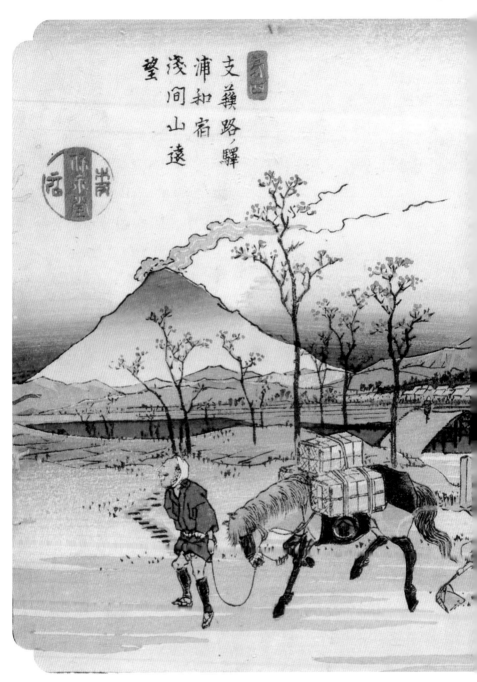

溪斋英泉 《支苏路驿 浦和宿 浅间山远望》（伊势利版）

而前景中刚刚发生"渎父"杀人的惨剧，这种反差产生了极致的戏剧效果。

团七身上的刺青是这幅画的一大亮点，呈现出强劲刚毅的男性美。这个文身其实是文政时期团七的扮演者三代中村歌右卫门为了弥补瘦弱的体型而设计的，亮相后广受好评，这个画面后来也被设计成了经典的文身样式。地面上散落的衣服是团七杀人后脱下的外衣，衣服的文样被称为团七格子纹，在《夏祭浪花鉴》首演后传承至今。

由于这个故事是发生在"长町里"的场景，而日语中"裏場"和"浦和"发音相近，由此产生了关联。画的标题框装饰着章鱼、鲽鱼、鳆鱼和鳗鱼等各种鱼类，象征鱼屋出身的团七九郎兵卫。左上角风景框的花纹正是团七格子纹，也紧扣画面主题。画中描绘的是从浦和宿前往下一站大宫宿的山路，明媚的日光下旅人们正背着行囊、挂着登山杖艰难地爬上山坡。

鱼屋团七的形象颇受浮世绘画师的青睐，月冈芳年、歌川国贞、歌川广贞、落合芳几、丰原国周等都创作过团七的经典浮世绘作品。

<p style="text-align:center">※ ※ ※</p>

在《木曾路名胜图会》（卷之四）中，关于浦和有着这样的描述："天空放晴的时候能够看到浅间山。"这里以独特的观景角度而闻名，溪斋英泉就在浦和宿中描绘了从宿场眺望远处浅间山的风景。画面近景处有岔路口上的两组人物特写，一组是前往浦和宿场的武士和他的仆人，另外一组是马夫和孩子。老马满载着从荒川渡口驮运的行李，收集马粪的孩子也是这一带农村特有的风景，而武士的目光回望远处江户的方向，这一切都预示着从江户出发的旅人们正式踏上了木曾路的旅途，愈行愈远。马鞍上的

歌川国贞 《五行之内 土 团七九郎兵卫》

"林"字标识代表的是出版社。

　　画面中央的木桩是位于此地的辻村和西根岸村的界碑，右侧茶屋主人正端坐在店内等待顾客上门，这里还有贩卖当地特产"炒米"的店铺。通过画面中央的那座拱桥，就进入了浦和宿。远处左侧的山峰就是浅间山。作为日本最活跃的活火山之一，此时的浅间山山顶通红，火山喷发后的烟尘还在随风飘散，在霭霭的暮色下呈现出别样的风采。

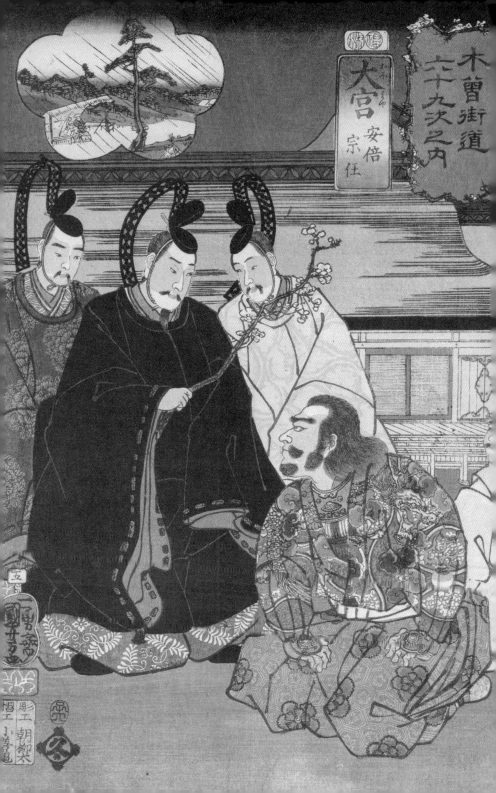

大宮 安倍宗任

五　大宫

平安时代，日本东北偏远地区的陆奥国拘押着大量囚徒，由当地豪族安倍家世代进行管理。安倍家势力逐渐扩张，同族遍布陆奥六郡，几乎形成了一个独立的王国。安倍宗任就是时任安倍氏领主安倍赖时的第三子，文武双全。永承六年（1051），朝廷任命源赖信之子源赖义为陆奥守，令其整顿东北局势，安倍一族均服从调遣。到了天喜四年（1056）源赖义即将离任时，突然上奏说安倍赖时谋反，从而进行讨伐，爆发了"前九年之役"。虽然安倍氏奋起抵抗，但随着安倍赖时和族中多人战死，最终落败。安倍宗任投降后被押往京城，先配流伊予，三年后配防筑前。

据《平家物语·剑之卷》记载，宗任被押解在京都的时候，后冷泉帝令人将其带到御前。当时正值梅花盛绽的四月天，宗任盯着满庭梅花想起了陆奥旧事，心怀感伤，在梅前久久不能移步。围观的公卿嘲笑他出身蛮夷没有见过世面，连梅花都不识，还有好事者折了一枝梅花在他面前炫耀，宗任凝视眼前的梅枝，不卑不亢、凛凛有节地回应道："わが国の梅の花とは見たれども大宫人はいかがいふらん？"（意为"在我国也有这种花，我们叫它梅花，不知道大宫人叫它什么呢？"）包括天皇在内的公卿百官看到他们所认为的山野武夫竟能答出这样风雅的连句，纷纷叹服。这则逸话也表现出宗任傲骨如梅的个性。

国芳的作品描绘的正是"梅花咏歌"这一幕带有诗意

歌川国芳　《木曾街道六十九次之内　大宫　安倍宗任》

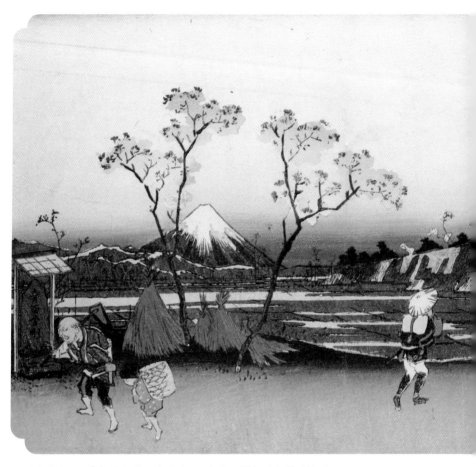

溪斋英泉 《木曾街道 大宫宿 富士远景》（伊势利版）

的场景。画中的宗任虽然呈跪姿，但目光锐利，从容不迫，和手持梅枝的
年轻公卿形成了鲜明对比。国芳将"大宫人"的连歌和本站"大宫"宿场
进行了关联。

　　标题框由朵朵白梅点缀，左上角的风景框也设计成了梅花的形状。这

幅风景画是国芳木曾街道全系列中唯一的一幅雨景，在急风密雨中几位旅人正在路边的简易茶屋中歇脚避雨。远处隐约有一处鸟居，由于大宫宿坐落在武藏国，这里有各地冰川神社的总本社，被称为"大宫冰川神社"，因此画中这处鸟居被认为是从木曾路通往冰川神社的入口。

※ ※ ※

说起大宫宿，人们自然而然地就会想到冰川神社，但溪斋英泉却避开了这处名胜，转而描绘从大宫宿场附近远望富士山的风景。此时正值早春，沿路的樱花怒放。左下角写有"青面金刚"的石碑是针谷村边界上的庚申冢。石碑前扛着锄头的农夫和背着竹笼的少女正缓缓走过。右侧背着行囊的旅人和坐轿子的客人刚刚离开大宫宿。远处富士山顶白雪皑皑，屹立天际。近景处呈三角形的草堆和远处的富士山相呼应，而两株樱树呈倒三角形，将富士山夹在中间，形成了视觉上的平衡感。从樱花间遥望富士山，令人联想到同时作为樱花之神和富士山祭神的木花开耶姬，给这幅画又增添了些许浪漫色彩。

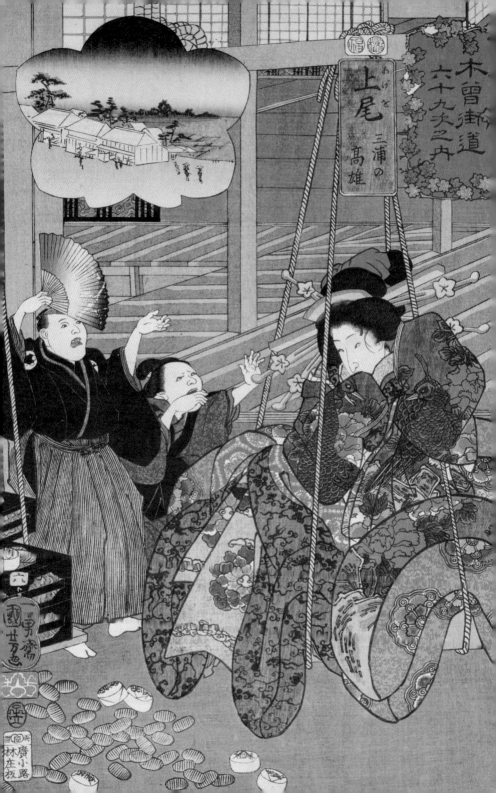

六 上尾

歌川国芳　《木曾街道六十九次之内　上尾　三浦高雄》

　　"三浦"就是江户时代的吉原三浦屋，著名的烟花之地，"高雄"即高尾太夫，而这个三浦屋的高尾太夫就是第一幅《日本桥》中曾经提到的被伊达纲宗赎身的花魁。画面描绘的场景正是二代高尾太夫被伊达纲宗用与体重等重的黄金赎身，在称量黄金的瞬间。盛装的高尾坐在称盒上，旁边的仆人将地上的金币拣起放入另一侧的称盒。左侧满脸贪婪之相，正在手舞足蹈的二人是三浦屋的老板。高尾的服饰华丽且冗重，这是三浦屋老板为了得到更多的黄金，让高尾将所有的衣物都穿在身上，并且在袖中塞满了饰品的效果。国芳将三人的表情刻画得惟妙惟肖，仿佛能听到贪婪的老板正在喊"不够，不够，再多加些黄金"。将高"尾"吊在天平"上"进行称重，国芳因此将这个故事放在上尾宿进行描绘，也真是脑洞大开。

　　位于东京都的高尾山自古以来就是日本著名的红叶景区，每当秋季来临，漫山遍野的红叶似火，各地的游客纷纷造访高尾山观红叶，因此也被称为"红叶狩"。这幅画的标题框用高尾山红绿相间的枫叶装饰，和画题中的高尾太夫相呼应。左上角风景框也设计成了红叶的形状，描绘了从大宫宿去往上尾宿沿途的茶馆和风光，与广重、英泉版的上尾宿相符。可以想见国芳在进行这个系列的创作时，风景画很大程度上参考了广重、英泉的版本。

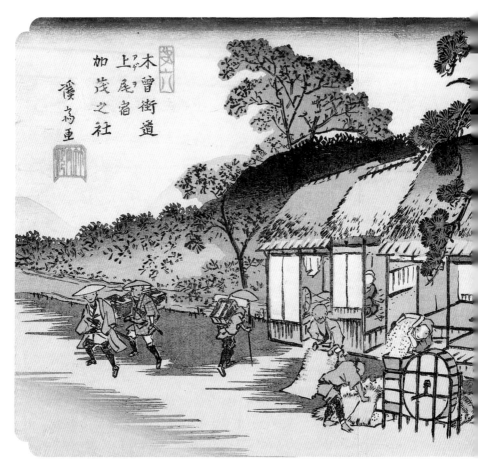

溪斋英泉　《木曾街道　上尾宿　加茂之社》（保永堂版）

※　※　※

　　加茂神社是供奉京都贺茂别雷神社分灵的神社，是保佑五谷丰登的神

社。溪斋英泉选择了从位于此地的加茂神社的角度进行描绘。此时正值

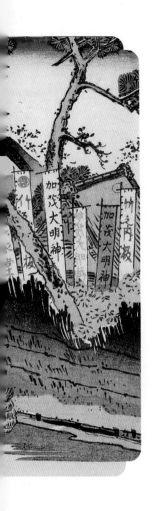

丰收季节，一户农宅前的农人正用最新式的唐箕❶为稻谷去壳。从茶屋中出来、正准备上路的两位武士模样的旅人，也许被这新奇的景象所吸引，正回头观看。右侧的加茂神社里，由信徒供奉的加茂大明神的旗帜迎风招展，显得热闹非凡。神社内还悬挂着"保永堂""竹之内板"的旗帜，代表的是这部作品的版元信息，由于加茂神社中还供奉着安产之神，有种说法是出版社期冀这个系列作品能够顺利推出而在这里有意进行了如此的设计。中景处有一片茂密的森林，而森林背后朦胧地呈现出两座山的剪影，代表的是上州和日光群山。

❶ 农用具，去除谷物谷壳的风车。

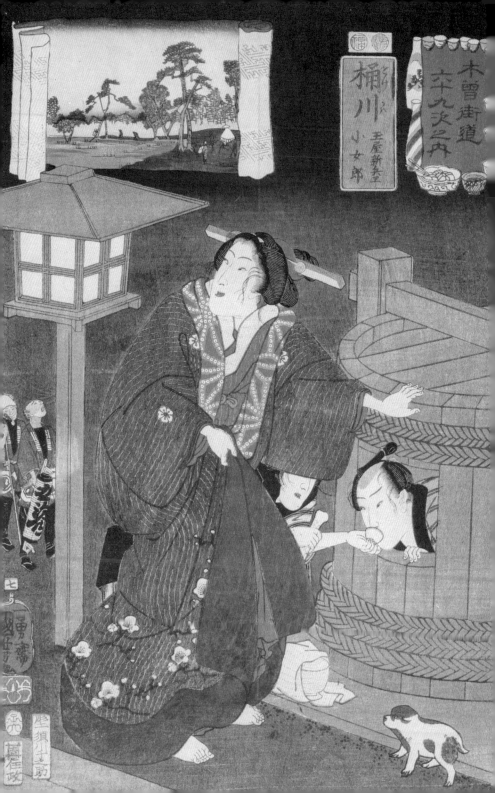

七 桶川

在桶川宿，国芳选择了一个与"桶"相关的故事。桶川宿的画面内容出自1732年八文字屋自笑与江岛其碛合作的浮世草子《倾城歌三味线》，原作取材自元禄时代（1688—1704）民间流传的一则爱情故事，讲述的是三国的游女小女郎与越前的玉屋新兵卫相爱后遭受迫害，流离辗转在京都岛原、江户吉原、大阪新町三地的故事。后被改编成歌舞伎剧目《富冈恋山开》，并于宽政十年（1798）首次上演。画面中玉屋新兵卫被关在一个开了小窗口的木桶里，在遭受一种叫作"桶伏"的刑罚。"桶伏"是专门惩戒那些在烟花之地玩乐之后，付不起游资的人，遭受这种刑罚的人会被关在路边的木桶中受日晒雨淋和众人瞩目，直到筹集并支付完游资之后才会被释放，是吉原等地的一种私刑，颇有点游街示众的意味，羞辱大于惩戒。

画中的小女郎带着仆人趁着夜色来偷偷给新兵卫送食物和水。她正紧张地注视着街边巡逻的人，以防被他们发现，桶边还有一只玩耍的小狗，预示着两个人会生儿育女的未来。

装饰标题框的酒器和餐具，象征着沉迷于酒色享乐的新兵卫。风景画的外框是一封书信，考虑到小女郎和玉屋新兵卫的恋爱关系，也许是两人互通的情书。国芳在这里同样参考了广重、英泉版的桶川宿，描绘了通往

溪斋英泉 《岐阳街道 桶川宿 旷原之景》（伊势利版）

加茂神社之路的大宫台地附近的风景。天际的一抹红云预示这是傍晚时分，
远处路上匆匆回家的农人和近景处马背上赶路的旅人，营造出一种日暮寂
寥之感。

　　桶川宿位于大宫台区的高地，这里的农作物以小麦等旱田作物为主，同时还盛产烟草和被称为"桶川胭脂"的红花、武州蓝、紫根等染料作物。位于木曾街道上的桶川因此形成了面向江户和京都的商品作物生产中心，这里粮食、烟草和染料批发商云集，十分热闹繁华。溪斋英泉在这里并没有正面描绘繁荣的宿场风景，而是以"旷原之景"为题，描绘了桶川宿以北广阔的农田。

　　从金黄的稻穗可以看出，桶川宿和上尾宿在季节上进行了延续。画面左侧的农宅里，主人正从烧茶的炭火上点燃手中的烟管，农妇在门前用石臼打磨麦穗，此时她停下来，正为问路的旅人指明方向。天空中飞着几只麻雀，正寻找机会俯冲下来啄几粒小麦。远处一匹老马正驮着主人悠闲地走在回家的路上。英泉生动而真实地再现了桶川地区农村的景象。画面采用了红、黄等暖色调，呈现出乡村生活安然闲适的格调。

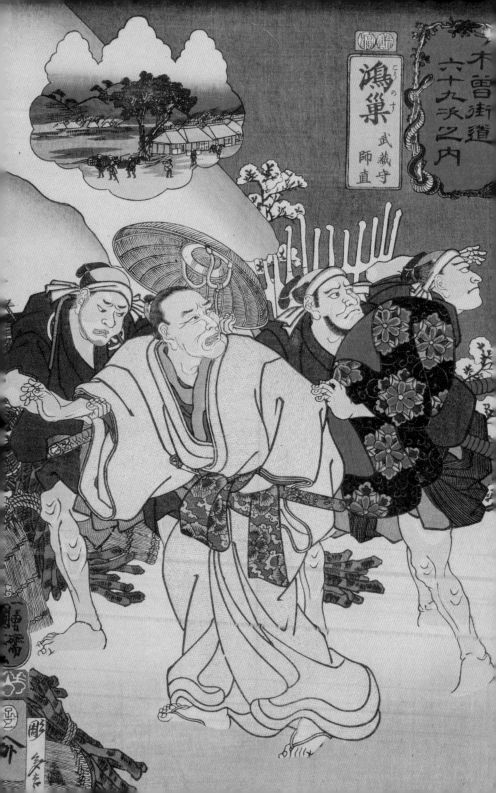

八 鸿巢

武藏守高师直是日本歌舞伎最优秀的剧目之一《忠臣藏》中的角色。《忠臣藏》原名《假名手本忠臣藏》，取材于日本人最喜爱的复仇故事"元禄赤穗事件"，所以也称《元禄忠臣藏》，这部作品在上演之后好评如潮，常年搬演不衰。

元禄赤穗事件是日本历史上三大复仇事件之一，元禄年间（1688—1704）赤穗浪人们血洗吉良宅邸为主公报仇的事件备受江户百姓关注。

江户时代，每逢新年，幕府会派遣使者（高家❶）到京都向天皇问安。作为还礼，朝廷也会派出使者（敕使和院使）前往江户，向幕府传达天皇的慰问和答谢，这就是"敕使下向"仪式。天皇派出的使者会受到江户幕府的隆重礼遇，幕府为了接待敕使会选取几名藩主充当"敕使招待"。

元禄十四年（1701），江户幕府第五代将军德川纲吉统治时期，天皇也派遣了敕使。为了迎接敕使，纲吉选取了赤穗藩主浅野内匠头长矩和吉田藩主伊达村丰为敕使招待。由于浅野拒绝向管理招待事务的吉良上野介义央进行贿赂，引起吉良的嫉恨，并未对浅野进行指导，导致他在将军的还礼仪式中频频出错，遭

❶ 江户时代的高家主管幕府的仪式典礼。

溪斋英泉　《岐阻街道　鸿巢　吹上富士遥望》（保永堂版）

岐岨街道
鴻巣
吹上冨士
遠望

人耻笑。无法忍受这种羞辱的浅野愤怒之下想要杀掉吉良，却惹得纲吉大怒，被命令切腹自杀。

后来，原在浅野府中效力的四十七名家臣，由于主公的死而成为无主的浪人，在总管大石内藏助的率领下，忍辱负重，历经重重考验，最终杀死吉良，完成了复仇。赤穗四十七浪人的惊天壮举，是日本人永远引以为傲的忠义之行，也是三百多年来传唱不衰的复仇故事。

在歌舞伎表演中，由于禁止使用真实的姓名，因此剧本就把故事背景放到14世纪，并把大石内藏助改成大屋由良之助，浅野改为盐冶判官，恶人吉良在剧本中改为武藏守高师直。以"忠臣藏"为题材的浮世绘作品不胜其数，包括国芳在内的许多画师都曾描绘过这个故事，但绝大部分作品都是以忠勇义士为主人公，国芳这幅《鸿巢》却罕见地将大反派高师直作为描绘对象。画面中描绘的是复仇之夜，四十七义士冒着大雪攻入高师直的宅邸，高师直惊慌失措，在三个随从的保护下仓皇逃到厨房深处的小炭屋，躲避义士们的追杀。虽然画中没有义士们的身影，但从高师直和随从的反应中，仿佛能够看到义愤的勇士们正挥刀相向。

标题装饰框上画着一条蛇，正虎视眈眈地凝视着树顶的鸟巢，眼看巢中的小鸟即将成为大蛇的腹中之物。本幅画和"鸿巢"宿场进行关联，"鸿"代表鸟，鸟巢代表高师直的宅邸，预示着高师直将在自己的宅邸中被义士们讨伐。风景绘画框的形状是高家的家纹桐纹，画中的风景是鸿巢驿站。

※ ※ ※

吹上村位于鸿巢宿和下一站熊谷宿之间。溪斋英泉的《鸿巢》以"吹

上富士"为主题，描绘了从鸿巢前往吹上村途中遥望富士山的风景。蛇形的乡间小路上星星点点地散落着几株朴树。近处身着白衣，头戴名为"天盖"的深草笠，随身携带尺八的僧人就是行乞四方的虚无僧 ❶，右侧有一个挑着行李的旅人和他擦肩而过。中景和远景处还有两对背负行囊的商人正在边走边交谈。三组旅人通过远近法的描绘，给画面增添了纵深感，类似分镜的表现手法也使得场景富有生气，仿佛动了起来。背景是高耸的雪之富士。在富士山的映衬下，左右两侧的丹泽和秩父群山显得分外渺小。实际上从这个角度看到的富士山并不似画中这般宏大，英泉在这里采用了夸张的手法，突出了富士山之伟岸雄奇。路上的虚无僧也被富士山所吸引，正抬头欣赏。

❶　指日本禅宗支派普化宗之信徒。

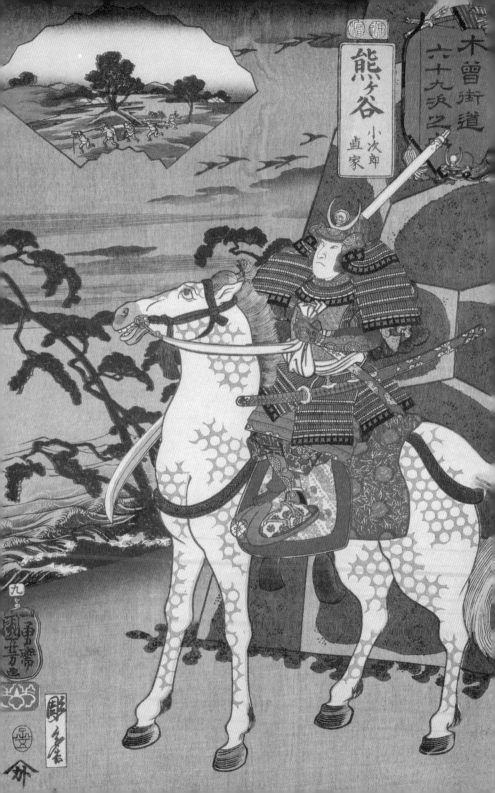

九 熊谷

歌川国芳 《木曾街道六十九次之内 熊谷 小次郎直家》

小次郎直家是幕府时代源氏麾下著名武将熊谷次郎直实的儿子熊谷直家，由此国芳在"熊谷"宿描绘了与之相关的故事。

画面取材于《平家物语》中的一之谷合战。日本的幕府时代开始于源氏和平氏两大武士氏族的殊死战争，史称源平合战（1180—1185）。当时，平氏已经掌握朝政十数年，以太政大臣平清盛为首的平氏一门，遍布朝野，权倾天下。他们逐渐脱离了武士的生活，终日沉醉于音乐和诗歌之中，与平安朝以来奢靡浮华的公卿如出一辙。而源氏蛰居多年，一朝起事，在东国山野丛林中浴血奋战，心中只知仇恨，并无风雅。就此对比，胜负已现，因此两家仅对战了五年的时间，就以平氏彻底灭亡、源氏开创幕府时代而告终。

元历二年（1185）二月，平氏部队在三草山合战中落败，退至一之谷。源氏军中的熊谷次郎直实、其子小次郎直家与平山季重等五名武将为了抢功，争当先锋，先于大部队到达敌军藏匿之地，并攻入敌阵，结果受到了平家军队的猛攻，导致小次郎直家身负重伤，另一个武士直接战死。若不是后援部队来得及时，这五人可能会全部被歼灭。

画面中描绘了五人之一的小次郎直家，只见他身穿薄荷绿色和红青三色皮革缀成的铠甲，胯下是一匹被唤

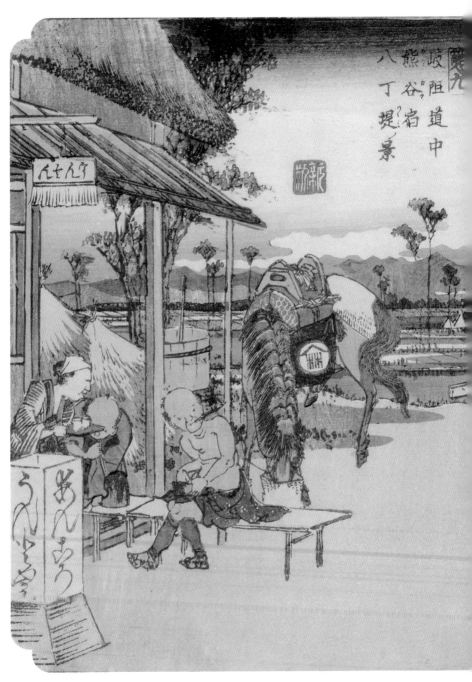

溪斋英泉　《岐阻道中　熊谷宿　八丁堤景》（伊势利版）

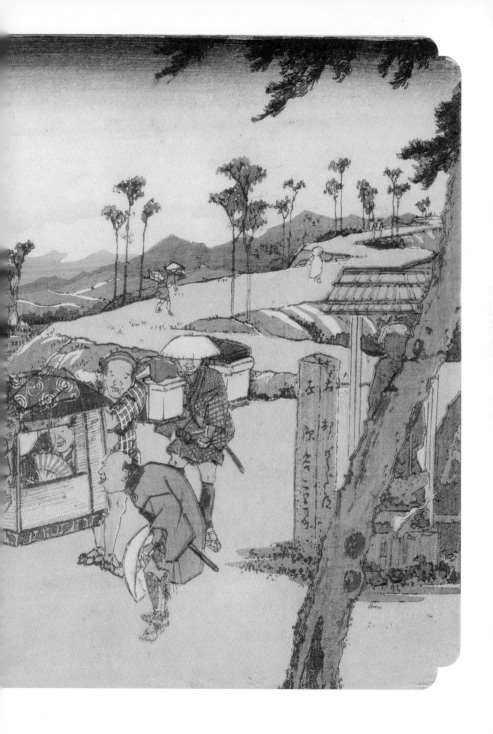

作"西楼"的白月毛骏马，手握长刀，看起来斗志昂扬，英武异常，正准备前往一之谷抢立头功。他的背后就是一之谷西城门，此时天色未曙，海浪拍打着海岸，敌军阵营寂静无声，营造出一种紧张的氛围。

标题框上装饰着直家的铠甲、头盔等防具与武器。左侧的风景框呈扇形，关于这个扇子的来历则引出了《平家物语》中另一个充满悲剧色彩的故事，这个故事是熊谷直实和平敦盛之间一个很经典的桥段。

平敦盛是平氏的旁支，官至从四位下春宫大夫，平清盛弟修理大夫经盛之子。传说他容貌英俊，多才多艺，尤其深通音乐，擅吹横笛，风雅一时无二。但可惜源氏进犯，平氏西退，一身才华在乱世毫无用武之地。一之谷合战爆发之时，年仅十六岁的敦盛参加了这场战役。平家受到源氏的攻击而撤退，敦盛骑马跳入海中打算逃离的时候，不料却被追来的熊谷直实发现，直实扬扇指向敦盛向其求战。但是当直实掀开被击落马下的敦盛的头盔时，发现他无论年龄还是相貌都和自己的儿子直家相仿，又起了怜悯之心，犹豫着想要释放敦盛。然而，身后就是己方大军，众目睽睽之下断没有容赦敌将的余地，无奈之下取下了他的头颅。杀死如此年幼而又英俊风雅的敌人，直实深感人世无常，于是黯然而去，就此离开战场，落发出家了。

因此左上角呈扇形的风景画框，是暗示熊谷直实用扇子指向敦盛并随即与之交战的故事。画中是水光潋滟的荒川，近景处是荒川左岸绵延的熊谷堤，堤坝上有轿夫抬着轿箱来来往往。

从鸿巢前往熊谷的途中会经过荒川沿岸的堤坝，溪斋英泉的《熊谷》就是以荒川左岸的熊谷堤（八丁堤）为主题进行描绘的。画面左侧是一间茶屋，此时正有骑马的客人在店内休息，店家给在门口等待的马夫端来了茶水，旅途劳顿的马匹也在补给饲料。左下角茶屋门口写着"豆沙馅饼"和"乌冬面"的招牌十分引人注目。中间有两名轿夫抬着轿子，这种叫作"宝泉寺驾笼"的轿子是江户时代民间最高级的轿子，一般只有富人才雇得起。

右侧是岔路口的路标，标明向左走就会进入熊谷宿。路标的旁边还矗立着一座地藏菩萨像。中景处是流淌的荒川，右边就是熊谷堤，蜿蜒的堤坝通向宿场，而远处就是连绵起伏的秩父群山。现实中能够眺望八丁堤的茶馆和右侧的石碑及地藏菩萨并不在一处，作者为了更好地突出宿场的特色，将几处风景汇集在同一张画上，这种创作手法在整个系列中经常能够看到。

值得一提的是，这幅画中的山峦、荒川、树木乃至旅人的服装都采用了大面积深浅不一的蓝色，这源于天保时期（1830—1845）普鲁士蓝（1704年在德国柏林发现的含铁无机化合物颜料）在浮世绘风景画中的普及，溪斋英泉以普鲁士蓝印刷的单色"蓝摺"在当时颇受欢迎。虽然只用一种蓝刻画云、雾、山、水、林、衣，但通过晕染而实现蓝色的浓淡变化，使整个画面看起来依然生机勃勃，毫不呆板。

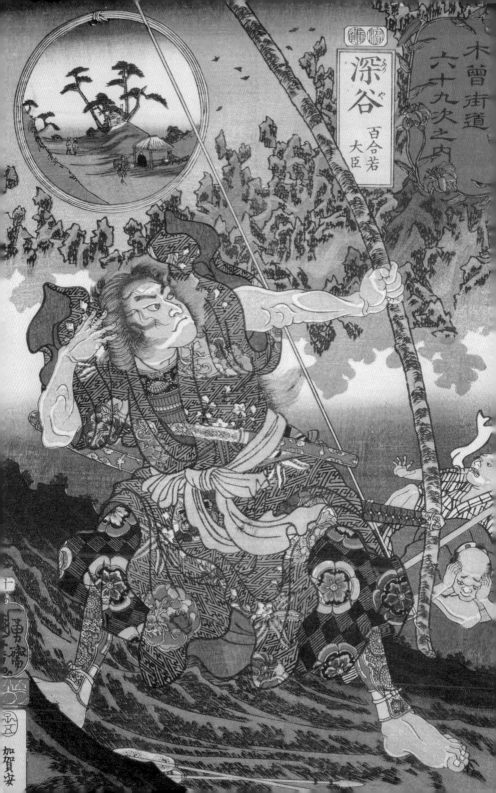

百合若大臣来源于日本各地广为流传的一个武士复仇故事，也被改编为幸若舞、净琉璃、歌舞伎等作品。

室町后期的幸若舞《百合若大臣》将时代设定在嵯峨天皇在位时期（809—823），蒙古袭来 ❶ 之时。相传左大臣公光之子百合若是一名擅长弓箭的神箭手，在元日战争时带领着部下们英勇作战，打败了入侵的蒙古军队。

但不幸的是战争胜利凯旋之际，百合若的部下别府贞澄和贞贯兄弟背叛了他，将他遗弃在一个荒岛——玄界岛上，之后兄弟二人率领船队回京城。归国后别府兄弟向朝廷谎称百合若因打仗时中箭负伤，伤口骤然恶化而过世，因此独占了百合若的军功并且夺取了他的官位，还企图霸占他美丽的妻子春日姬。

但春日姬抵死不从，她将百合若深爱的武器和名马进献给寺院，放走他狩猎用的猎犬和老鹰，深深地哀悼着逝去的丈夫。其中有只苍鹰名为"绿丸"，竟然跨越万水千山，抵达了玄界岛，随后为春日姬带来了百合若还活着的消息。绿丸往返于京都和玄界岛之间为他们千里传书，以至筋疲力尽，落入海中而亡。如今玄界岛上的小鹰神社正是祭祀绿丸的神社。

❶ 元日战争实际发生在 13 世纪，是元朝皇帝忽必烈与属国高丽在 1274 年和 1281 年两次派军攻打日本而引发的战争。

溪斋英泉　《岐阳街道　深谷之驿》（保永堂版）

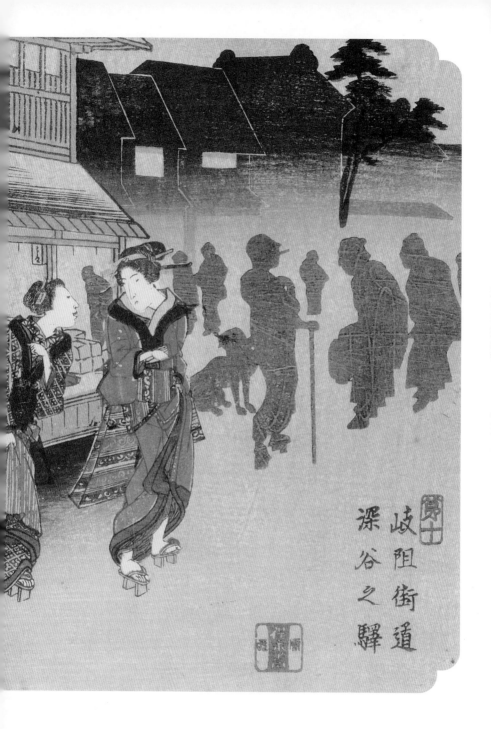

岐阻街道　深谷之驛

某天，有艘渔船漂流至玄界岛，因此机缘，百合若也得以回到本土。只是他生怕别府兄弟派人暗杀自己，于是乔装改扮自称"苔丸"，静待时机。第二年一月七日，宫内照例举行射箭竞赛，在开弓仪式上，百合若乔装为拾箭人混入宫内，他故意贬斥射箭人弓术太差，成功引起别府兄弟的注意，并有机会展示弓术。仪式现场有一张神弓无人能够拉开，原来这张弓当年为百合若所有。当他以神勇之力拉开这把铁弓的时候，告知众人，他正是被遗弃在西海孤岛的百合若大臣。四周人看他能轻易拉开神弓，纷纷跪拜。别府兄弟也完全没想到百合若竟能生还，惊慌失措地求饶。结局皆大欢喜，百合若最终夺回了自己的官位，并将仇敌流放孤岛。

　　画面描绘的是百合若在山谷中满弓紧弦、利箭射出的场面，巨大的弓箭在他的手中仿佛能将大山射穿，颇有"力拔山兮气盖世"的英勇气概。由于在山谷中，所以和"深谷"宿联系起来。标题装饰着代表百合若的百合花。风景绘的画框则使用弓弦装饰。画框内描绘的是在一之谷合战中讨伐平忠度的冈部六弥太忠澄之墓，今为普济寺。

<p style="text-align:center">※　※　※</p>

　　深谷宿作为从江户城出发第二天的住宿地而繁荣，仅在利根川中濑河岸附近就有将近八十家旅馆，因此这里也有许多"饭盛女"，以吸引过路的旅人前来投宿。本来就十分擅长美人画的溪斋英泉在《深谷》这幅画中大显身手。

　　此时夜幕降临，华灯初上，热闹的旅馆里人声鼎沸。旅馆左侧挂着写着"竹中"字样的柱形行灯，越过格栅可以看到旅馆中有几位梳着岛田

髻❶的游女正在凭栏眺望。英泉着墨于在旅馆前的几位女子，打头的侍女手中提着灯笼，上面的"竹"字代表出版社。后面跟着两名衣着华丽、打扮成艺伎模样的饭盛女，其后还有一个鸨母正和一名饭盛女讲话。溪斋英泉笔下的女子往往都是猫背细眼，丰唇白面，别有一种妖艳绰约的美感，在这幅画中也可见一斑。

　　与灯火明亮的旅馆风景相对应的，是右侧黑暗中攒动的人群，作者在这里采用了"影绘"的手法，只通过人物的剪影来营造氛围，光影的对比大大增加了这幅画的艺术性。

❶　常见于日本江户时代的未婚妙龄女性、艺伎或者花街柳巷的游女之中。

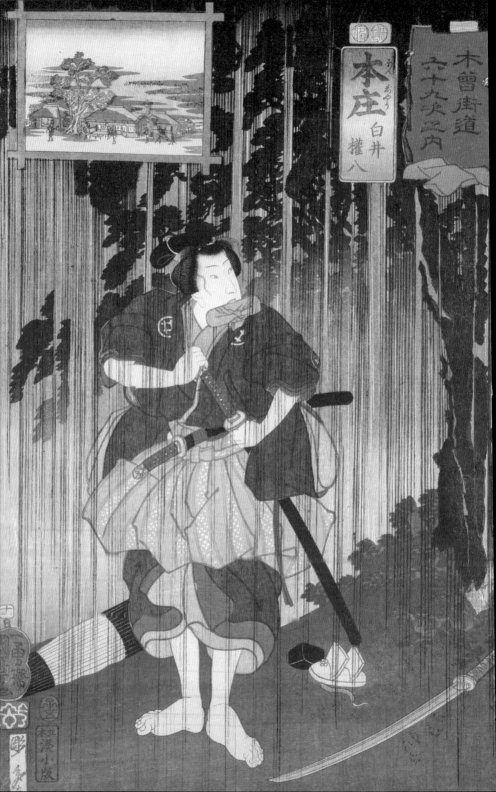

歌舞伎和净琉璃剧目中有类题材叫作"权八小紫物"，是对以白井权八和游女小紫的爱情故事为蓝本的剧目的统一称呼。白井权八的角色原型是历史上真实存在的人物平井权八（1655—1679）。

平井权八出生在鸟取藩的一个武士家庭，父亲庄左卫门被自己的同僚本庄助太夫侮辱，权八为了维护父亲的尊严，一气之下斩杀了助太夫为父报仇，之后便逃到江户讨生活。

他在吉原结识了三浦屋的游女小紫，并与之相爱，许下婚约。两人约定等权八凑够为小紫赎身的钱之后，就结为夫妇。逃亡中的权八穷困潦倒，为了生活和帮助小紫赎身，他开始杀人抢劫，掠夺金银财物，据说杀了有一百三十余人。畏罪的权八藏匿在目黑不动尊泷泉寺附近的普化宗东昌寺，学习尺八并成为虚无僧，改过自新的权八以虚无僧的身份重回故里，发现父母均已离世，于是向衙门自首，之后被官府处死。爱人小紫得知权八的死讯之后，伤心欲绝，也在权八的墓前自杀了。世人感喟两人的真心，于是将他们合葬，这个合葬墓被称为"比翼冢"，至今还屹立在泷泉寺门前。

这幅作品描绘的正是在一个雷雨夜，权八杀死本庄助太夫后，在助太夫的府邸外准备逃亡的场景。画中的权八一边将武士刀装入刀鞘中，一边将木屐穿好，身后

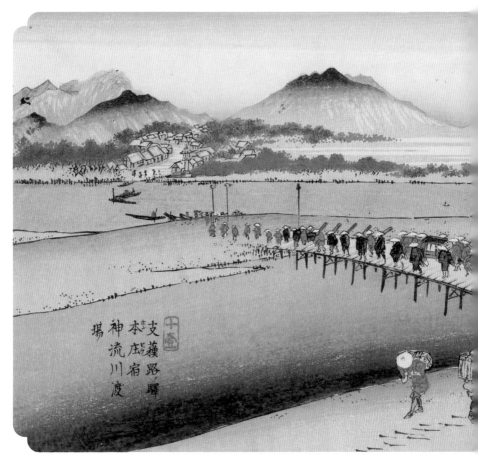

溪斋英泉 《支苏路驿 本庄宿 神流川渡场》（伊势利版）

是夺来的蛇目伞，接下来他将消失在茫茫雨夜，踏上逃往江户之路。

由于权八杀死的是"本庄"助太夫，于是国芳将这个故事和"本庄"宿结合在一起。标题框用蛇目伞、刀、斗笠、合羽等物品装饰，呼应了主画面的场景。风景绘画框是权八和服上的"井"字纹，这是歌舞伎中为权

八赋予的个人符号。画中描绘的是本庄的驿站。

※ ※ ※

天保年间（1830—1844）的本庄宿旅馆众多，也是一个相当繁荣的驿站。本庄处于武藏国和上野国之间，因此溪斋英泉选择了两国之间的分界线——神流川作为描绘对象。画中神流川的沙洲一侧架起了渡桥，此时正有一队大名队伍穿桥而过。桥头的石灯笼是文化十二年（1815）由本庄商人户谷半兵卫主持修建的，用来祈祷旅途平安，这也成了本庄经济繁荣的证据。沙洲的另一侧是渡船口，渡河之后就进入了木曾路下一个驿站——新町。

远景中藏蓝色的山体是上野国有名的"上毛三山"，从左到右分别是妙义山、榛名山、赤城山，作者一气呵成勾画了气派的全景。而妙义山背后的浅间山，赤城山背后的日光男体山，都只用大面积的色块进行晕染，形成了一种远山朦胧之感，这无疑是英泉在这个系列中非常突出的一幅风景杰作。

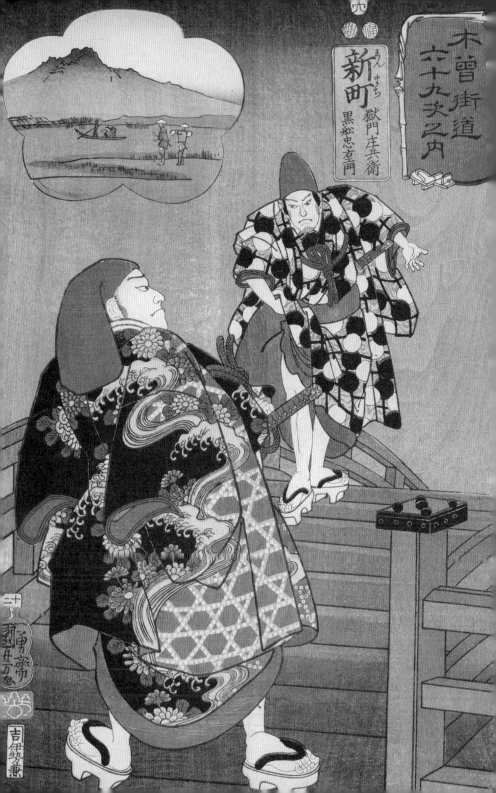

十二 新町

　　国芳由新町宿场联想到发生在大阪新町桥的一个故事。狱门庄兵卫和黑舩忠右卫门是歌舞伎剧目《黑船出入凑》中出场的人物。这个剧目是根据真实故事改编的，黑舩忠右卫门的原型是宝永享保年间（1704—1736）大阪堂岛的侠客根津四郎右卫门。

　　根津右卫门是大阪堂岛米市场的米仲仕（大米搬运工），据说祖上是侍奉真田幸村的家臣根津甚八，在当地是一名广为人知的侠义之士。而大阪堂岛作为当时日本的大米集散地，在整个米业中有着举足轻重的地位，在这里还诞生了世界上最早的期货交易所。江户时代各藩藩主的主要财富是农业资源，为了迅速筹集现金，藩主们开始根据储藏在仓库里的大米库存出售一种叫作"米切手"的兑换单据，商人会根据自己预期的需求购买这种单据，米切手在那个时期还充当了货币的角色。

　　享保年间（1716—1735），上町的町奴（平民游侠、帮派成员）茶筌庄兵卫在大阪北浜抢夺米切手，致使当地米市陷入一片混乱，侠客根津右卫门挺身而出，通过艰苦卓绝的谈判和斗争，成功地将米票收回。这个事件被当时很有名气的歌舞伎演员初代姊川新四郎改编成了歌舞伎，自导自演，在剧中根津右卫门的名字改为了黑舩忠右卫门，抢夺米票的茶筌庄兵卫改为狱门庄兵卫。

　　这幅画描绘的就是狱门庄兵卫和黑舩忠右卫门两人

在桥头谈判的场景。画中人物有着显著的舞台风格，和服纹样夸张华丽，表情极其脸谱化。黑舦忠右卫门头上所戴的头巾造型由姊川新四郎设计，流传到后世被称为"姊川头巾"。忠右卫门的和服是菊花和海浪图案，大片的红黑撞色十分亮眼，凸显出侠客的潇洒俊逸；而庄兵卫的和服上则布

满了围棋的纹样，显示了其人性格沉稳，善算计。

标题框上装饰着尺八、木屐、毛巾、太刀等象征忠右卫门侠客身份的物品。风景绘的画框是梅花形状，描绘了流经附近的神流川及其背后的赤城山。

※　※　※

新町宿是木曾街道上进入上野国之后的第一个宿场，也是歌川广重在这个系列中的第一幅作品。广重之前的《东海道五十三次》系列风景画取得了巨大成功，为了延续这一现象，这个系列中广重所有的作品都以《木曾海道六十九次》为题。

而反观溪斋英泉的作品，则使用了"木曾街道""木曾路驿""岐阻街道""岐阻道中""木曾海道六十九次之内""岐阻路驿"等纷繁复杂的标题，和广重的统一命名形成了鲜明的对比。从这点也能推断出英泉对这个系列作品似乎并没有抱持坚定的信念和极大的热情，这或许是他无法完成整个系列的原因之一。

擅长风景画的歌川广重在系列初始就给人耳目一新的感觉。画中的河流是位于新町宿西口的温井川，远处是架设在温井川上的弁天桥。这一带遍植桑树，桑田广阔，因此家家户户养蚕，制丝业发达。远处正在渡桥的行人背着高高的行囊，也许是搬运生丝和蚕茧的工人吧。桥头是连绵起伏的日光连山，最左侧形似富士山的圆锥形山体是上野国的地标——赤城山。桥梁、河流、街道和山脉错落有致，令人感受到画中开阔的空间感，产生"人在画中游"的沉浸式体验，这是典型的广重式构图。

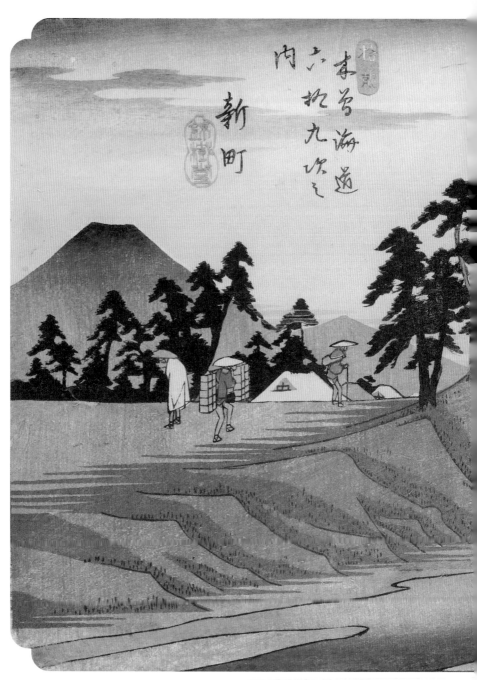

歌川广重　《木曾海道六十九次之内　新町》〔伊势利版〕

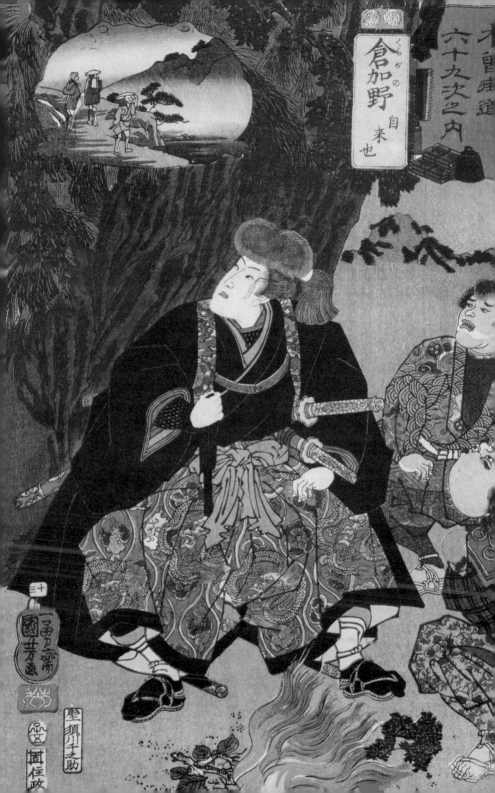

十三　仓加野[1]

歌川国芳　《木曾街道六十九次之内　仓加野　自来也》

本幅作品的主人公自来也，凡是看过《火影忍者》的人应该都很熟悉。自来也的原型是日本文化三年（1806）发行的读本《自来也传说》的主人公，书中自来也是从越后妙香山仙人那里习得蛤蟆仙术的侠盗。1839年发行的合卷《儿雷也豪杰物语》面世后人气爆棚，之后被改编为歌舞伎，传唱至今，还衍生出了不少与之相关的漫画、游戏和影视作品。

《自来也传说》中的自来也是以三好家的浪人尾形周马宽行为原型的，而歌川国芳在1830—1836年间创作系列武士绘《本朝水浒传豪杰八百人》的时候，就曾将尾形周马宽行囊括在内。

国芳在《仓加野》中描绘的是自来也一行三人捡到了掉下山谷的婴儿勇侣吉郎的场面，画面的右下角隐约可以看到自来也的家臣怀中抱着的婴儿。他们正在抬头向山上眺望，寻找婴儿的来源。这个婴儿长大后成为武士，与自来也一起向自己的杀父仇人——依靠"西天草"获得不死身的鹿野苑军太夫复仇。

从画面中的篝火可以看出自来也一行人正在夜晚的原野中。日语中仓加野的"仓"与"暗"的发音一样，

[1]　此站一般被称为"仓贺野"，也作"仓加野""仓野""仓金""仓加袮"等。

国芳因此由仓加野联想到"暗野"，而盗贼一般又都是在夜晚活动，进而和自来也进行了关联。

标题框一如既往地装饰着与主人公有关系的物品，有风灯、夜行衣、锤子、锯等盗贼用具。风景画框是一个蛤蟆形状，代表着自来也最著名的蛤蟆仙术。画框中的风景是从新町前往仓加野途中的景色，画中右侧就是形如富士的赤城山。

※　※　※

仓贺野位于日光街道和木曾街道的交叉口，乌川从这里汇入利根川，因此航运发达，是运输本地特产丝绸、烟草、大米的交通枢纽。由于在《本庄》已经描绘了神流川渡口的风景，因此溪斋英泉在这幅画中避开了重复的主题，转而以乌川的支流为着力点，选择了从这里的茶馆眺望乌川的构图。

前景中茶屋的女主人正在小河边洗刷锅底，在茶屋中休息的客人正兴致勃勃地注视着玩耍的孩童。英泉在画中重点刻画了女性，令人不禁联想这位旅行中的女人是要去日光，还是要去女性参拜者甚众的善光寺呢？中景的乌川上穿梭着运送木材的货船和竹筏，仓贺野就在乌川左岸。背景中高耸的山脉还是上野国的"上毛三山"。这种三段构图法是英泉在这个系列中常用的手法，稳重但不免丧失了些意趣。

溪斋英泉　《木曽街道　仓贺野宿　乌川之图》（伊势利版）

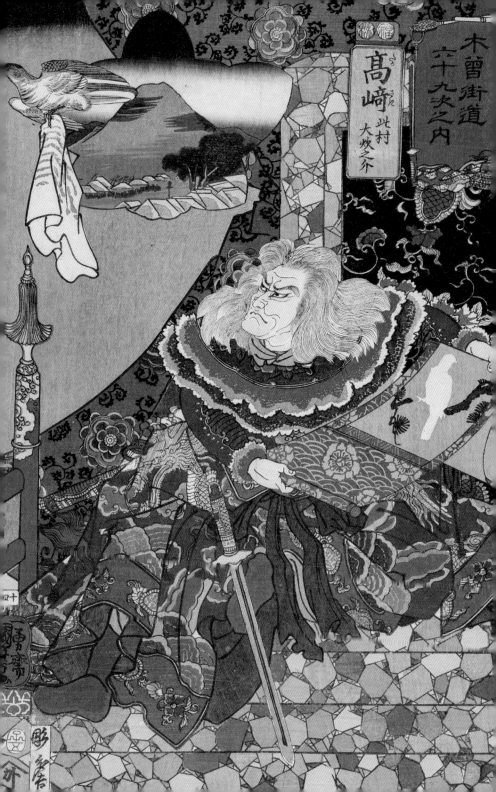

木曽街道
六十九次之内

髙崎
此村
大炊之介

十四 高崎

画中衣着华丽、表情凝重的男子就是这幅画的主角此村大炊之介。大炊之介是1800年在江户市村座上演的歌舞伎《楼门五三桐》中的角色，在剧中他是真柴久吉（原型为丰臣秀吉）的重臣，实际上是为报文禄·庆长之役❶之仇而潜伏在日本的明朝高官宋苏卿（原型为明朝后期中日贸易家宋素卿）。

故事大意是大炊之介企图颠覆真柴久吉的天下，进而帮助明朝夺取日本，不幸计划败露，知道自己时日无多的大炊之介写了一封血书托付给风景画中的白鹰，送给自己的儿子石川五右卫门。根据这封遗书，五右卫门才知晓了自己的身世，由于养父武智光秀被真柴久吉杀死，亲生父亲也因久吉而死，新仇旧恨交织在一起，五右卫门发誓要为亲人们复仇。五右卫门为父复仇的桥段就是日本歌舞伎剧目中著名的《南禅寺山门》这一场。

这幅画描绘的正是卷轴画中的老鹰临危受命，从卷轴中飞出的情景。而之所以在高崎宿描绘此村大炊之介临终托付老鹰先飞送出遗书的画面，则是由于日语中"高崎"发音为たかさき，和"鹰""先"的发音相同，国芳

歌川国芳 《木曾街道六十九次之内 高崎 此村大炊之介》

❶ 文禄·庆长之役，即1592—1598年间以日军侵略朝鲜为序幕，在日军同中朝联军之间展开的战争，是16世纪东亚最大的一场战争。因1592年为日本文禄元年，1598年为日本庆长三年，故将其称为文禄·庆长之役。

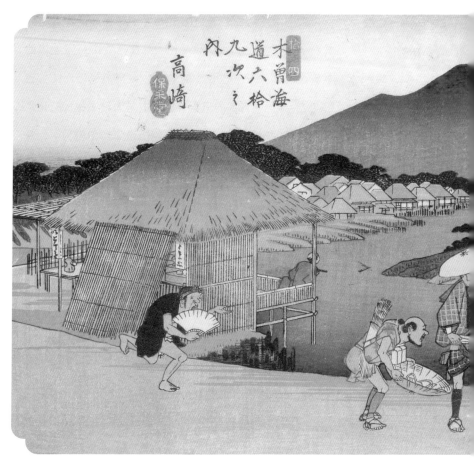

歌川广重　　《木曾海道六十九次之内　高崎》（保永堂版）

在这里采用了隐晦的谐音梗来引出画中故事。

　　画中大炊之介的服装上缀牡丹纹和龙纹，充满汉唐风情，国芳借此来表示大炊之介的唐人身份。标题框装饰有武将的护甲和武器。风景绘的画框是老鹰飞行的形状，画框中的风景与广重、英泉版《木曾街道六十九次》

中的高崎宿对照看，可以猜测是以榛名山为背景的高崎驿站。

※　※　※

高崎宿没有本阵和胁本阵，只有十几家旅馆，因此是一个规模很小的驿站。高崎宿位于乌川沿岸，画面左下角的茶屋背后是碓冰川，两条河流在这里汇合。虽然规模很小，这里却有着极其繁荣的商品交易市场，本地特产的烟草、绢布和马鞭从这里销往各地。茶屋中有个穿着绿衣的客人正抽着烟管，眺望河对岸的高崎城。远处的榛名山以剪影的形式呈现。这幅画的看点在近景处的几个人物。右侧是一对旅行中的夫妇。左侧背着草席的男子和拿着扇子奔来的男子，是江户时代徘徊于市井、挨户行乞的伪僧。他们往往剃发素服，外形类似出家人，在自行许愿、诉愿后，开始向路人乞讨钱米，直至满愿为止。广重特地选了这个具有地方特色的景象进行描绘，颇具诙谐意味。

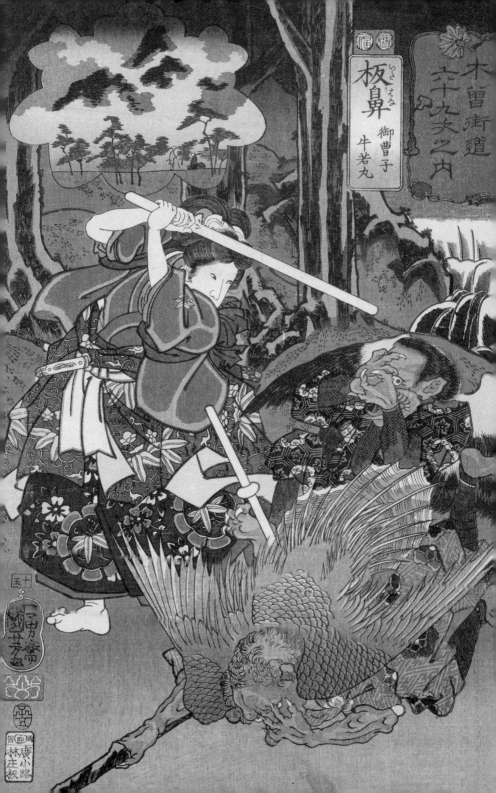

十五 板鼻

歌川国芳 《木曾街道六十九次之内 板鼻 御曹子牛若丸》

牛若丸就是日本传奇英雄、平安时代末期的名将源义经（1159—1189）。他出身于河内源氏的武士世家，家系乃清和源氏其中一支，河内源氏的栋梁源赖信的后代，为源义朝的第九子。

源义朝在平治之乱中为平清盛所败，在逃亡途中被害，自此一族分崩离析，非死即逃。源义朝的妻子常磐御前带着尚在襁褓中的牛若丸及他两名年幼的兄长逃往大和山中。不久常磐的生母被捕，常磐只好携子自首。平清盛因贪恋常磐的美色，遂纳常磐为妾，并赦免了常磐的生母和三个孩子。

牛若丸在七岁时被送到京都鞍马寺学习，之后从一位被称为"圣门坊"的僧侣处得知自己的身世。传说某夜，牛若丸偷溜出寺，在僧正谷遇到武艺高强的乌天狗，后来牛若丸便常常夜遁至天狗处学习武艺。与牛若丸切磋武艺的天狗就是鞍马山僧正坊，在正史中被称作"鬼一法眼"，后来又传授义经兵法，还成了义经的岳父。

这幅画表现的就是牛若丸在鞍马山与乌天狗对练剑术的场面。画面中可以看到牛若丸高举手中模拟长剑的木棍，将陪练的乌天狗打翻在地，而乌天狗的鼻子被打得吃痛，正用手捂着鼻子。"哎哟，我的鼻子"在日语中和"板鼻"发音相似，这又是一幅由谐音而将故事画面和宿场联系起来的作品。牛若丸衣服的纹样是代表源氏

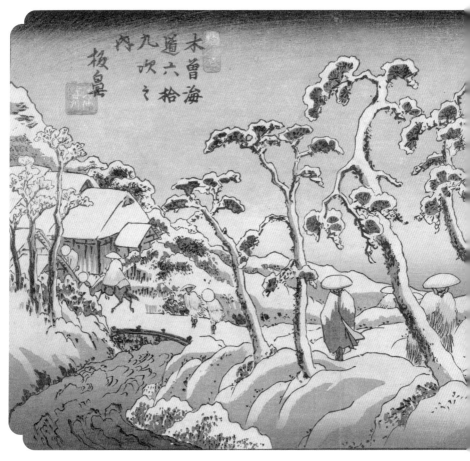

溪斋英泉 《木曽海道六十九次之内 板鼻》（保永堂版）

的笹龙胆纹。

　　标题框上的装饰是乌天狗的羽扇和鞍马山的雪松。风景绘的外框同样是乌天狗羽扇的形状。画框中高耸入云的山丘就是板鼻宿的地标鹰巢山。

　　广重、英泉版的《板鼻》没有落款，从画风来看，这明显是溪斋英泉的作品。但画作的名称却是《木曾海道六十九次之内　板鼻》，与歌川广重在这个系列中的作品命名规则一致。考虑到这个时期画师的更换和出版社的更迭，出现这种混乱的局面也就不足为奇了。

　　画中描绘了大雪过后旅人们踏雪行进的场景。画面右侧是四名穿着蓑笠和合羽的旅人，仔细看这条路并没有直接通向小桥，而是右转进入了板鼻驿站。而前方左侧的桥梁，则是从板鼻宿离开的必经之路，进入板鼻西侧中宿村的通道。此时两名步行的旅人穿过小桥，远处骑马的武士正消失在视野中。英泉将板鼻宿在空间上进行了折叠，略过宿场本身不表，而只展示了驿站的入口和出口，这也是他在这个系列中反复采用的创作手法。画中道路两侧被白雪覆盖的行道松颇具看点。

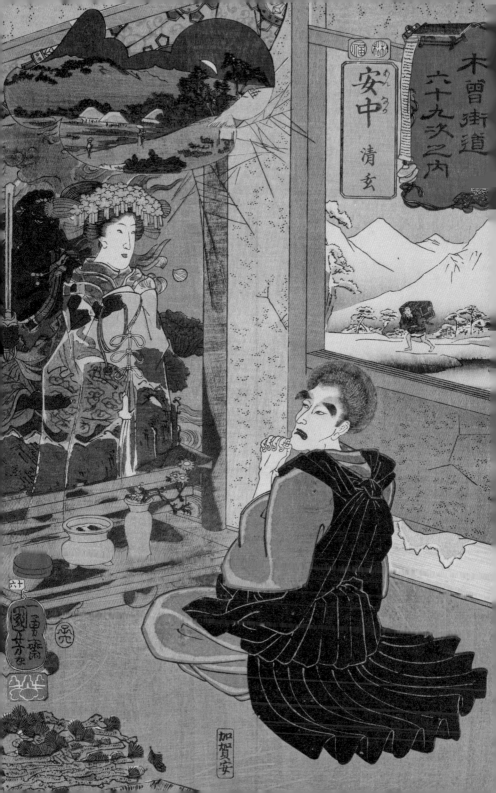

十六 安中

在人形净琉璃、歌舞伎中有一系列以清玄和樱姬为题材的作品，被称为"清玄樱姬物"，讲述的是清水寺的高僧清玄因恋慕前来参拜的樱姬的美貌而堕落，后被樱姬的侍者所杀，清玄死后化为幽灵不停地纠缠樱姬，最终在观音的指引下放下执念，往生极乐，成为子安地藏。

国芳的这幅作品选择了剧中非常有名一幕——"庵室"，讲述了清玄之死。画中衣衫褴褛、疾病缠身的清玄跪坐在不动明王像前参拜，但心中、脑中挥之不去的依然是樱姬的身影。由于执念太过强烈，不动明王像前竟浮现出樱姬的幻象。此时窗外有人背着葛笼逐渐接近庵室，而葛笼中正是樱姬，画面的下一刻，在庵室中与樱姬重逢的清玄被残忍地杀害了。国芳笔下的清玄形容枯槁，骨瘦如柴，形象地再现了他受情欲折磨而痛不欲生的形象。画中并未直接表现清玄被杀的场景，而是通过克制的描绘引人遐想，营造出紧张的氛围。

故事发生在"庵室中"，对应了标题"安中"。标题框装饰着佛家用具，比如写经台、香炉、佛经、风铃等。风景绘的外框呈"心"形，代表清玄的一心执念。画框中的风景也似乎呼应了这个悲情的画面，背景中的妙义山山巅升起一轮新月，夜色中几点民屋，还有三两旅人行走在街道上，显得静谧而萧索。

关于清玄樱姬的故事，还有一个更为人津津乐道的

歌川国芳 《木曾街道六十九次之内 安中 清玄》

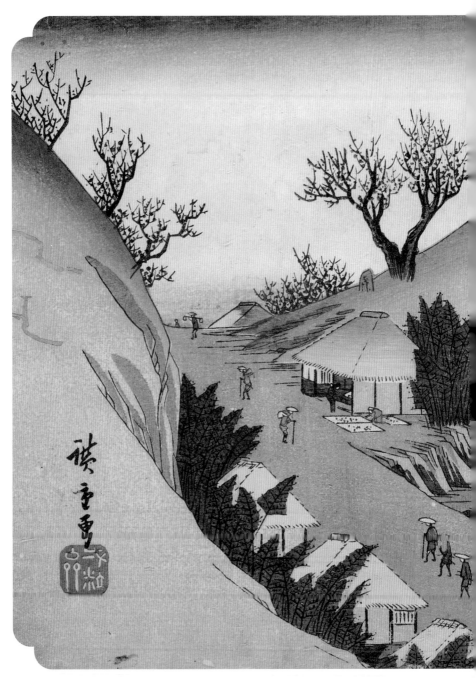

歌川广重 《木曾海道六十九次 安中》（伊势利版）

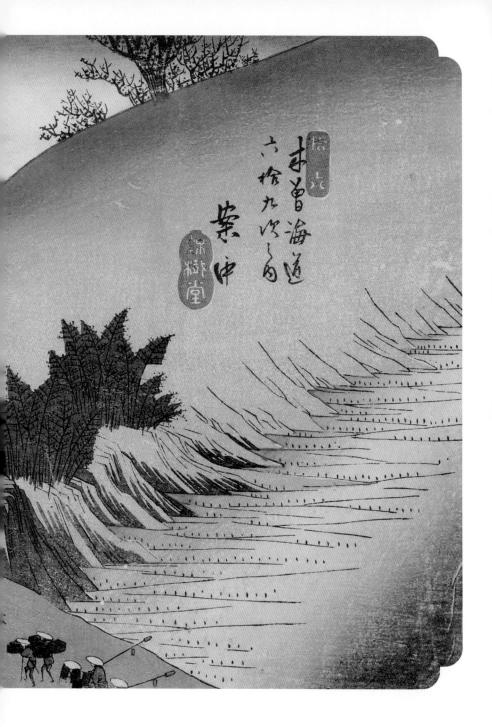

版本，那就是江户晚期狂言作家四代目鹤屋南北所作的《樱姬东文章》。

故事讲述了修行僧自久清玄和白菊丸因感情不被世俗所接受，相约跳崖。然而白菊丸跳下悬崖赴死后，清玄却迟疑了。贪生的清玄在日后一心努力修行，成为名僧。十七年后，有一天吉田家的樱姬来到寺院，原来吉田家的传家之宝《都鸟之一卷》被偷窃，樱姬的父亲与弟弟也被盗贼杀害，悲痛欲绝的樱姬希望能够出家。清玄被樱姬所感动，于是为她念佛祈福，谁知樱姬自出生以来就无法张开的左手竟然在佛声中张开了，手心藏着白菊丸跳崖时的信物，清玄大为吃惊，这才得知原来樱姬正是白菊丸的转世。

樱姬入住清水寺修行。不久一个名叫权助的男子出现在寺院，权助手腕上竟有一个与樱姬相同的刺青。原来樱姬以前被闯入宅邸的盗贼侵犯，但樱姬却对那个盗贼一见钟情，因此刺上了同样的刺青。知道那个盗贼就是权助后，两人互示爱意。但这段不伦之恋使得清玄大怒，混乱中清玄误将刀刃刺向自己的喉咙而死。于是樱姬与权助私奔了。

为了生计，樱姬在权助的要求下，变为小冢原的游女；由于樱姬高贵的身份，能够交错使用公主与游女用语，因此备受瞩目并得到了"风铃公主"的称号。清玄死后，化为怨灵继续纠缠着樱姬。一天权助怀里掉出了封密函，樱姬拿来一看，发现夺取传家之宝、杀害了父亲与弟弟的人就是权助。悲痛之下樱姬亲手杀了权助及有着权助血脉的亲生子，最后捧着《都鸟之一卷》再度复兴了吉田家。

虽然清玄樱姬的故事版本众多，但终归没有摆脱虐恋的内核，这种对极致爱恋的追求，引起了江户人的追捧，因此以清玄樱姬为主题的浮世绘作品也层出不穷，如月冈芳年、歌川国芳就以这个主题进行过多次创作。

位于安中藩的安中宿场属于藩主板仓家的领地，歌川广重在这幅画中通过行走在木曾路上的大名队伍来暗示这一点。画面中有两段阶梯状的山谷，谷底有一处平原，左侧是悬崖。广重擅用这种高低错落的构图形成视觉误导，令人以为这是一条上升的山路，但途中茶屋和商铺的屋顶都在同一水平线上，因此这是一段平坦的道路。

这幅作品中最引人注目的是街道两侧的竹林和梅林。安中宿附近竹梅众多，因此当地的竹制品和梅干十分有名。街道尽头的房子也许就是售卖竹制工艺品的店铺，而店铺旁边还能够看到当地的农妇正在晒制梅干。店铺后梅树下的石塔，就是这附近常见的道祖神❶。独特的构图、细腻的生活感，在广重笔下表现得淋漓尽致，足见作者的深厚功力。

❶ 日本村庄的守护神，一般立在村边道旁，据说可防止恶魔瘟神进村。

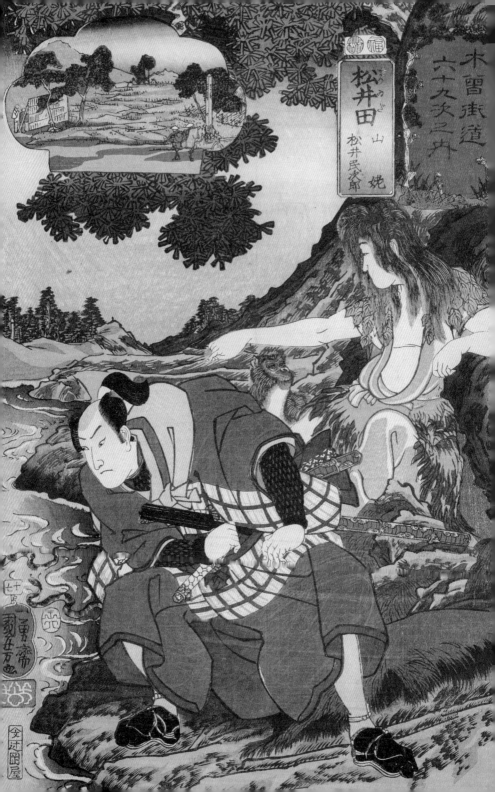

木曽街道六十九次之内

松井田

まつゐだ

山姥

松井民次郎

十七 松井田

在松井田宿，歌川国芳描绘了一个与松井民次郎有关的故事。松井民次郎来源于日本1809年出版的读本《松井家谱仙窟史》（又名《松井民次郎物语》），作者是赤城山人，北川真厚为其制作了画稿。但山姥和松井民次郎这两个人物并没有在任何典籍或故事中同时出现过。

据《松井家谱仙窟史》记载，松井民次郎是出羽国山形县藩士松井内藏的次子，从小跟外国人学习剑术，十六岁时踏上了为兄长报仇的旅途。一日他走在深山中，不知不觉地迷路了，还看到了一群蛇在渡河，这个景象太过离奇，以至于民次郎停步观望了许久。这时河岸的山峰上出现了一个身披麻衣、年轻貌美的仙女，向他解释道："昨夜暴雨来袭，河水水位上涨，蛇群为了安全，汇聚在一起向对岸游去。"之后仙女为民次郎指明了方向，还给了他一些解毒的药草，帮助他从山林中走出。

由此可见，国芳作品中的"山姥"指的就是故事中的仙女。国芳曾经创作过一个描绘剑道的浮世绘系列作品《本朝剑道略传》，其中有一幅《松井富次郎茂仲》，描绘的也是这个故事。

值得一提的是，浮世绘版画作为最具日本民族风格的一种绘画形式，曾对日本美术与西方现代主义美术的发展进程产生过重要影响。而在16—19世纪的东西方艺术交流中，日本的浮世绘画师也不断地从西方绘画中汲

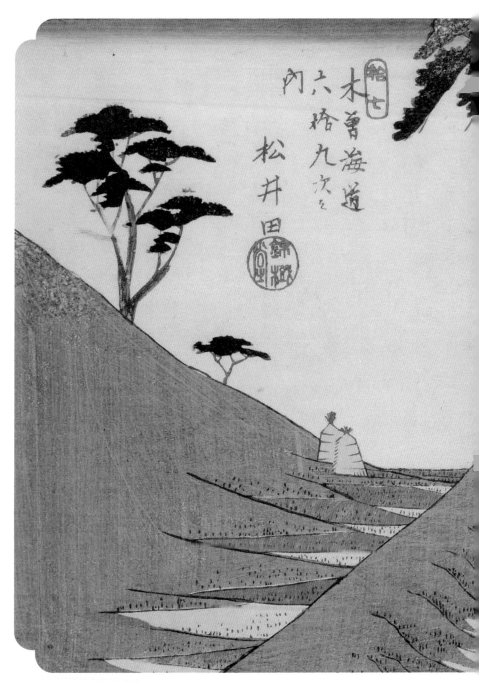

歌川广重 《木曾海道六十九次之内 松井田》（伊势利版）

取营养，从绘画风格、构图手法和内容表达上进行了大胆的尝试。

国芳就曾收集很多当时一般人难以入手的西洋铜版画，并以此来研究学习远近透视法和光影的表现手法。国芳曾感叹"西洋画乃真实之画，世人常效仿，叹息之可望而不可即"。这幅画中山姥的姿态看上去和西方古典主义绘画里的女子形态非常相似。据说在国芳绘制这幅作品的时候，山姥的原型就来源于西方的铜版画。国芳用西洋画的写实表现手法来勾画仙女发丝的明暗关系和体积感，袒露的前胸和丰腴的身姿都有着西方古典绘画中女性的影子，这在江户时代是十分大胆的尝试和创新。

标题框的装饰是山中的野草，风景绘的画框是寓意长寿的栉松纹，它来源于松井民次郎的"松"字和画面中山姥背靠着的松树。画框中描绘的是松井田附近的逢坂坡道。

※　※　※

从江户出发的木曾街道一直都很平坦，但从进入松井田宿开始，出现了木曾路上的第一条山路——逢坂，从这里沿坡道上行，道路开始变得崎岖险峻。广重在这幅画中就以这个标志性的变化为主题，描绘了经由逢坂进入松井田的风景。画面中央靠右侧的两棵树中间有标志着驿站入口的界桩和石标，红蓝色旗帜下的石碑就是道祖神。从矗立在这里的黄色关札❶可以看出，此时有大名队伍在驿站内留宿。

松井田历来为信州米的集散地和中转站，因此也被称为"米宿"。信

❶　大名宿泊或休息时用以标识大名身份的竹牌或木牌。

州各藩进贡给江户的年贡米，有很大一部分会在这里进行销售，兑换为银钱，还有一部分会运到仓贺野，剩余的部分则从乌川经由利根川运往江户。此时画面中上坡的马匹正是在运送大米，由马夫牵着下坡的马驮着从信州采购的麻、纸和烟草，最下方是一个扛着扁担的小贩，寥寥几个人物就可以令人联想到松井田宿热闹繁荣的景象。画面左半部分是从街道下面的低地眺望远处的碓冰峠。通过大树和山丘的远近对比，呈现出极为开阔的空间感。

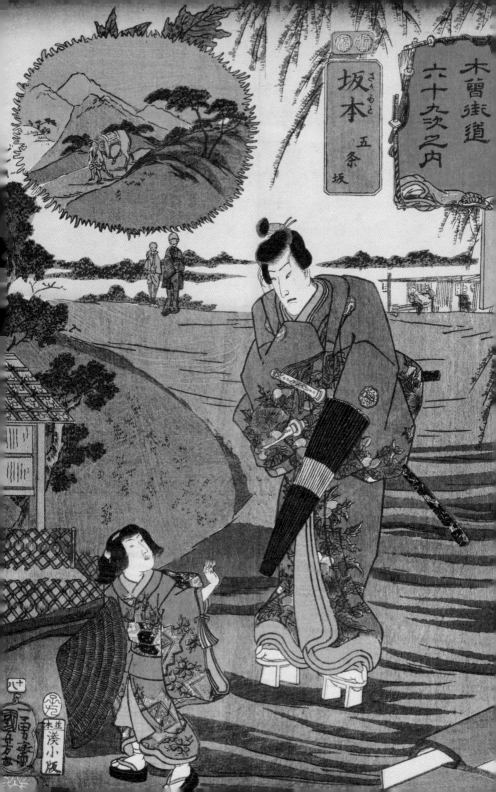

五条坂位于清水寺附近。这个系列中大部分作品的副标题都是由宿场名加人名组成，而坂本宿是唯一一幅由宿场名称加地名而来的。在江户时代，一提到"五条坂"，人们自然而然就会联想到平景清，这得益于一系列以平景清为题材的歌舞伎"景清物"的风靡，包括《花玩历色所八景》《坛浦兜军记》《出世景清》等。要想了解这幅画的内涵，我们先来了解一下平景清这个人。

平景清原名藤原景清，父亲为藤原忠清，是藤原秀乡的后人。藤原忠清在保元之乱时支持平清盛一方，担任先锋，受到了平清盛的赏识，保元之乱结束后论功行赏被赐姓平氏，封为上总介一职。他的第七个儿子就是藤原景清，此时更名为平景清，也被称为"上总七郎"。作为平安时代末期的武家大将，平景清曾参加过日本历史上多场著名的战役，包括北陆之战、一之谷合战、坛浦之战等，在战争中表现出众，并展示出惊人的武艺才华，为后人称道。

随着平氏与源氏关系交恶，爆发了决定两族命运的源平合战，战败的平氏一族被源义仲赶出京都，从此走向没落，偏安一隅等待时机。1185年平氏与源氏爆发决战——坛浦海战，平氏一族倾巢出动，但还是不敌源氏兵多将广，结果平氏全军覆没，年仅八岁的安德天皇也被女眷抱着投海而亡。在这场战役中平景清肩部中箭，

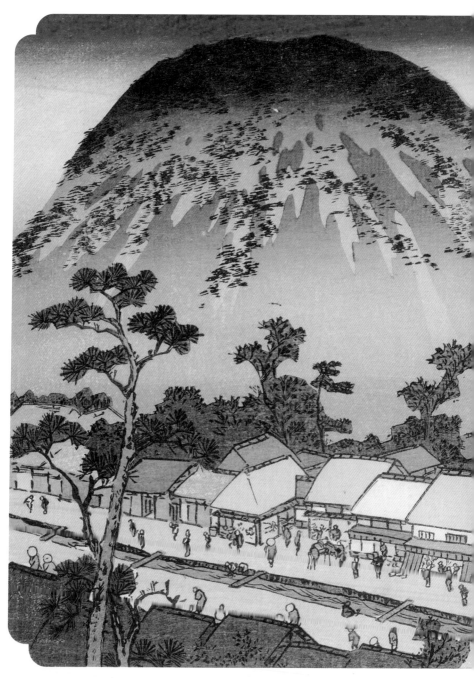

溪斋英泉　《木曽海道六十九次之内　坂本》〔伊势利版〕

沉入海中下落不明，裹挟在滚滚历史车轮中的一代名将就此烟消云散。也许人们不希望看到他辉煌、短暂和悲情的人生就此结束，后世的歌舞伎、人形净琉璃中演绎出许多以景清为主角的故事。

在歌舞伎中，平景清和当时居住在五条坂的白拍子 ❶ 阿古屋日久生情，还有了两个孩子。阿古屋也是一名重情重义的女子。平景清为了给死去的平氏一族报仇雪恨，企图伺机夺取仇敌源赖朝的性命，也因此被源赖朝追捕。为了获知平景清的藏身之所，源家抓获阿古屋，逼其说出景清下落，阿古屋称自己对此一无所知。源家大将重忠令阿古屋演奏古筝、三味线、胡弓三种乐器以测谎，但阿古屋从容不迫，精湛的演奏没有丝毫破绽，这让重忠相信她所言属实，阿古屋最终获释。

国芳由"坂本"联想到"五条坂"，进而呈现了平景清前往五条坂和阿古屋相会的场景。画中身着薄棉和服的俊美男子就是景清，他手中拿着蛇目伞，腰间别着太刀，藕色和服上绣着大片蓟花图案，正跟随前面的秃儿 ❷ 前往阿古屋的住处。

标题框装饰着景清的和服衣襟、长剑、斗笠和蛇目伞等物。风景框是蓟花花纹，画中描绘的是这一带的碓冰峠风景。画面中旅人牵着一匹老马正独行在山谷中的路上，背景黯淡的蓝色天空代表着夜幕降临，两侧山丘呈现出不同的色彩，画面虽小但也十分细致，意境悠远。其实位于碓冰峠山口的坂本驿站是木曾街道上相对规模较大的宿场，沿路的房屋鳞次栉

❶ 在音乐上指雅乐及声音清晰的拍子，这里指平安末期进行歌舞表演的艺伎。

❷ 在吉原等烟花地服侍游女的年幼侍女。

比，游客如织，形成了一条繁荣的商业街，这从广重、英泉版的坂本宿可见一斑。国芳却着意选了一个相对冷清寂寥的角度来描绘，形成了这个系列的独特风格。

※　※　※

坂本是上野国境内的最后一个宿场，从这里即将进入信浓国。据记载，坂本宿有四十多家旅舍，是一个相当热闹的驿站。溪斋英泉的俯瞰构图，将焦点集中在驿站内部和即将要攀登的刎石山。画面中的潺潺流水就是供应驿站的日常用水，沿路旅馆商铺众多，人潮如织。险峻的关隘横亘在背景中，可以预想到接下来的旅途将充满挑战。

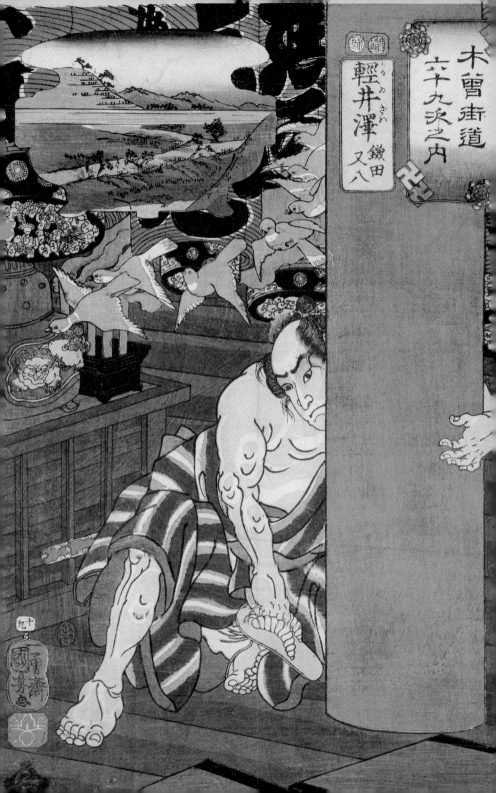

十九 轻井泽

这幅画中正在摇晃柱子的勇士是镰田又八，他的形象经常被用于刺青图案。镰田又八在宽延二年（1749）出版的《新著门集》中登场，他出生于伊势松坂，是一个有着无双怪力的豪杰，因消灭了在伊势铃鹿山一代活跃的大猫妖而闻名于世。山东京传所著的《近世奇迹考》和东兰洲所著的《丰水消夏录》中都记载了浅草观音堂的柱子上有又八留下的指痕。文化四年（1807）由山东京传作、歌川丰国配图的合卷《於六栉木曾复仇记》中也有类似的画面，这就是国芳这幅画的原型。

作品描绘了浅草观音堂内，又八正在用怪力摇晃柱子，屋顶的灰鸽受到惊吓都仓皇飞走了，背景中象征浅草观音堂的红灯笼好似也在微微晃动。画中的又八赤膊上阵，手提木屐，神情轻松。日语的"轻井沢"发音为かるいざわ，而摇晃观音堂的柱子对又八来说是雕虫小技——轻いわざ，两个词语发音相似，由此国芳在轻井泽联想到了镰田又八的故事。

标题框的装饰物都与寺庙以及佛教用具相关，有卍字符和法轮等。风景绘的边框是香炉的形状。不同于广重、英泉版《轻井泽》的夜景，国芳选择了日光下轻井泽附近的乡村风景。

歌川国芳

《木曾街道六十九次之内 轻井泽 镰田又八》

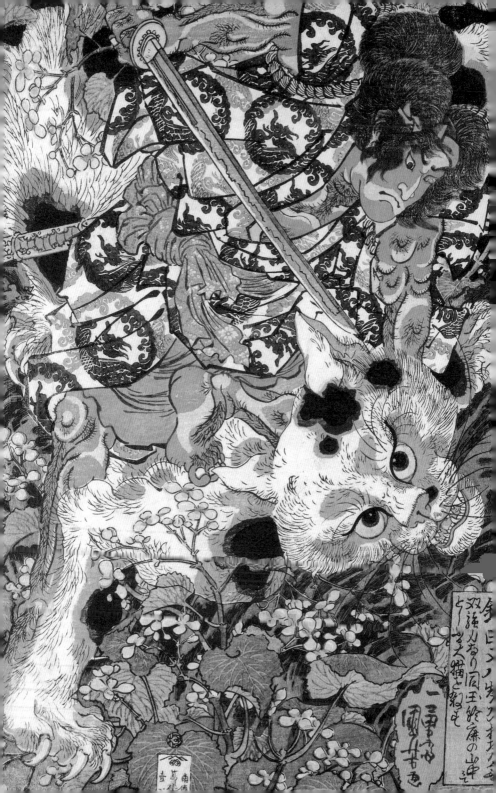

轻井泽位于浅间山山麓，气候宜人，现在是闻名世界的避暑胜地。但江户时代这里交通不便，土地贫瘠，只能种植荞麦，因此是木曾街道上比较冷门的驿站。歌川广重在这幅画中巧妙地采用了明暗对比的手法，创作了一幅生动细腻而又荒凉寂寥的绝美夜景。

太阳落山的时候，从沓挂方向赶路的旅人即将到达驿站，终于松了一口气。马鞍上写着"伊せ利"（出版社）的小田原提灯照亮了旅人疲惫的脸庞。杉树下有一团燃烧的篝火，另外一名旅人正俯身从火中点燃烟管，在火光的映射下，杉树右侧闪闪发亮，与周围的夜色形成了鲜明对比，呈现出非凡的视觉效果。右边的建筑群就是轻井泽驿站。

还有一个有趣的现象。在这个系列中歌川广重大部分都使用了"一立斋"的号，而这幅画却是"东海堂"。一说是由于《木曾海道六十九次》最核心的部分是从信浓国开始的，因此广重在进入信浓国的第一站轻井泽就采用了新的署名方式来预示全新的开端。还有一种说法是歌川广重创作的保永堂版《东海道五十三次》的成功，令作者有意在这里凸显自己在这个系列中的意义，因此更换了署名。

歌川国芳描绘的镰田又八在伊势国铃鹿山中以无双怪力斩杀猫妖

歌川广重 《木曾海道六十九次之内 轻井泽》（伊势利版）

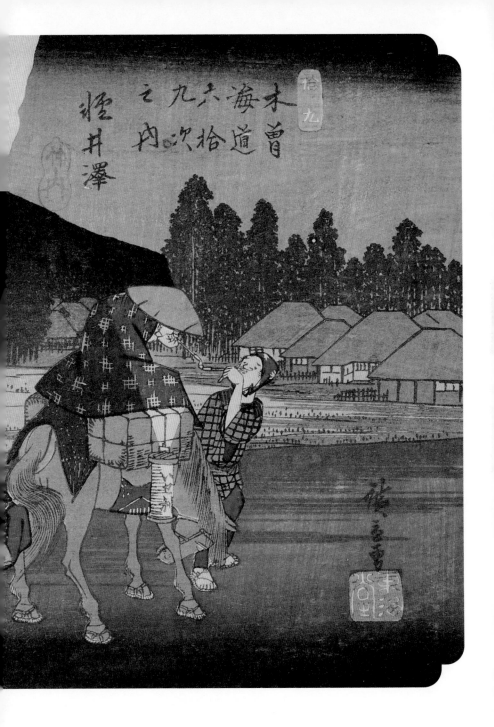

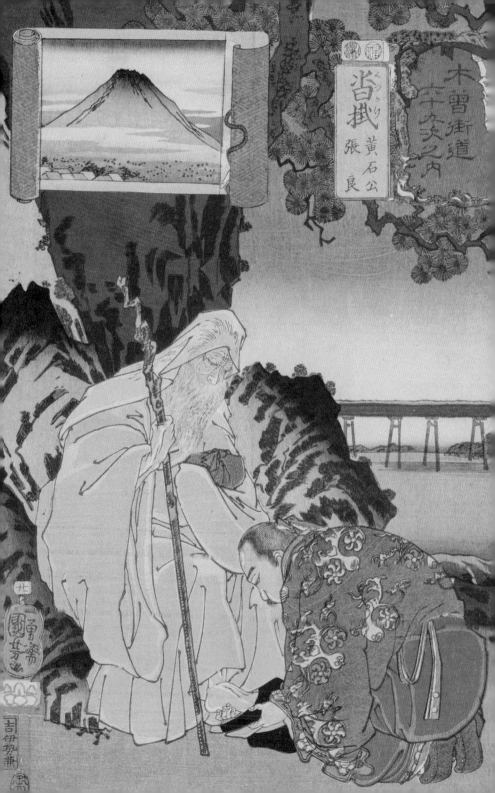

沓掛　黄石公　張良

二十 沓挂

歌川国芳 《木曾街道六十九次之内 沓挂 黄石公 张良》

黄石公和张良都是中国的历史人物，画面上的故事取材于《史记·留侯世家》中的《张良纳履》。这个典故想必很多人并不陌生。张良出身于战国时期韩国的贵族世家，之后韩国式微亡于秦国，于是张良走上了反秦的道路。

在刺杀秦王失败后，一日张良闲步沂水圯桥头，遇到一位穿着粗布短袍的老翁，这个老翁走到张良的身边时，故意把鞋脱落桥下，然后傲慢地差使张良道："小子，下去给我捡鞋！"张良愕然，但还是强忍心中的不满替他取了上来并小心翼翼地帮老人穿好。老人非但不谢，反而约张良五日后的凌晨再到桥头相会。谁知当天老人故意提前来到桥上，见张良来到，愤愤地斥责道："与老人约，为何误时？五日后再来！"说罢离去。第二次又是如此。第三次，张良索性半夜就到桥上等候。他终于经受住了考验，其至诚和隐忍的精神感动了老者，于是老人送给他一本书，这就是世人求之不得的《太公兵法》（一说为《素书》）。而这位老人就是传说中隐身岩穴的高士黄石公，亦称"圯上老人"。得到兵书的张良苦心研读，后辅佐刘邦，亡秦灭楚，封为留侯。

这幅画背景中的土桥象征黄石公和张良相遇的桥，画面是张良在桥头接受黄石公的考验，正为其穿鞋的场景。日语中穿鞋纳履的写法为"沓を履け"，国芳由此联

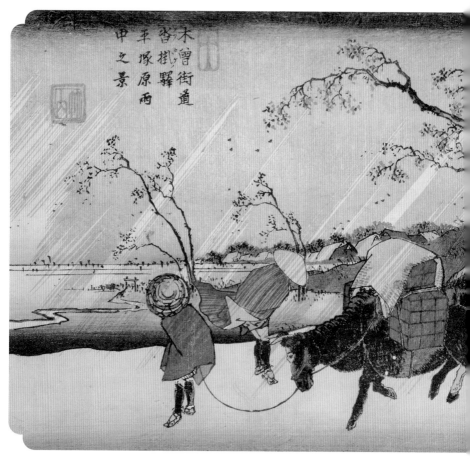

溪斋英泉 《木曾街道 沓挂驿 平冢原雨中之景》（伊势利版）

想到沓挂宿。

　　标题框由松枝和土桥下奔流的水波装饰。风景框设计成了兵书卷轴的形状，呼应了这幅画的画题。画中是位于这一带的浅间山。浅间山是日本有名的活火山，国芳寥寥几笔就突出了高耸入云、山势陡峭的

山体，在巍峨的浅间山的衬托下，近景处驿站的房屋则显得十分渺小。

<p style="text-align:center;">※ ※ ※</p>

据《木曾路名所图会》记载，轻井泽、沓挂、追分三个宿场位于浅间山脉的旷野之中，由于天气寒冷，树木稀少，五谷不生，多产营养价值不高的荞麦。溪斋英泉在这幅画中就通过激烈的风雨来表现这个地区的严酷原野。作品标题中的"平冢原"是位于沓挂宿附近的荒原。

沓挂宿由于东接松井田、仓贺野，西部经由追分和信州各藩相连，是重要的交通枢纽，当地使用牛马运送货物的农民不在少数。此时浅间山的狂风暴雨使得旅人和驮运货物的牛马都寸步难行。作品远景处的建筑群就是沓挂驿站，左边的河流是汤川。虽然这里已经在浅间山中，但画中并未描绘高山，一般理解为作者为了突出下一幅《追分》中浅间山的英姿而做的艺术铺垫。

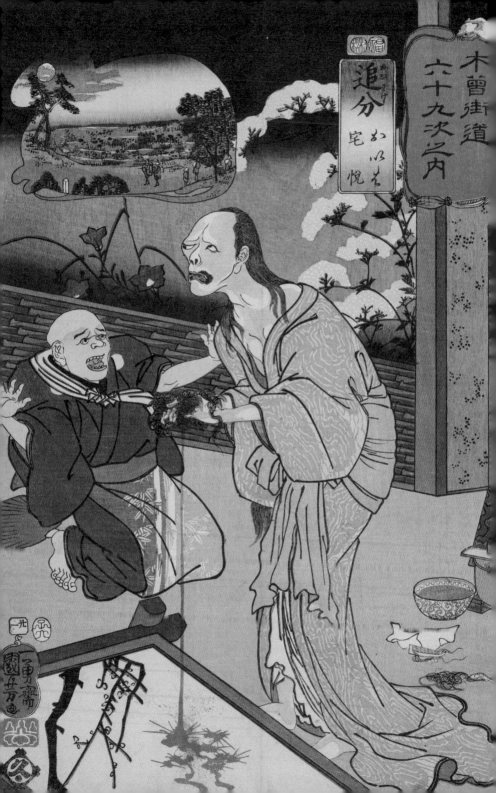

二十一　追分

这幅画中的主角阿岩是日本三大怨灵之一，来源于四世鹤屋南北所著的《东海道四谷怪谈》，文政八年（1825）七月改编为歌舞伎并在江户中村座首次上演，同时也是很多浮世绘画师描绘的题材。实际上《东海道四谷怪谈》还要算是《忠臣藏》的"番外篇"。

在第八幅鸿巢宿我们讲到过盐冶判官在将军府中刀伤高师直，当日即被命剖腹，导致其家族被株连，府中的武士也全部沦为浪人。其中的一个旧武士四谷左卫门有阿岩、阿袖两个女儿。阿岩的丈夫伊右卫门和阿袖的丈夫与茂七虽同为盐冶家的家臣，却一恶一善，大相径庭。伊右卫门为人贪婪险恶，他借着职权贪赃枉法的事情被岳父撞破后，为了掩盖罪行，竟秘密杀害了四谷左卫门。

富商伊藤家的孙女阿梅看上了伊右卫门，伊右卫门也渐渐无法忍受贫穷和产后面容改变的妻子，因此他背叛了自己的家庭。为了能让阿梅顺利嫁给伊右卫门，伊藤家假意给病中的阿岩送药，实际上则送去了毒药。阿岩服用后，面容被毁，用铁梳子梳理头发，结果头发脱落，鲜血直流。同时伊右卫门唆使好色之徒宅悦强暴阿岩，以便找到解除婚约的借口。这幅画中描绘的正是想要行凶的宅悦看到阿岩毁容后那可怖的面容，吓得坐倒在地，无法动弹，惊惧之下向阿岩说出了伊右卫门的阴谋。阿

月冈芳年 《新形三十六怪撰 四谷怪谈》

岩了解到丈夫的恶行后，心神俱裂，在与宅悦的扭打中刺中自己身亡，饮恨而终的阿岩变为怨灵，向仇敌们——复仇，伊右卫门最终也惨死在与茂七的刀下。

四世鹤屋南北改编的这篇《四谷怪谈》，将犯罪、情色、鬼怪、悬疑、

复仇等元素融为一体，打造了一个极其惨烈、引人同情的故事框架，上演后引起了强烈反响，经久不衰。

阿岩（おいわ）梳理自己的头发（け）和"追分"的日语发音（おいわけ）相同，因此国芳将二者联系起来。标题的周围装饰有梳子、挂绳和老鼠等物，呼应阿岩惨死的画面。风景绘的画框是作为怨恨象征的老鼠的形状，一轮明月充当了老鼠的眼睛。但框内描绘的风景与作品中凄惨的情景完全不同，只见月光洒在空旷辽阔的大地上，几位旅人在月光的映射下交谈或者赶路，营造了闲适静谧的氛围。或许国芳希望用这样的反差来弥合作品所带来的恐怖之感吧。

※　※　※

追分宿是木曾街道和北陆街道的分岔点，由于"追分"在日语中就是岔路口的意思，因此这也是这个宿场名字的由来。溪斋英泉在这幅画中突出了高大的浅间山，用生动形象的手法凸显了山势的陡峭。追分宿作为两条重要街道的交汇处，英泉在画中呈现出了这条交通大动脉的日常。山路崎岖险峻，沿途稀稀落落地种植着行道松，满载货物的人马缓缓前行。此时远山静谧，山前人马喧嚣，一静一动，形成了鲜明的对比。牵马的马夫穿着桐油合羽，难道他是刚刚从上一站平冢原的雨中一路穿行而来吗？

广重和英泉通过轻井泽宿夜景、沓挂宿雨中之图，以及追分宿的日光之景，用细腻深邃的笔触描绘了木曾路上位于浅间山麓的三个宿场，形成了诗意般的三重奏。

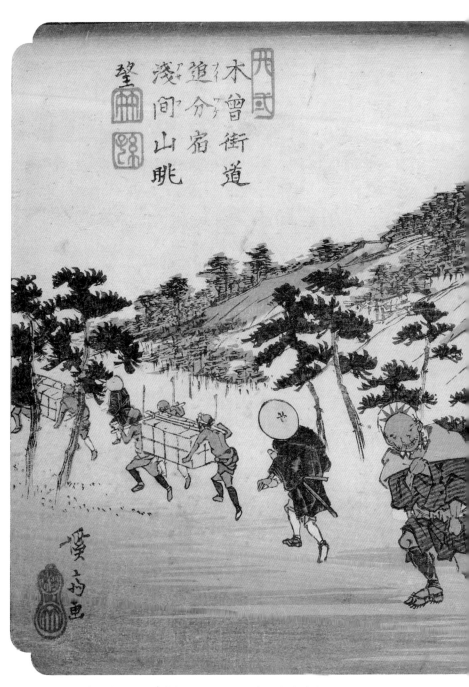

溪斋英泉 《木曾街道 追分宿 浅间山眺望》（保永堂版）

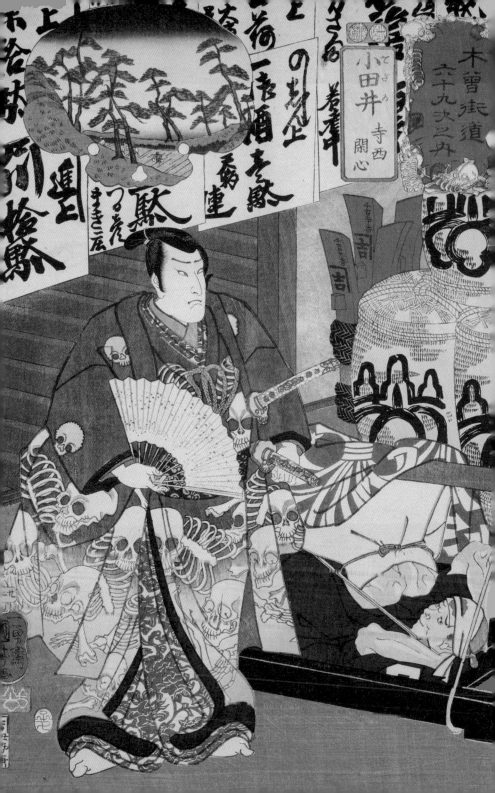

这幅画中的故事取材于享和三年（1803）首次上演的歌舞伎《幡随长兵卫精进俎板》，剧作者是初代樱田治助。这个故事与第十一幅本庄宿中所介绍的白井权八有所关联。

话说白井权八在鸟取藩杀死了父亲的同僚之后开始了流亡江户之旅，权八在逃亡到江户之前，曾在品川铃森的驿站里遭恶人纠缠，他奋起抵抗并将恶人斩杀。这一幕被路过的幡随长兵卫看到，长兵卫被权八俊美的外貌和英勇的身姿所吸引，两人相约在江户见面，后来成为挚友。

权八来到江户后与吉原的游女小紫相恋，而剑客寺西闲心觊觎小紫的美貌，当他得知小紫倾心权八之后，就一直寻找机会打算将小紫从权八手中抢过来。

权八杀人越货，抢夺财物，被官府通缉的时候曾经藏在长兵卫家中。得知这一消息的闲心来到长兵卫家，他借口长兵卫的儿子长松打破了自己的随从土手助的额头，于是将土手助捆成宴会中吃的鱼的形状，抬进长兵卫家中，想要以此逼迫长兵卫交出权八。国芳画中表现的正是这一幕，手拿纸扇、腰间别着太刀站立的男子就是寺西闲心，他正气势汹汹地与长兵卫对峙。而此时长兵卫家中正在举办悼念仪式，只能吃素，面对寺西闲心精心策划的侮辱，长兵卫无所畏惧，只见他假意要将土

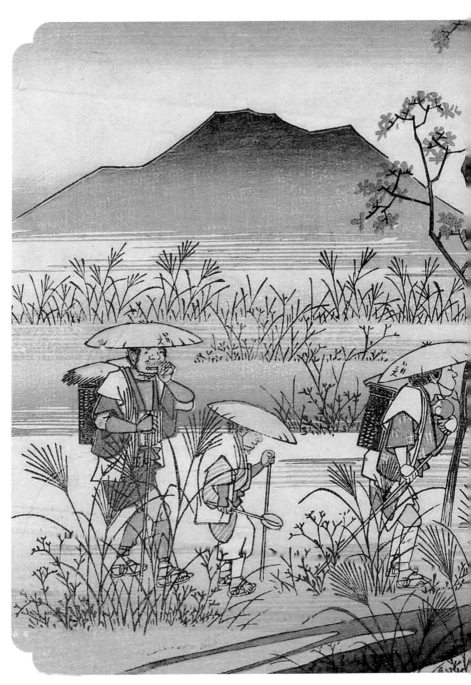

歌川广重 《木曾海道六十九次之内 小田井》（伊势利版）

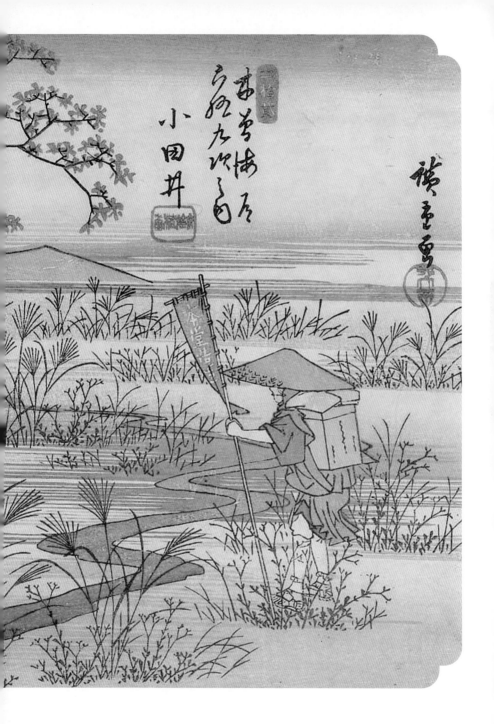

歌川国贞　《幡随长兵卫精进俎板》

手助做成寿司，同时把长松放在砧板上，对寺西闲心说："我的儿子任由你处置！"闲心被长兵卫的侠义之气所震慑，悻悻离去，权八这才得以脱身。国芳在寺西闲心的和服上画满了骷髅纹样来表现腾腾杀气。

这幅画依然采用了文字游戏的方式，由小田井（おだい）联想到放在台子（お台，おだい）上的土手助，因此国芳在小田井宿描绘了寺西闲心

这个故事。标题框用骷髅来进行装饰，并且风景框也设计成了骷髅头的形状，画面则描绘了小田井附近的风物。主画面背景中的菰樽❶上印有国芳的芳桐印，酒樽上的"吉"字则代表版元伊势屋兼吉。

※　※　※

位于信州的善光寺作为支撑着日本平民信仰的寺院，每年参拜者甚众，木曾道旅行的最重要目的之一就是去信州善光寺参拜。歌川广重这幅作品就以此为主题进行了描绘。

画面中笼罩在薄雾中的山脉是浅间山，小田井一带是位于山脚下的一片荒原。此时正值深秋十分，芒草凄凉，一条瘦瘦的溪流从山中流淌出来。画面左侧头戴斗笠、身着白衣、手持金刚杖的一行就是"四国遍路"的巡礼者。他们追随弘法大师的足迹，巡走四国（如今的德岛县、香川县、爱媛县和高知县）八十八所寺庙，以寻求治愈与救赎，或是祈福除殃、修身养性。鉴于从这里往前就是通往善光寺道的追分宿，不难想象他们正前往善光寺巡礼参拜。画面右侧是拿着写有"本堂造立"旗帜的劝进僧❷，也许他也是从善光寺而来吧。

❶ 清酒酒桶上用稻草做成的外包装，是为了防止运输途中酒桶破损。

❷ 为了筹措寺院和神社佛像的建立或修复的资金而在全国各地巡回募集捐款的僧人。

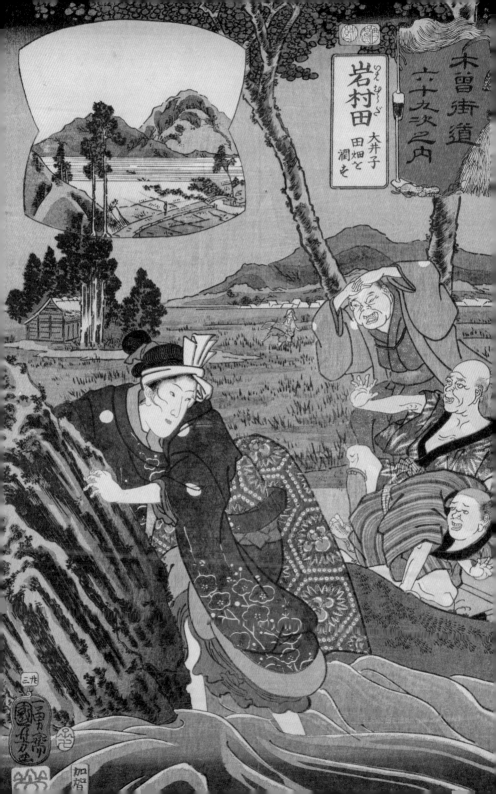

大井子是平安时代后期一位奇女子。《古今著作集》中记载，大井子出生在近江国高岛郡，天生力大无穷。大井子以巨力为耻，认为自己是个怪胎，因此极少出门。有一次村里人在往田里引水灌溉这个问题上发生了争执，大家轻视作为女人的大井子，竟禁止往大井子的田地引水。大井子怒气横生，半夜自己扛了一块七尺 ❶ 见方的石头横放在出水口，将原本流到别人田里的水引流到自己田里。第二天一早村民们看到这块巨石，听说这是大井子一人之力所为，无不惊叹大井子的巨力。如果想要搬走这块石头，集百人之力也未必能做到。最后村民们做了妥协，同意按照大井子的意愿把水引到她的田里，并请求她移开这块巨石。当日深夜，大井子悄悄地独自移开了石头。从那以后，水源争夺和稻田干涸的问题都解决了。

如今，在高岛市安昙川町的安闲神社内仍然矗立着这块代表女性力量的石头，与神代石一起被人们当作神物，并希望通过祭拜这块大井子的"水口石"来获得勇气和力量。

与画题相呼应，标题框的周围装饰着锄头、锹、斗笠、镰刀、稻草等物，想必国芳是由大井子将岩石从村

❶　1尺约为0.33米。

子里的田地搬走的故事，联想到了"岩村田"。风景框设计成了做农活的用具——石臼的形状，画框内描绘的是岩村田宿场附近的田园风光。这幅作品的主人公大井子是浮世绘中经常出现的形象，包括葛饰北斋、歌川国芳和月冈芳年在内的不少浮世绘画师都曾以大井子为主题进行过创作。在

此之前，歌川国芳在《贤女烈妇传》和《东海道五十三对》中都对这名女子进行过描绘。

<p style="text-align:center">※　※　※</p>

岩村田连接了甲斐国、北信浓和越后国，自古以来就是甲信越的交通要地，但这里和高崎一样，没有本阵和胁本阵，只有八家旅馆，规模极小，人烟稀少，因此游客敬而远之。在岩村田驿站中有曹洞宗的龙云寺，因传说埋葬了武田信玄的遗骨而闻名。

不同于此系列中其他描绘风景或者旅行中人物的画幅，这部作品的主题是榎树下一群座头❶和客人正在激烈地争吵，人仰马翻，场面混乱，还有一只小犬在远处吠叫。英泉这幅风格迥异的作品是否有什么深意呢？有种说法就与上文提到的武田信玄和龙云寺有关。1553—1564年间，日本战国时代甲斐国的大名武田信玄与越后国大名上杉谦信围绕着信浓境内的领地问题，在北信浓川中岛地区进行了五次大小战役，史称川中岛合战。因此有种说法是溪斋英泉在这幅画中通过座头的争吵意指发生在此地附近的武田家和上杉家之争。

没有明确记载为什么溪斋英泉没有画完全系列就与出版社终止了合约，但这幅特别的作品，成了英泉在木曾街道系列上令人印象深刻的绝唱。

❶　是指弹奏琵琶、筝、三味线，或以说唱、按摩、针灸为业的落发盲人。

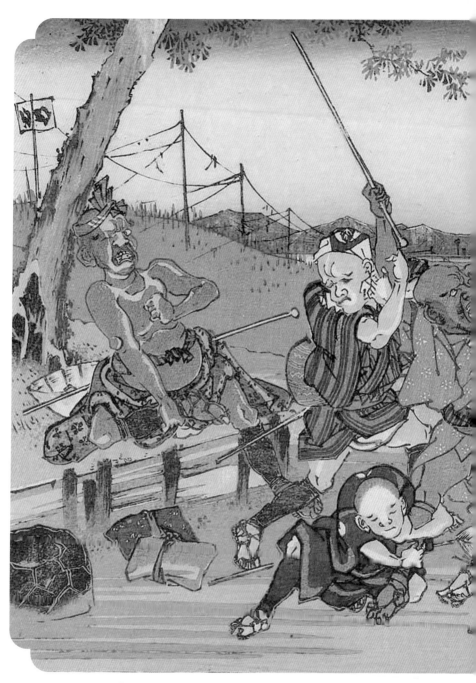

溪斋英泉　《木曾道中　岩村田》（伊势利版）

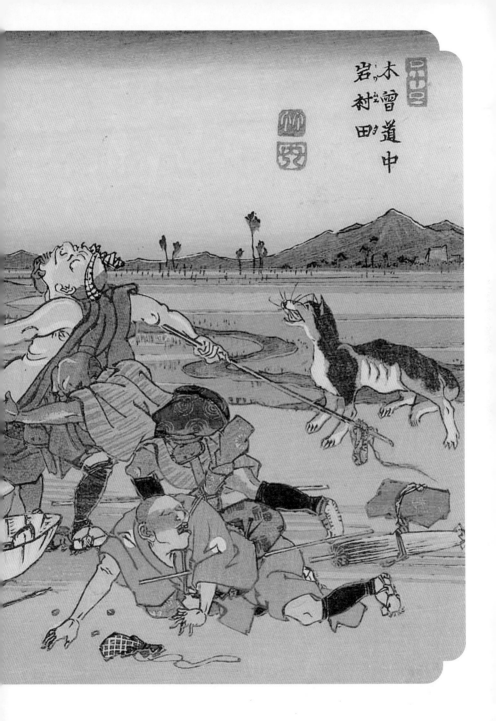

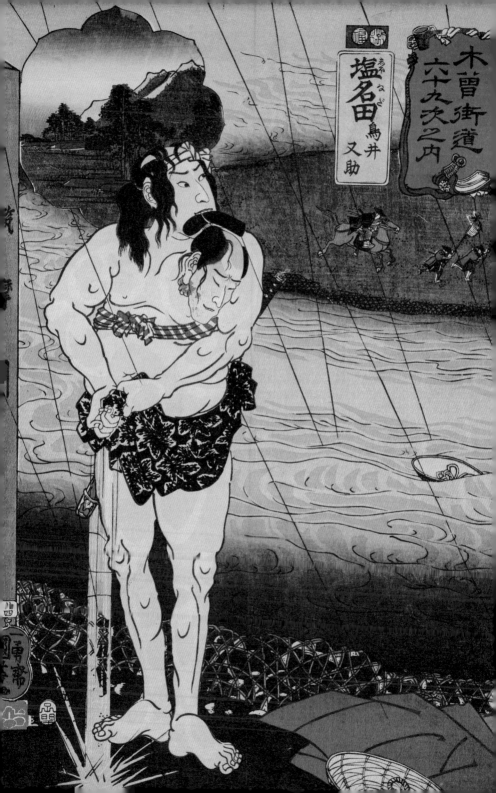

歌川国芳 《木曾街道六十九次之内 盐名田 鸟井又助》

画面中剑客模样的人口中衔着一个正在滴血的头颅，看起来血腥残酷，悚然可怖。其实这种类型的绘画在浮世绘中并不少见，尤其在幕末至明治维新初期，社会动荡，藩土混战，某种程度上为了迎合当时消费者追求新奇刺激的需求，很多浮世绘绘师并不避讳展现血腥恐怖的场面。其中最为有名的莫过于歌川国芳的徒弟、"无惨绘"大师月冈芳年了。所谓"无惨"，就是惨无人道的意思，可以简单理解为是一类充满血腥暴力的绘画。1866—1867年，月冈芳年和他的师兄落合芳几比赛，两人一起画出了《英名二十八众句》，其内容主要是反映歌舞伎的残酷场面。在这之后，月冈芳年继续画了一些"无惨绘"题材，如《魁题百撰相》《东锦浮世绘稿谈》等。《魁题百撰相》描绘的是维新政府军与幕府旧臣近藤勇之间发生的一场战斗，为了更真实地描绘这个题材，据说月冈芳年还亲自登上上野山，观察战后尸横遍野的实景，以此作为创作素材。

国芳这幅画取材于以"加贺骚动"为题材创作的歌舞伎《加贺见山廓写本》。"加贺骚动"指的是18世纪初日本加贺藩藩主前田吉德时期重臣参政，三子夺嫡的故事。

享保八年（1723），前田吉德成为加贺藩第六代藩主。为了解决藩内财政恶化的现状，吉德破格提拔御居间和

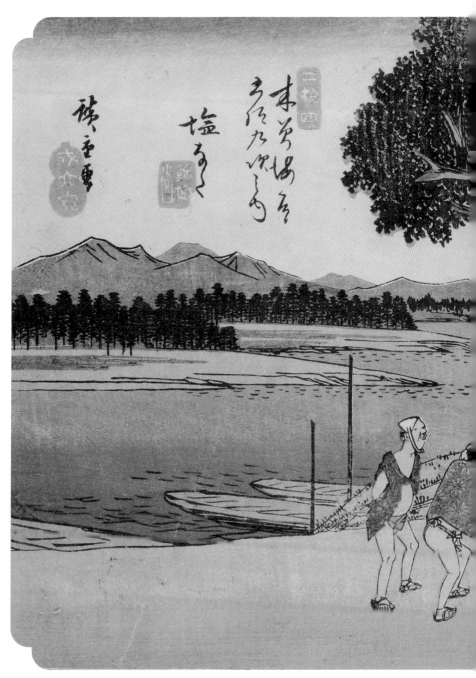

歌川广重　《木曾海道六十九次之内　盐名田》（伊势利版）

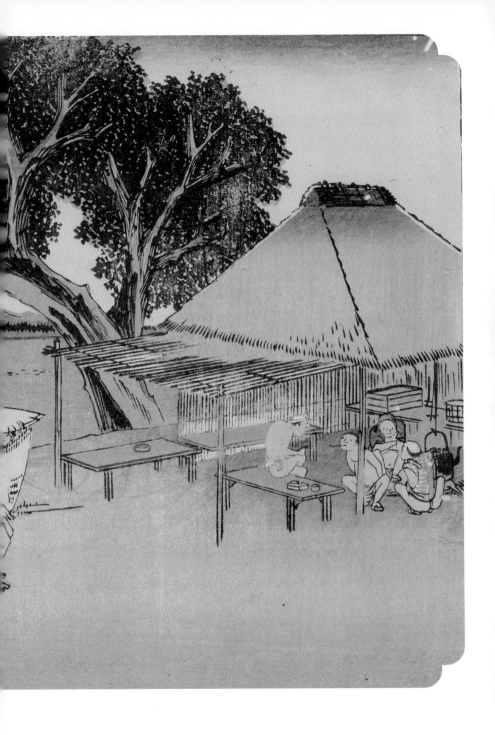

尚大槻传藏为亲信，传藏用米价投机、设置新税、削减公费、奖励节约等措施来进行财政改革。这些举措有效地改善了加贺藩不断恶化的财政状况，但由于这些举措破坏了严格的身份制度，损害了门阀重臣的利益，因此导致保守派家臣们强烈不满，包括吉德的长子前田宗辰在内的大臣们曾多次上书谴责大槻传藏。

延享二年（1745）六月十二日，一直支持传藏的藩主吉德在参勤归藩的途中暴薨，宗辰成为加贺藩第七代藩主。坊间传闻在吉德归家的路上，传藏命刺客埋伏在沿途的河中，在吉德骑马渡河时将其杀害。大槻传藏弑君谋反的谣言甚嚣尘上，让本就与传藏为敌的宗辰有机可乘，以"看护吉德不周"等理由将他幽禁，后来又没收他的俸禄，但同年十二月，宗辰竟骤亡了。此时谣言四起，纷纷说是大槻传藏一派毒死了宗辰。

延享四年（1747），吉德的次男重熙继位，成为藩主。传藏被流放到藩内流刑地五箇山，在关进流刑小屋半年后，传藏用臣下偷偷送进去的短刃自杀了，同时加贺宅邸也频频发生怪事。其他传藏派人员也都被或判刑，或处死，或流放，家业尽毁，族人流离。这场由前田吉德之死而引发的历经加贺藩几代领主的御家骚乱就被称为"加贺骚动"。

在歌舞伎《加贺见山廓写本》中，加贺藩前田家被改为多贺家，前田吉德化身为多贺大领，大槻传藏改为望月源藏，而剧中的鸟井又助即为现实中大槻传藏的心腹笠间安右卫门。国芳的作品就选取了剧中的多贺大领在雨中的筑摩川乘马渡水之际，被企图夺取多贺家领地的望月源藏所唆使的剑客鸟井又助斩杀。又助嘴里衔着的就是多贺大领的头颅，背景中可以看到大领被杀后，斗笠也落入筑摩川中。后来鸟井又助知道自己被人利用

后，切腹自杀了。

浮世绘作品受到歌舞伎手法的影响，经常用雨景来烘托紧张的氛围，一般刺杀活动会发生在雨夜，例如第十一幅《本庄》、这幅作品和下一幅《八幡》，采用的都是这种手法。

标题框周围装饰着马镫、马辔、缰绳等物，代表着骑马的多贺大领。至于为什么国芳将盐名田宿场和鸟井又助联系起来，是由于流经盐名田西侧的千曲川和鸟井又助斩杀多贺大领的筑摩川在日语中的发音相同。

左上角的风景框是八棱菱花的形状，和画中鸟井又助和服上的纹样相呼应。框中描绘的是盐名田宿到驹形神社之间的风景，背景中依稀还能看到浅间山的轮廓。

※　※　※

在信州善光寺附近的犀川、千曲川汇流处形成了一个肥沃的冲积平原，即"川中岛"地区，由于这里地处甲斐国、信浓国和越后国交界处，有着极其重要的战略地位，也因此成了兵家必争之地，上一节提到的川中岛合战就是为争夺此地的控制权而发生的。广重在这幅作品中就以流经盐名田西侧的千曲川为主题，描绘了一幅单纯明快的初秋渡口风景。

河畔有一株高大的榉树，河岸上三个船夫仿佛感受到了川边凛冽的寒风，紧紧裹着衣衫。榉树下的茶馆里有不少船夫正在等待客人，此时他们都围拢在烧着热水的茶釜边取暖。整幅画没有一个旅人，千曲川清冽的水流、对岸的涛涛松林和墨色的远山，为画面增添了一种肃杀之感。

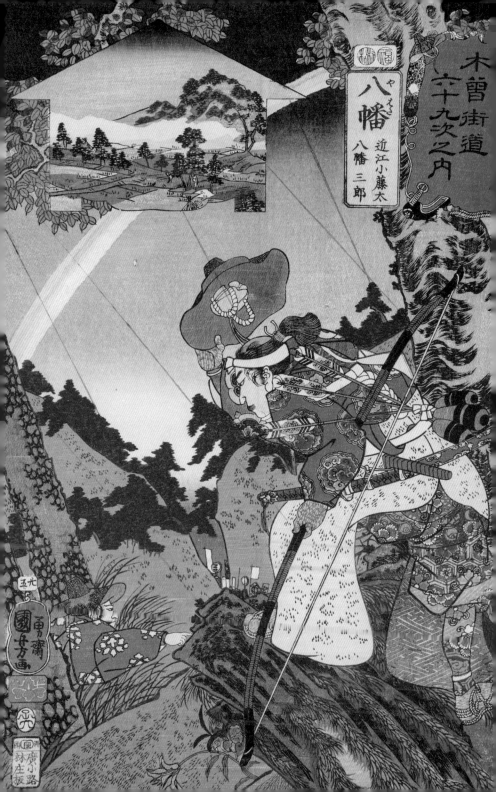

二十五 八幡

歌川国芳 《木曾街道六十九次之内 八幡 近江小藤太 八幡三郎》

歌川国芳由八幡宿场联想到八幡三郎，进而向观众娓娓讲述了日本历史上最有名的复仇事件之一——曾我兄弟复仇事件。

安元二年（1176）十月，伊豆豪族伊东氏的工藤佑经因为在领地划分上和从兄伊东佑亲发生了争执，于是派手下近江小藤太和八幡三郎刺杀外出狩猎的伊东佑亲，伊东佑亲的儿子河津佑泰在这场刺杀中身亡。

河津佑泰死后，妻子满江御前带着两个年幼的儿子一万丸和箱王丸改嫁曾我佑信。兄长一万丸元服（成人礼）之后继承曾我家家督，改名为曾我十郎佑成，弟弟箱王丸寄养在父亲河津佑泰的菩提寺箱根权现社出家。后箱王丸投奔姑父北条时政，在姑父的帮助下元服并改名为曾我五郎时致。长大成人的兄弟二人得知父亲的死因后，立志要为父报仇。建久四年（1193）五月，源赖朝在富士山下举行盛大的狩猎，作为源家宠臣的工藤佑经也随行前往。借此机会，曾我兄弟潜入工藤佑经休息的地方刺杀了酒醉的工藤佑经。在离开的途中，兄弟二人被赶来的武士包围，寡不敌众，兄长十郎被杀死，弟弟五郎被擒获，后被处斩。

这场发生于建久四年五月二十八日的暗杀行动和元禄赤穗事件、键屋之辻发生于建久四年五月二十八日的决斗事件并称日本三大复仇事件。由于宣扬了孝道和英雄主义，曾我兄弟的故事在民间广受欢迎，后被改编成

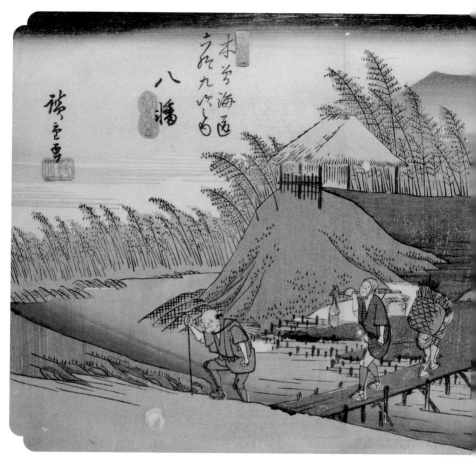

歌川广重　《木曽海道六十九次之内　八幡》（伊势利版）

一部复仇物语——《曾我物语》，并以此为基础创作了一系列歌舞伎和人形净琉璃"曾我物"。在浮世绘中也多有以此为题材的创作，歌川广重还为此绘制过一个系列作品《曾我物语图绘》。

　　国芳的这幅作品描绘的正是近江小藤太和八幡三郎等待伊东佑亲狩猎

途中行进的队伍，而河津佑泰即将被暗杀的场景。天空中飘着几点雨丝，一抹彩虹出现在天边，为即将上演的悲剧拉开了序幕。

标题框的周围是狩猎装束和道具，呼应画题。风景框的纹路是工藤佑经的家纹——庵木瓜纹，画中描绘了八幡宿场附近的风景，背景是隐藏在雾气中的浅间山，从近处郁郁葱葱的农田和远处山腰上翠绿的松林可以看出这是春天。

※　※　※

八幡宿距离东西两侧的盐名田宿和望月宿都很近，这里仅有为数不多的几家旅馆，规模较小。广重在此描绘了街道的日常景色，日落时分的百泽板桥上，急着赶路的旅人和背着庄稼回家的农人擦肩而过，竹林背后的剪影是浅间山和碓冰峠。据记载，古时的八幡宿排水不良，道路泥泞，再加上周边的神流川等河流经过，交通状况十分恶劣。在这部作品中可以看到广重不遗余力地描绘了竹林、河道木桩和蛇笼等防水和防止水土流失的设施，也许他是在为改善当地交通委婉地提出建议吧。

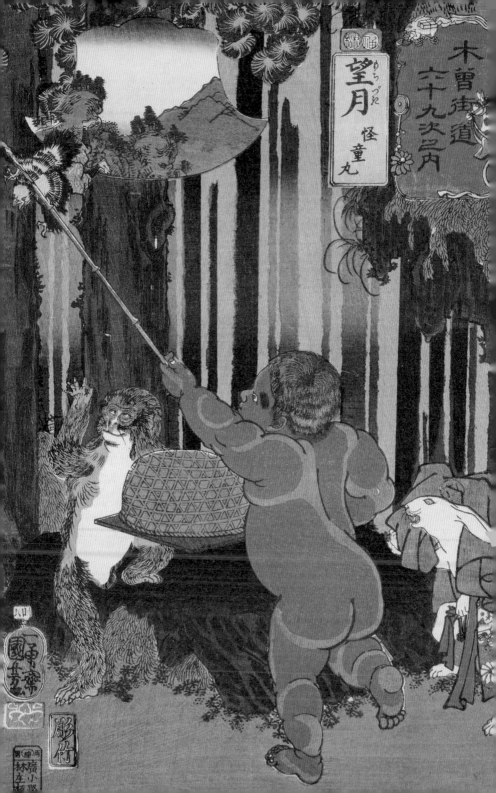

二十六 望月

歌川国芳　《木曾街道六十九次之内　望月　怪童丸》

　　国芳在望月宿描绘了一个浑身赤红的儿童、一只拟人化的猴子和一只披着和服的兔子，漫画感十足。这个孩子就是这幅画的主人公怪童丸，日本传说中大名鼎鼎的金太郎。金太郎是平安时代武士坂田金时的幼名，也被称作"怪童丸""快童丸"。

　　据记载，坂田金时在天历十年（956）五月出生，他的母亲是雕刻师的女儿，名叫八重桐，上京时和宫人坂田藏人结好，回到故乡产下金太郎，但是坂田藏人亡故，八重桐无法返京，于是她独自抚养了金太郎。据传金太郎自幼时起就天生神力，在相模的足柄山伏熊捕鲤。金太郎二十一岁的时候，被平安时期的名将源赖光发掘，改名坂田金时并成为源赖光的家臣，和另外三员大将渡边纲、卜部季武和碓井贞光合称为四天王。当时丹波国大江山有酒吞童子作祟，四天王一起前往讨伐，最终消灭了酒吞童子，四天王也因此名扬天下。

　　关于金太郎的出身有很多不同版本的传说，有的称金太郎的母亲是山姥，父亲是雷神，而有的故事中是金时山顶上的赤龙使八重桐受孕生子。在浮世绘中就经常以山姥和金太郎的形象进行创作。

　　现今常见的金太郎传说版本成型在江户时代，画中的金太郎往往穿着红色菱形肚兜或赤裸身体，拿着大钺，骑熊，皮肤往往被画成朱红色。这与当时日本的流行病天花

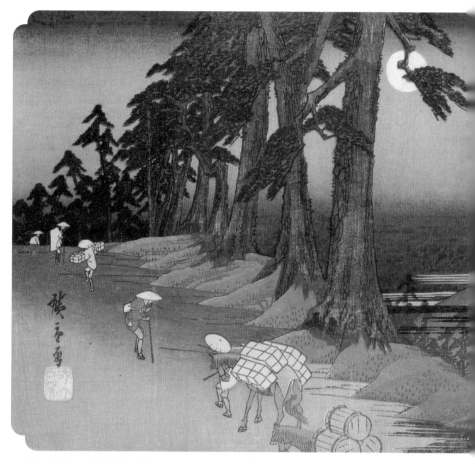

歌川广重　《木曾海道六十九次之内　望月》（伊势利版）

有关，红色被认为能够驱除天花等疱疮，所以为了祈愿儿童健康，日本出现了一种疱疮绘。这种绘画往往只用红色颜料绘制，健壮的金太郎也是这种绘画中的常见主题，然后逐渐影响到一般浮世绘中金太郎的表现形式。

画中的怪童丸正在用竹竿粘住树上的天狗，旁边的猴子拿着葛笼，准

备捕捉即将掉落的天狗，而穿和服的兔子也在加油喝彩，画面充满童趣。日语中"粘住"和"望月"的发音相似，由此国芳在望月宿联想到了用竹竿粘天狗的怪童丸。标题框的四周装饰着象征孩子的物品，有兔车、肚兜、春驹、拨浪鼓、风车等。风景框是金太郎的武器斧钺的形状，画框内描绘了茂密的松林和附近蓼科山的风景。

※　※　※

望月宿在江户时代因作为皇家牧场而闻名，这里盛产名马，因此歌川广重以月和马为主题，描绘了一个充满诗情画意的月夜行路之景。画中上坡的路叫作"瓜生坂"，作者有意采用倾斜的构图，突出坡道的陡峭，沿途的行道松在斜坡的衬托下显得更加气派挺拔。一轮满月挂在半空，柔和的月光照亮了瓜生坂和道路右侧的浅间山，这也是一幅巧妙地运用了光影对比而创作的精品。背着沉重行囊的旅人们在艰难的坡路上行走，抬头忽然看到高悬在空中的明月，一想到前方即将到达望月驿站，想必会一扫旅途的劳顿，心情也会变得十分雀跃吧。

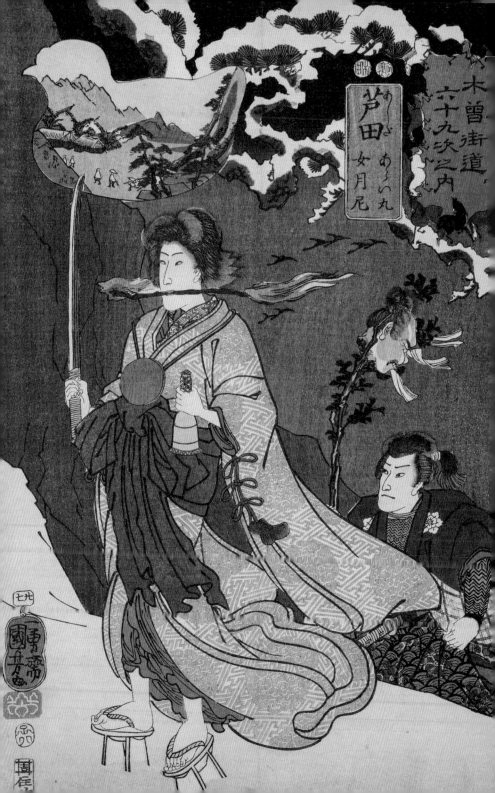

二十七 芦田

歌川国芳 《木曾街道六十九次之内 芦田 荒井丸 女月尼》

芦田宿的主人公是女月尼和荒井丸，女月尼即为日本赫赫有名的妖女泷夜叉姬。泷夜叉姬原名"五月姬"，她的故事取材自1806年出版的山东京传的读本《善知鸟安方忠义传》，讲述的是追剿叛将平将门（903—940）余党的故事。日本有史以来，平将门是唯一一位反叛京都天皇自立皇号想要夺取天下的人，后被藤原秀乡斩首，史称"平将门之乱"。之后平将门的遗女泷夜叉姬和弟弟平良门一心要为父亲报仇，因此从筑波山的蛤蟆仙人那里习得妖术，后在下总国猿岛郡中父亲的旧皇城相马，集结党徒，继承亡父的遗志企图谋反。武将源赖信的阴阳师大宅太郎光国奉命追剿余党，大战平将门之女泷夜叉姬，最终获胜。这一典故被改编成了歌舞伎、人形净琉璃剧目，更增添了不少奇幻色彩。

歌川国芳在《芦田》这幅作品中描绘的是还在筑波山修炼蛤蟆妖术的五月姬，在歌舞伎《世善知鸟相马旧殿》中，五月姬化身为女（如）月尼，画中的女月尼手拿摇铃和长刀，口衔火把，胸前挂着妖镜，正是她修炼妖术时的写照。紧随其后的是女月尼的忠实追随者荒井丸，他手中的枯树枝上刺着一具头颅，令画面显得阴森可怖。此后女月尼将前往相马御所发动叛乱。而这个叛乱的场面也在歌川国芳的画笔下被生动地呈现了出来，成了历史上最有名的浮世绘作品之一——《相马古内里》。

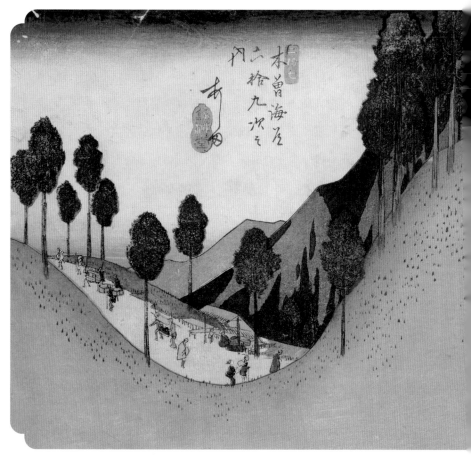

歌川广重　《木曾海道六十九次之内　芦田》（伊势利版）

　　《芦田》这幅作品中标题框装饰着棕、白、黑色的马匹，寓意"相马"。
至于国芳为什么在芦田宿描绘泷夜叉姬，则是因为日语"芦田"的发音
和她脚下所穿的高齿木屐（日语"足驮"）的发音相同。风景框的灵感则
来源于《善知鸟安方忠义传》，采用了善知鸟的形状，描绘的是宿场附近

笠取峠的松树，远处浅间山山脚下还有几间简易的茶屋。

※ ※ ※

信浓国境内的木曾街道由于地势多样，风景奇秀而被称为一段精华之旅，这从芦田宿可见一斑。广重在这幅作品中大胆地采用了弧线构图，抽象地表现了进入芦田宿之前笠取峠那段陡峭险峻的山路。画面中山顶和山脚分别有几家简易茶屋，各色旅人穿行往来。其中有一间茶屋老铺"小松屋"还保存至今，以能够望见浅间山和"三国第一力饼" ❶ 为卖点，在当地十分有名。现在通过木曾道参观笠取峠，依然可以品尝到那延续百年的悠然滋味。

沿路和山中笔直的杉树，远处茶色和深褐色的山体都采用了峻朗的直线进行描绘，这和笠取峠抽象夸张的弧线形成了鲜明对比，构图可谓十分考究。同时，在刻画木曾路上的旅人和茶屋等人文景观时，作者又采用了细腻精巧的画法。粗犷和细腻的对比，也形成了这幅作品别具一格的独特韵味。

❶　一种吃了以后可以提升体力的糯米饼。

長窪　お七　吉三

二十八 长洼

在人形净琉璃、歌舞伎中，有一系列作品被称作"阿七吉三物"，或者"八百屋阿七物"。这是以天和三年（1683）春天因纵火罪被处以火刑的江户本乡蔬菜店八百屋的女儿阿七为题材的作品的总称。

故事讲述的是阿七十六岁那年，由于家中发生火灾，阿七跟随父母去附近寺院暂居，在那里她遇到了一位名叫吉三郎的出身武士阶级的贵公子，并对他一见钟情，吉三郎也爱上了美貌的阿七。虽然彼此生活在同一屋檐下，但吉三郎寄宿在小和尚房间，阿七只能遣人送情书过去，两人鱼雁传书，私订了终身。阿七的家修葺好了，她的父母随即便匆匆带阿七回家。在下女的帮助下，阿七和吉三郎之间仍可以交换信函，互诉衷情，但依然难解相思之苦。某天傍晚，强风来袭，阿七想起往日逃到寺院避难的情景，竟心生妄想："要是再发生火灾，也许就可以和吉三郎相会了。"可怜的女孩为了见心爱的人一面，完全没顾虑到后果，就真的付诸行动。谁知才冒出一缕烟，便引起了巨大骚动。江户时代日本的建筑以木质结构为主，最怕火灾，因此纵火是一项很严重的罪名，阿七以纵火罪被逮捕，游行示众，最后死于火刑，化为烟雾。

国芳在《长洼》这幅作品中描绘了阿七将写有"松竹梅"的匾额供奉给汤岛天神，祈求自己和吉三郎能够有情人终成眷属。画面中穿着华丽和服的阿七正深情款款

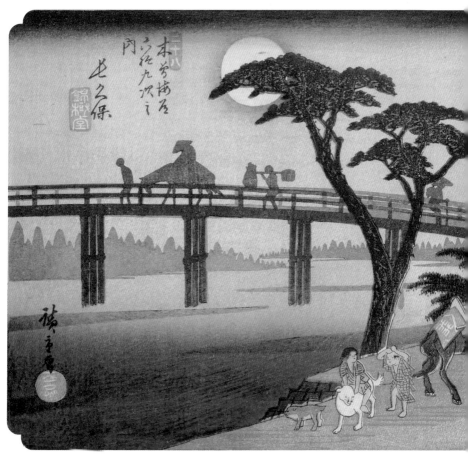

歌川广重　《木曾海道六十九次之内　长久保》（伊势利版）

地望向俊乔的吉三郎，为此后的爱情悲剧埋下了伏笔。

日语中长洼（長窪）读作ながくぼ，国芳也许根据文字的谐音，进而联想到发音类似的なな，即日语的"七"，由此描绘了阿七的故事。标题框的周围也装饰着松竹梅。江户时代的平民少女经常会梳一种裂桃式的顶

髻，这幅画中的风景框就设计成了这个形状，象征着少女身份的阿七。画面中是日出时分，旅人们在茶屋喝完热茶，出发赶路的情景。

※ ※ ※

长久保（即长洼，两者在日语中发音相同）宿东接笠取峠，西连和田峠，北部与善光寺道相连，是木曾街道上一个十分热闹的驿站。这幅画前景中有两个傍晚归家的孩童，还有一个马夫牵马走过，他仿佛被此时的圆月所吸引，正抬头观望。画中的河流是依田川，天上的满月掩映在松枝中，月光洒落在河面上，泛起粼粼波光。上面架着板桥，夜幕降临，一路奔波的旅人即将到达驿站，扛着扁担的农人也正赶回家去。

在满月的映射下，可以朦胧地看到远处的松林随风摇曳。作品近景采用写实的手法，而远景则使用剪影进行描绘，桥下与桥上行人光影变换，近处竹林和山影松林虚实交替，一切都犹如梦幻，精彩绝伦。这幅画也因此和《洗马》《宫越》两幅画并称为歌川广重的"中山道三大杰作"。

和田

和田
兵衛

国周政

从画面中宽袍大袖、略带夸张的服装可以看出这是歌舞伎演出中的场景。画中的主人公和田兵卫出自江户时代由近松半二等所写的《近江源氏先阵馆》,明和六年(1769)十二月在竹本座改编成净琉璃歌舞伎上演,第八幕"盛纲阵屋"是其中的著名桥段,这幅作品描绘的就是这一幕中的一个场景。

《近江源氏先阵馆》改编自日本史上有名的大阪之役,也就是1614—1615年间早期江户幕府消灭丰臣家的战争。德川家康在1600年的关原之战中胜出后建立了江户幕府。为了开创长期稳定的政权,当时名义上是德川家主君的丰臣家便成了德川家康要解决的一个重大问题。家康为了图谋德川幕府的安泰,开始考虑对丰臣家进行处理。这场战争以德川家康和丰臣秀赖率领的两大敌对阵营的交战为开端,由大阪冬之阵以及大阪夏之阵两场战役组成。

由于幕府的禁令,艺术作品中不能语当朝事,因此《近江源氏先阵馆》中将故事设定改为镰仓时代,剧中德川家康改为北条时政,丰臣秀赖改为源赖家,分别效力两方的大将真田信幸、幸村兄弟改为佐佐木盛纲、高纲兄弟,而大阪城幸村方的猛将后藤又兵卫(基次)改为和田兵卫登场。其中的"盛纲阵屋"一幕是以大阪冬之阵为背景,演绎了佐佐木盛纲和高纲这对身处敌对阵营

丰原国周　《和田兵卫秀盛》

的兄弟刀戈相向的悲剧。

　　源赖朝死后，被卷入源氏一族之争的近江国名门佐佐木盛纲之子小三郎初次上阵，就活捉了高纲之子小四郎。战场上兄弟反目、父子分离，复杂的人际关系错综交织，正面反映了战争的无情、家族在时代背景下分崩离析的悲哀。为了营救小四郎，高纲一方的武士和田兵卫只身来到盛纲的军营，画面中的和田兵卫正被盛纲的军队包围，并面对指向自己的长枪。画面背景处帐幕和隔扇的花纹是佐佐木氏的四目结家纹，也暗示了现实中真田氏的六文钱家纹。

　　由于是和田宿，所以国芳联想到了和田兵卫的故事。标题框的周围装

饰着与主题呼应的长刀和枪炮。而根据中山道广重美术馆的资料，和田兵卫酒量颇大，也被称为"四斗兵卫"，因此左上角风景框是酒樽的形状。但也有一种说法是这个风景框的设计来源于"盛纲阵屋"中出现的铠甲柜的形状。框中描绘了和田峠附近的风景，寥寥几笔，将苍劲的松树和陡峭的山谷表现得十分生动。

※　※　※

从长久保经由和田宿到下一站的下诹访驿站，将经过木曾街道上的最难关——和田峠。和田峠山岭险峻，最高处海拔一千六百米，山顶到三月末都有积雪，从这里能够遥望富士山。由于地势陡峭，路途漫长，经过这里的旅人们必得翻山越岭才能穿越，因此这段路也被称为"死亡之路"。

从画面中新绿的树木和白色的残雪可以看出，这是春季融雪时的风景。春寒料峭，旅人们正背着行囊在山道上艰难前行。正中间的山峰是鸠峰，背后左侧是木曾驹岳，中央是御岳山，右边是乘鞍岳。至此，日本桥到浅间山这一段旅途结束，木曾街道上的旅人们将踏上前往御岳山之路。

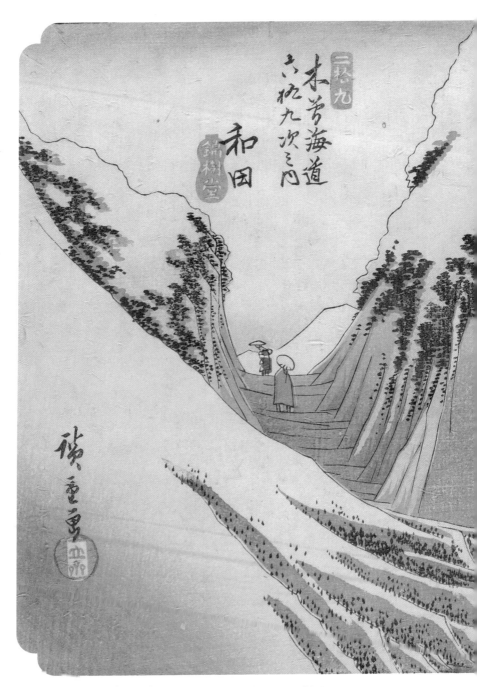

歌川广重 《木曾海道六十九次之内 和田》（伊势利版）

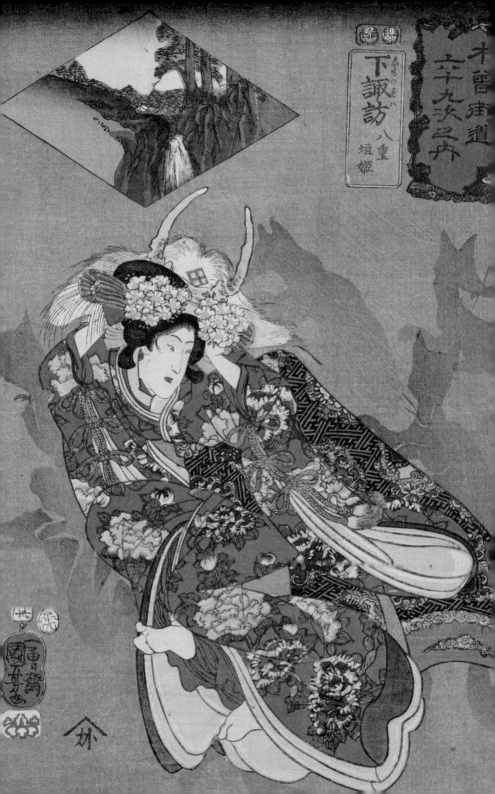

三十 下诹访

歌川国芳 《木曾街道六十九次之内 下诹访 八重垣姬》

净琉璃剧本《本朝二十四孝》中有一个八重垣姬冬渡诹访湖的传奇故事，也是一出非常流行的歌舞伎剧目，在日本家喻户晓。国芳在下诹访宿场就联想到了渡湖的八重垣姬。

《本朝二十四孝》以武田信玄和上杉谦信两大家族之间的纷争为题材。八重垣姬在剧中"奥庭狐火"一幕出场。武田信玄和上杉谦信均是幕府将军足利义晴的重臣，上杉家从诹访神社借走了武田家的神器"诹访法性兜"（兜即头盔）长期不还，引发了一场争斗。于是，足利将军出面使两家达成了和解，同时为了增加两家的羁绊，上杉谦信之女八重垣姬和武田信玄之子胜赖还定下了婚约。谁料足利将军被暗杀，两大家族又陷入彼此怀疑的局面。

为了调查诹访法性兜的去向和足利将军之死，武田信玄将自己的儿子胜赖派去上杉家做卧底。经过一系列的暗中较量，胜赖的身份暴露了，上杉谦信下了密令要杀死胜赖，在胜赖出门的时候，派了刺客暗中尾随。不料八重垣姬偷听到父亲的密令，得知未婚夫的身份后，八重垣姬偷出诹访法性兜前去追赶，一路跑到诹访湖边。但湖面结冰，无法渡湖，八重垣姬戴上头盔，向诹访大明神祈祷，在八百八十只灵狐的保护下，从冰冻的诹访湖上飞渡过去，救下了胜赖的性命，故事的结局是有情人终成眷属。

月冈芳年 《新形三十六怪撰 二十四孝狐火之图》

　　这幅画面的中心就是年轻的八重垣姬，她头上戴着从父亲那里偷来的具有神力的诹访法性兜，正在灵狐的护卫下不畏艰难穿越结冰的诹访湖，以便救下自己的心上人。灵狐化身为画面上灰色的剪影。歌川国芳将画的重点放在八重垣姬的造型上，她身着未婚少女的和服"振袖"，袖

身宽大，以大片红色为底色，全身布满了奢华的牡丹花纹。八重垣姬在国芳的笔下被刻画得华美无匹，神勇无惧，仿佛能感受到她对爱情的执着和热烈。

标题框的周围是八重垣姬出场的奥庭的道具，包括泉水和石灯笼等。风景框是诹访法性兜上面代表武田家的菱形图案。画面中描绘了从下诹访到下一站盐尻途中的瀑布。

※ ※ ※

下诹访宿场是温泉胜地，这里有诹访春社、诹访秋社、富士山眺望、御射山等名胜古迹，因此游人往来如织，旅舍遍地，涂着脂粉的饭盛女在门口招徕顾客，是个热闹非凡的驿站。

歌川广重就选取了木曾道上唯一的一家有天然温泉涌出的旅馆作为描绘对象，这里也是江户时代被评为关东第三的温泉，名气很大。画面远处是一个正在室内泡汤的客人，近景处传统和式旅馆的房间里，有六名旅人正围坐在一起，在女侍的招待下享受美食。从高处挂着的毛巾可以想象此时用餐的客人们应该刚刚泡完温泉。房间背后深蓝色隔扇的纹样是代表出版社锦树堂的"林"字屋标，左边泡温泉的房间还可以看到"小心火烛"的木牌，细节之处体现出广重的用心。如今的下诹访还保存有许多当时的温泉旅馆，其中"本阵岩波家"是当年和宫公主（1846—1877）经中山道出嫁江户幕府德川家茂时曾经住过的高级温泉旅馆。

这幅画中还有一个细节，广重在这部作品中采用了"一粒斋"的名号，也许是为了呼应画面中正在吃米饭的客人们而采用的诙谐方式。

歌川广重　《木曾海道六十九次之内　下诹访》（伊势利版）

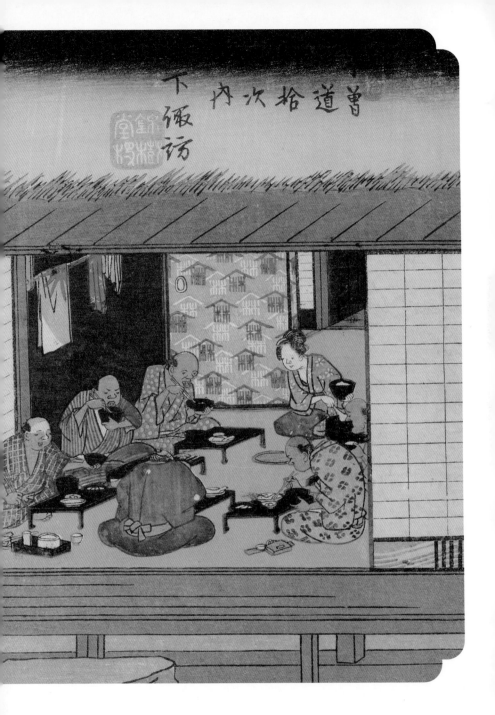

下諏訪　鈴榮堂　曽道拾次内

155

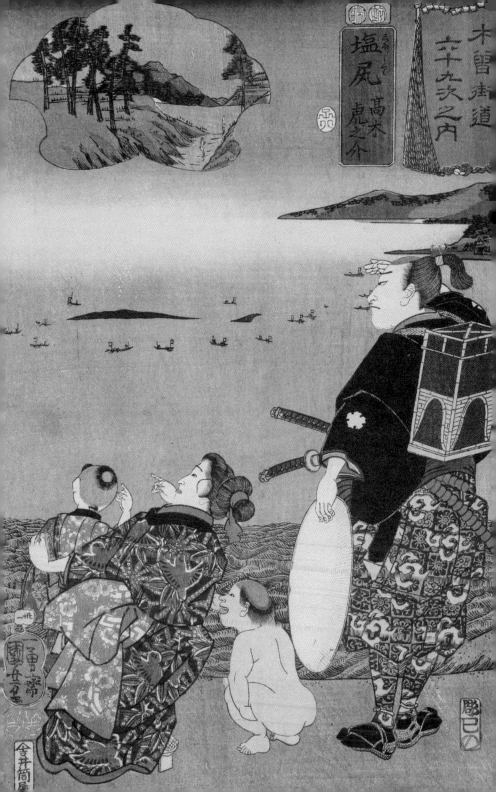

三十一 盐尻

歌川国芳 《盐尻 高木虎之介》

高木虎之介（助）是天保二年（1831）由五柳亭德升作、歌川国芳画的合卷《矢猛心兵交》的主人公。书中的高木虎之助是日向国延冈出身的武士，勇武异常，辗转各国修习武术，途中惩恶扬善，为民除害。这幅画是国芳对高木虎之介形象的再创作。

关于这个人物的记载并不多。之前国芳创作过一幅名为《多嘉木虎之助》的浮世绘作品，描绘了捕捉"河虎"（一种河妖）的虎之助。另外，在月冈芳年明治十九年（1886）创作的《美勇水浒传高木虎之助忠胜》中，虎之助制伏了名为"山女"的妖怪。

在《盐尻》这幅画中，虎之助站在海边，手搭凉棚望向海面，远处有多艘渔船正在围猎一头巨鲸。从微微露出水面的鲸背，鲸鱼喷向空中的点点水花，可以感受到水面下暗潮涌动。在巨鲸的映衬下，四周的捕鲸船看起来十分渺小。

日本自江户时代以来就有捕鲸的传统。从这幅画我们可以联想到歌川国芳另外一幅非常有名的三联浮世绘巨作《宫本武藏鲸退治》，那幅画是以江户初期的剑客宫本武藏制伏巨鲸的传说为题材创作的。画面的场景设定在当时的肥后国，三张连续的画面中横卧着一只巨鲸，海面似乎要失去平衡似的卷起狂澜，仿佛能够听到澎湃的海浪呼啸于耳边。右上方暗云涌起，而骑在鲸背上的

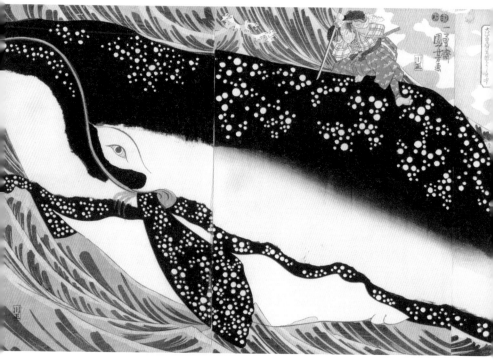

歌川国芳　《宫本武藏鲸退治》

宫本武藏自信满满，正将手中长刀插入鲸背，给予这只庞然大物致命一击。整个画面给人以极其强烈的视觉冲击。

国芳通过谐音的方式将盐尻宿和画面进行了联系。盐尻的日语发音，与鲸鱼喷洒的水花（汐散る）的读音相似。而标题框的周围环绕着渔网、船桨、鱼叉等捕鲸工具。风景框则设计成了鲸鱼的形状，处处点题。画中描绘的是从盐尻峠眺望远处八岳山的风景。

※ ※ ※

位于盐尻宿和下诹访宿之间的诹访湖由于其绝美的风景而为很多浮世绘画师所青睐，葛饰北斋在《富岳三十六景》中就曾以"信州诹访湖"为题创作了一幅精彩的画作。溪斋英泉在盐尻也选择了冬渡诹访湖的画题，描绘了跨越盐尻峠前往下诹访时，从冰封的诹访湖眺望远处白雪皑皑的富士山的情景。

根据不同的年份，诹访湖从十一月到十二月初开始结冰，来往的商旅拉着装载货物的马匹从湖上渡行。近景处有一位挑着行李爬山的旅人，与他擦肩而过的是正在下山途中的旅人和马夫，此时他们正惊喜地看着眼前诹访湖的风景。背景中左侧连绵的山脉是日本名山八岳连峰，山脚下豪华的建筑群就是高岛城。巍峨的富士山几乎位于画面中心，富士山右侧是位于甲斐国的驹岳山脉。实际上从这个角度看富士山要比画面中小一些，这也是为了整体效果而采用的一种夸张手法。

远处剑峰千仞，峰峦叠嶂；中央的诹访湖冰面如镜，杳然开阔；近处山路崎岖，蜿蜒陡峭，整幅画面一气呵成，体现了英泉极高的艺术修养。

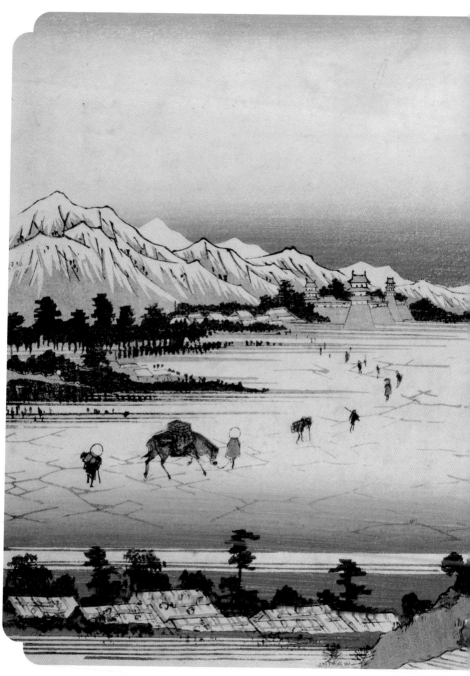

溪斋英泉　《木曾街道　盐尻岭诹访湖水眺望》（伊势利版）

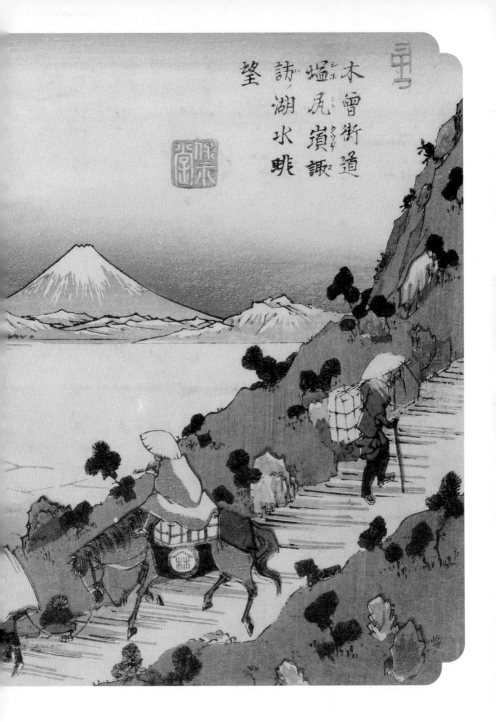

木曾街道
塩尻嶺諏訪ノ湖水眺望

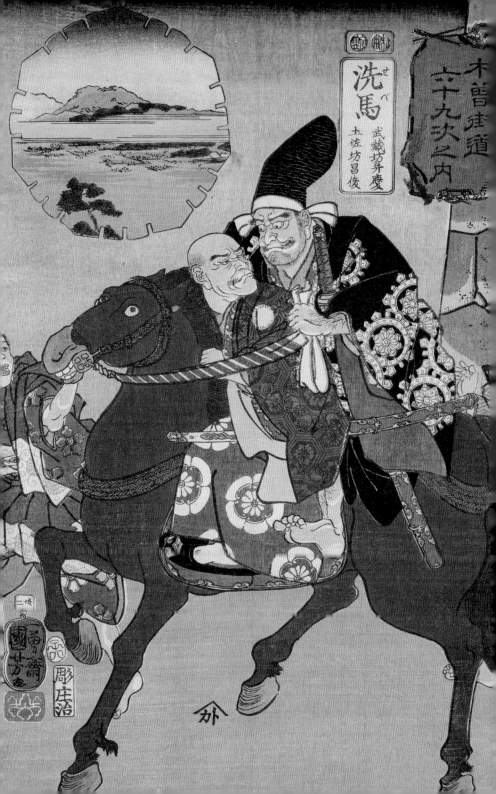

三十二 洗马

歌川国芳 《木曾街道六十九次之内 洗马 武藏坊弁庆 土佐坊昌俊》

歌川国芳由洗马宿联想到"弁庆尻马"的故事，这个故事来源于插绘版《义经记》第四卷。《义经记》是以日本平安时代末期名将源义经为主人公的军记物语，作者和成书年代不详，一般认为是南北朝时代至室町时代初期完成。后来很多源义经题材的能剧、歌舞伎、人形净琉璃等艺术作品，大多是根据《义经记》创作的。

在第十五画《板鼻》中我们曾介绍过源义经。由于源义经之父源义朝在平治之乱中被平清盛杀害，承治四年（1180），源义经与同父异母的兄长源赖朝一齐举兵讨伐平家，在著名的战役源平合战中战功彪炳，威名显赫。因为功高震主，源义经为兄长所猜忌，最终兄弟反目成仇。

土佐坊昌俊是源赖朝的家臣，元历二年（1185），源赖朝密令昌俊入京谋事，命他伺机讨伐堀川馆的源义经。昌俊冒充来熊野参拜的僧人在京都留宿，并未立刻觐见源义经，但昌俊上京之事义经早已有所耳闻，于是令近臣武藏坊弁庆前去招呼。弁庆只身进入昌俊的住处，打算把他带到源义经的御前。心怀鬼胎的昌俊自然不愿前往，犹豫不决中愤怒的弁庆挟持着昌俊骑上了自己的马，一起回到堀川馆。

画面中描绘的正是这个时刻，满面怒容的弁庆正以压迫的姿势带走昌俊。后来土佐坊昌俊回到下榻处，即刻整顿兵马，率领六十余骑突袭堀川御所，被打得措手

歌川广重　《木曾海道六十九次之内　洗马》（伊势利版）

不及的源义经提刀应战，幸好驻扎在附近得到消息的源家部队赶来支援。土佐坊昌俊被击败，退往鞍马山，途中被源义经的部下赶上并生擒，并交代一切皆为源赖朝授意。这让源义经非常寒心，之后起兵与源赖朝决裂。

　　标题框装饰着头盔、长刀、火把、弓箭等武具，象征着即将发生的堀

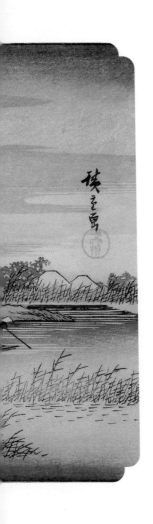

川夜袭。风景框是佛教用具轮宝的形状，与画中弁庆和服上的花纹相对应。画面描绘了平原秋景，远处是日本第三高峰穗高岳。

<center>※ ※ ※</center>

月升月落，阴晴圆缺，月光如水般流逝，如同生命和岁月的浮光掠影。歌川广重非常擅长描绘月景，来寄托"物哀"之情。《洗马》这幅作品是广重在木曾街道系列中第三次描绘月亮，成就了一幅与葛饰北斋的"赤富士"齐名的名作，这幅画也被誉为歌川广重"毕生的最高杰作"。

夕阳西下，满月初升，近景是满载着柴火泛舟筏于奈良井川之上的人。不远处秋风吹拂，柳枝摇曳，芦苇荡漾。淡红色的朦胧月光和夕阳下的红色晚霞相呼应，驿站旅舍的黄色屋顶和小舟相映衬，自然和人文被完美调和，浑然一体，诗情画意跃然纸上。

三十三 本山

歌川国芳 《木曾街道六十九次之内 本山 山姥》

山姥的传说遍布日本各地，有很多不同的版本。有的认为山姥的形象是由女神演变而来，代表了丰收与再生的母神信仰；有的认为山姥是居住在深山中长得像老婆婆的妖怪，会吃掉山中迷路的旅人和小孩。在第十七画《松井田》中出现过山姥的形象，是山中为迷失者引路的仙女。而这幅《本山》中的山姥，则取材于日本室町时代著名的能乐演员与剧作家世阿弥创作的能剧剧本《山姥》。

日本古代富山县的边境上有一处叫"上路"的山坳村落，这里是世阿弥创作的谣曲《山姥》的舞台原型。据说当时京都有一位闻名于市井的白拍子，由于十分擅长山姥的盘山舞，被冠以"百万山姥"的称号，赢得了很高的人气。这位白拍子有次发愿去善光寺参拜，于是就带着随从上路了。一天他们进入越后国，沿着盘山路一路上行，却在深山中迷路了，眼看天要黑了，一行人走投无路的时候，山中出现了一位妇人，邀请他们到自己家中借宿。

到达妇人的家中后，她表明了自己的身份，说她是真正的山姥，请大家来就是为了看他们表演山姥的舞蹈。山姥告诉白拍子在夜半月升之时吟唱，她就会露出真容来跳舞。到了深夜，众人一边演奏着舞曲，一边等待，这时真正的山姥之灵果然出现了。她向大家讲述了在深

167

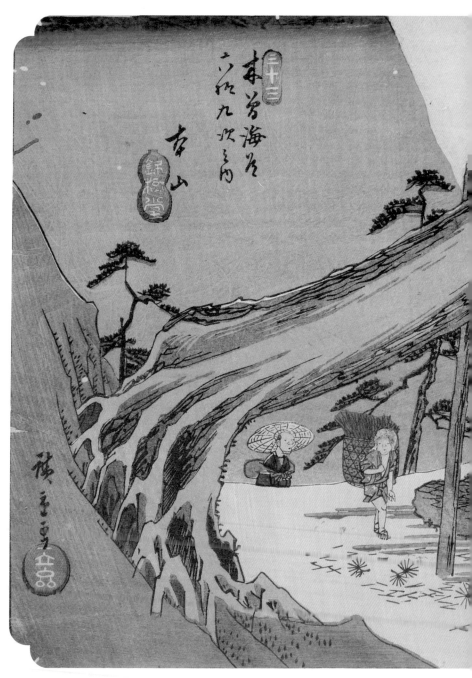

歌川广重　《木曽海道六十九次之内　本山》（伊势利版）

山幽谷中度日的处境，诉说着无法逃避妄念的痛苦，也阐述了禅宗中"善恶不二，邪正一如，烦恼即菩提"的佛理，并配合着自己的境遇翩翩起舞，绕山而行，随后就消失得无影无踪了。

《本山》这幅画祥云缭绕，描绘的正是山姥盘山起舞的场景，山姥的和服上点缀着常青藤叶和竹叶的图案。由于晚年的世阿弥研究禅宗，这个时期所作的这部谣曲《山姥》也充满着禅的意味，其中还有"法性峰齐天，上求菩提现，无明谷底深，下化众生现"的禅意诗句。

国芳由真正的山姥现身引申到"本山"。和主画面相呼应，标题框围绕着云朵和常青藤叶。风景框也采用了常青藤叶的形状。画框中是本山宿场附近的风景，一抹绯色的朝霞将近处的房屋都照亮了。

※ ※ ※

本山宿位于木曾路中段，这里也被称为"荞麦面的发源地"，在驿站内可以看到不少乌冬面、荞麦面和寿司店的招牌。广重在这幅画中描绘了一棵巨大的松树被连根拔起，横亘在道路中间的景象。两个樵夫坐在砍倒的树干上，生着篝火，点着烟管悠闲地休憩，远处从木曾路一步一步爬上来的旅人和右侧背着竹筐的小孩即将在大路会合。这幅画构图独特，贯穿整个画面的松树、支撑着松树的木桩形成了多个三角形结构，松树和点燃的篝火相交叉，营造出一种奇妙的平衡感。这和葛饰北斋在《富岳三十六景》中的《远江山中》的构图有着异曲同工之妙。

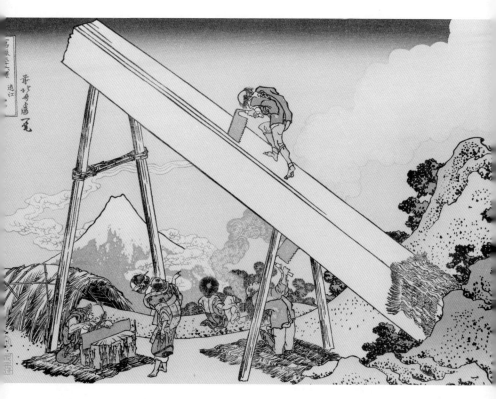

葛饰北斋　《富岳三十六景　远江山中》

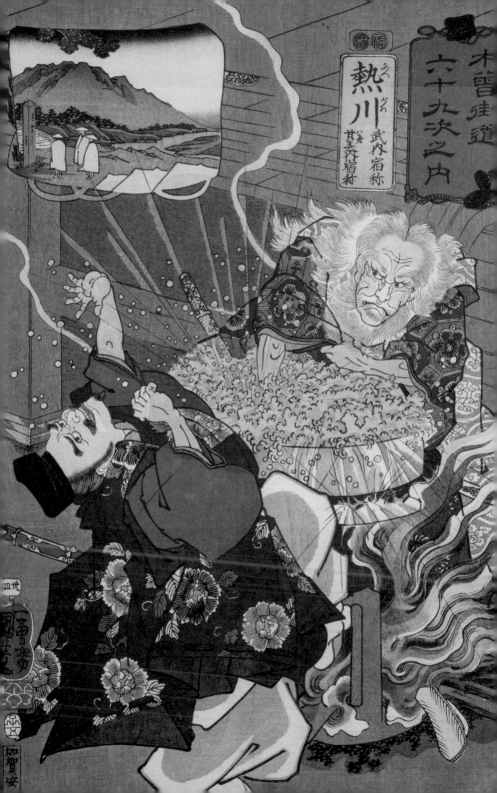

三十四 热川

歌川国芳 《木曾街道六十九次之内 热川 武内宿祢 弟甘美内宿祢》

　　歌川国芳在热川宿呈现了一幅热烈华丽的画面，画中右侧是被日本人尊为天神的武内宿祢。根据《古事记》和《日本书纪》记载，武内宿祢是日本大和王权初期的一位大臣。他历仕景行、成务、仲哀、应神、仁德五朝，为大和王权的栋梁之臣，其众多子孙更纷纷担任要职，人称"大臣之祖"。他的生平事迹充满了传奇色彩，相关的记载有很大部分也属于传说类型。

　　据传仲哀天皇驾崩后，神功皇后自三韩战场归来，拥立自己的儿子应神天皇即位。应神天皇的异母兄麛坂皇子和忍熊皇子起兵欲夺位，神功皇后将年幼的天皇托付给武内宿祢照顾，自己则亲自上阵讨伐两位皇子。在武内宿祢的帮助下，神功皇后平定了这场叛乱，巩固了应神天皇的皇位。

　　根据一般故事的走向，这样一位神勇人物的身边，一定有不少小人暗算，武内宿祢也不例外。他的异母弟弟甘美内宿祢看到兄长战功显赫，权力如日中天，于是产生了深深的嫉妒和憎恨。应神天皇九年（278），为了令兄长失势，甘美内宿祢向天皇诬蔑兄长有谋反之心。天皇也一度误信谗言，对武内宿祢加以惩罚，但后者坚称自己是清白的。天皇无从判断，最终决定以"探汤"之法来加以审定。所谓"探汤"，就是日本古时的一种宗教裁判式的判定法，在遇上犯罪嫌疑人不肯认罪，而裁

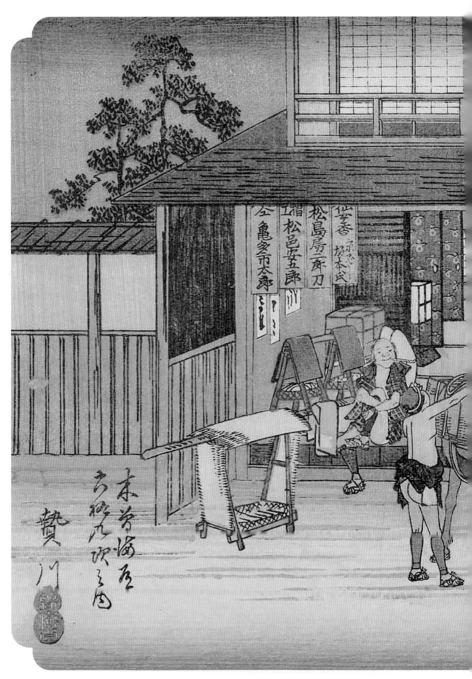

歌川广重 《木曽海道六十九次 贽川》（伊势利版）

判者又无法辨别真伪的情况下，会把嫌疑犯的手放入盛载沸水的容器中，如果有罪就会被严重烫伤，而正直无罪的话则毫发无损。"探汤"的结果是甘美内宿祢为沸水所伤，武内宿祢则证明了清白，应神天皇也改变了自己的决定，将武内宿祢官复原职。

画面中的武内宿祢须发飞舞，无所畏惧地将手伸入滚烫的沸汤之中，而左边的甘美内宿祢满脸惊恐，被飞溅出的沸水吓得扑倒在地。飞蹿的火苗，沸腾的热汤，还有两个人物表情的鲜明对比，国芳将这个场景刻画得极富感染力。值得一提的是日本至今仍有寺庙保留着"探汤"的风俗仪式，只不过不再是定罪的手段了。此外，为了祈求身体健康，有些地方也有拿着竹叶用热水来盥洗全身的习俗，以洗涤身心。

这个宿场在古代由于有不少温泉，而被称为"热川"，但后来温泉枯竭，更名为"赘川"。国芳这幅画为了和"探汤"的画面联系起来，依然使用了"热川"这个名字。

标题框环绕的是象征着武内宿祢官职和权力的乌帽子❶，在描绘武内宿祢的绘画作品中大部分都是佩戴乌帽子的形象，而在这幅画中，正在受罚的武内宿祢并没有佩戴帽子，也可以看出作者的严谨。左上角的风景框也是乌帽子的形状。画面中描绘了从本山到热川途中，松木藩和尾张藩交界处的境桥，几名僧侣正在交谈，画面的背景是高耸的木曾山脉。

❶ 日本古代流传下来的供成年人佩戴的黑色礼帽。

　　　　　　　※　※　※

　　狭义上的木曾路是从赘川宿开始的十一个宿场，因此从这个角度看这里也算是木曾路的起点。从赘川到本山之间，有不少贩卖兽皮的店铺，有些地方还出售熊胆，这也是赘川宿非常突出的风物特征。但歌川广重在这幅画中并未描绘这些景象，而是选择了以赘川旅馆为主题。

　　画作最右侧是手拿账本四处奔走的旅舍老板，店内女侍正在为官员模样的住店客人和用木桶洗脚的客人端来茶水，旅馆前有个马夫正在卸货，一顶豪华的轿子停在店门口，轿夫在等待客人。二楼的旅人则悠闲地观望着人来人往的景象。画面看起来饱满热闹。

　　这幅画的看点是悬挂在旅馆房梁上的招牌，这里本来应该是介绍旅馆的木牌，但画中的看板从右到左写着"板元伊势利""大吉利市""仙女香京ばし坂本氏""松岛房二郎刀""摺工松邑安五郎""龟多市太郎"字样，不仅有作品的出版社、雕版师、印刷师的信息，还有广告赞助商的名牌。"仙女香"就是当时起源于江户京桥坂本商店的女性化妆用的粉底品牌，这是出版社为了赚取赞助费而插入的广告。由于坂本商店深谙广告的重要性，在当时的浮世绘和出版物中进行了大量宣传，因此成为江户时代人气最高的化妆品。

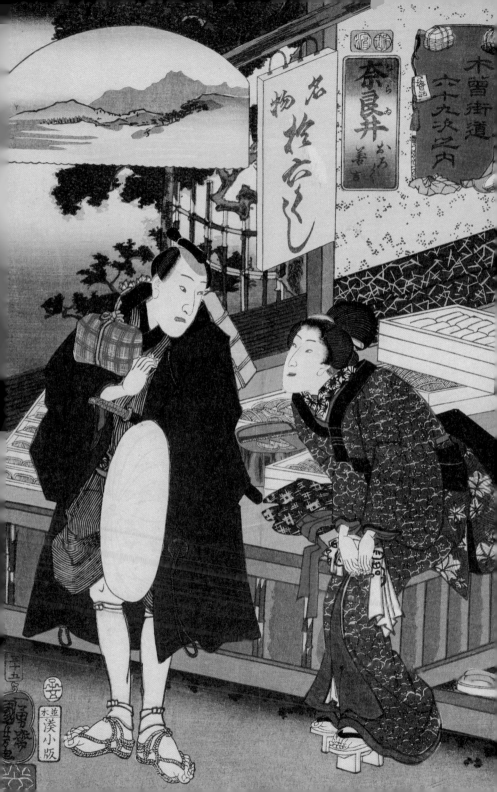

三十五 奈良井

这幅画的主人公阿六和善吉取材自曲亭马琴著、葛饰北斋画的合卷《青砥藤纲模稜案》（1811—1812）。从江户时代初期开始，中国通俗文学引起了日本市民阶层的兴趣，一部分人开始翻译中国通俗文学作品引入日本，随后又不断地进行模拟创作改编。其中以包公为蓝本的日本小说层出不穷，创造出了不少日本本土的清官形象及清官故事。这部《青砥藤纲模稜案》就是以日本和中国有名的审判案件为参考，描绘了廉洁公正、立朝刚毅的判官青砥藤纲英明断案的故事。

善吉在木曾路旅行途中认识了梳子店美丽善良的阿六，并与她结为夫妻，后来两人在木曾路经营店铺，生意兴隆，远近闻名。善吉在与阿六结婚前有个妻子，由于和村长私通，善吉与之解除了婚约。善吉因此遭到村长的冤枉并被捕入狱，阿六为了解救丈夫提出了诉讼，由判官青砥藤纲对案件进行审判，经过一系列的调查取证，最后案情真相大白，善吉夫妇也获救了。国芳的作品描绘的正是背着行李、风尘仆仆的善吉在梳子店与阿六相遇的场景，背后的招牌上写着"名物お六櫛"（六栉梳），店中摆满了正在售卖的梳子。

其实早在三百多年前的江户时代，长野县的奈良井已经是日本全国闻名的六栉梳产地。因此很自然地，国芳将这个故事和奈良井联系起来。标题框环绕着行李、

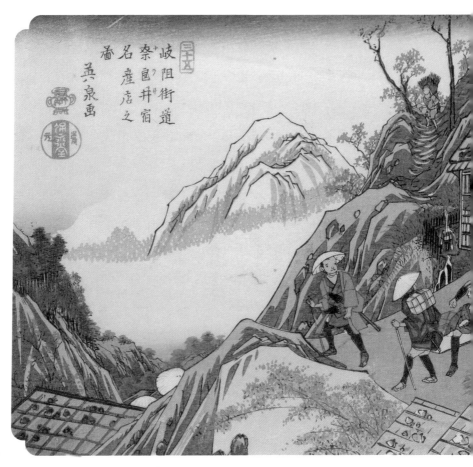

溪斋英泉　《岐阻街道　奈良井宿　名产店之图》（保永堂版）

铺盖，通关文牒等旅行装束和用具。风景框是六柄梳的形状，画中描绘了
从木曾路眺望远处的御岳山的景象。此时正是日暮时分，天空呈现出柔和
的金黄色，远处的山岳变成了一抹剪影，画面虽小，却依然能感觉到也凉
和温柔的气息。

从奈良井宿开始，木曾路正式进入了下半段。据记载，奈良井民居农田稀少，但制造业繁荣昌盛，尤擅白木制作的工艺品，其中最有名的就是六栉梳。因此溪斋英泉在这幅画中描绘了奈良井宿以西的鸟居峠上贩卖六栉梳的老铺，店头挂着"名物六栉梳"的招牌，店里面是正在马不停蹄、埋头现场作业的匠人，店外挤满了慕名前来购买梳子的旅人，热闹非凡。店铺左侧庭院内有一处石钵，正汇集从山上流下的清水作为饮用水，石钵上方可以看到一条陡峭的山间小路，有个背柴的农人正缓缓走下来。背景中积满白雪、掩映在雾气之中的高山便是御岳山。

从画面中可以看出，奈良井宿位于高山深处，因此得以在日本动荡的战乱时期独善其身，至今这里长达一千米的木曾道沿途保存着大量状态完好的传统和式建筑，被指定为"传统建造物保存地区"，是木曾道旅行途中的人气景点。

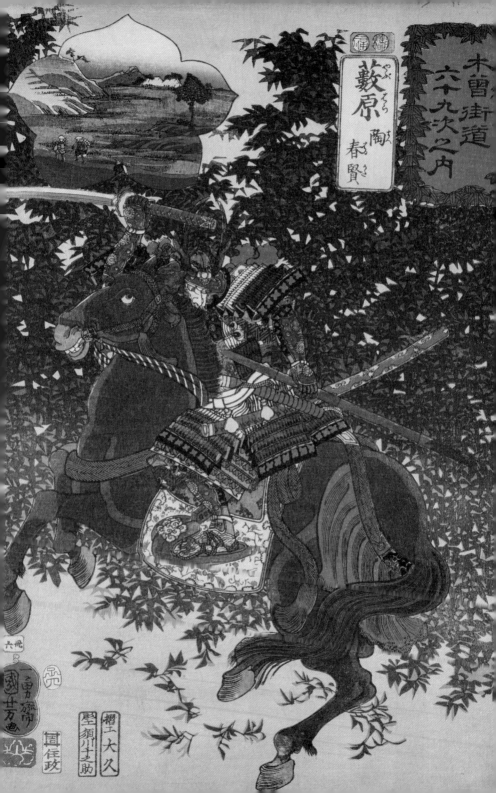

三十六 薮原

歌川国芳 《木曾街道六十九次之内 薮原 陶春贤》

这幅画的画题陶春贤，代表的是日本战国时期名将陶晴❶贤（1521—1555）。晴贤原名陶隆房，大内氏名将，被主公大内义隆称作"西国无双的侍大将"。后因大内义隆不理政事，奢靡无度，而发动政变杀死了主公，招致讨伐。这种下级代替上级、家臣消灭家主的现象被称为"下克上"。1555年10月，陶晴贤率三万大军在严岛与毛利军交战，毛利军在村上水军的协助下发动奇袭，导致陶晴贤的军队陷入混乱，陶晴贤在混战中自刃而死。

然而本作品中却是假借陶晴贤之名，描绘了日本战国时期织田信长帐下的重要将领明智光秀。这位明智光秀又是什么来历呢？对于了解日本战国史的人来说，他应该称得上是一个耳熟能详的人物。明智光秀自从跟随织田信长之后，战功显赫，他为信长的扩张立下了汗马功劳，并成为一个忠肝义胆的著名将领，也因此得到了织田信长的信任和重视。但在1582年，光秀向士兵们下达了向本能寺进攻的命令，决定背叛织田信长，导致信长兵败并最终放火自尽。这就是日本史上有名的"本能寺之变"，也是"下克上"的一个典型案例。但明智光秀为何突然叛变，至今仍是个未解之谜。

本能寺之变后，由羽柴秀吉（丰臣秀吉）、丹羽长秀、

❶ 日语中"春"和"晴"发音一致。

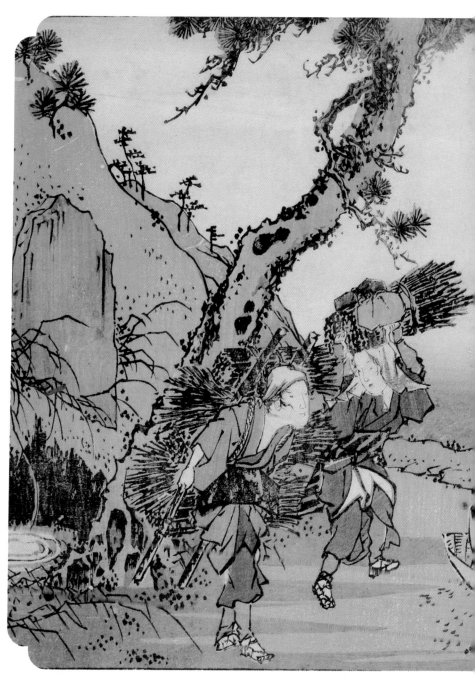

溪斋英泉　《木曾街道　薮原　鸟居峠砚清水》（伊势利版）

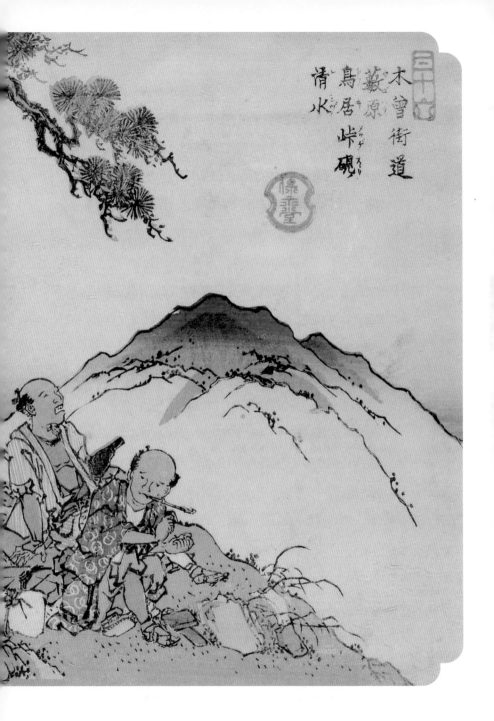

木曾街道
薮原
鳥居峠硯
清水

185

织田信孝等人合兵在天王山讨伐明智光秀。由于兵单势微，加上多数部将选择支持讨逆的羽柴军，明智军节节溃败，四处逃散，秀吉亲自率兵穷追不舍，光秀同五六个近臣尝试从胜龙寺突围回到大本营，不料却在山城国小栗栖村竹林中遭到当地土民袭击，被竹枪所伤。当时战乱之中时常有农民结伙截杀落败的武士，叫作"落武者狩"。就在这样万般无奈的情形之下，光秀决定切腹自杀。这距本能寺之变和织田信长的死亡仅仅十一天，一代武将就这样消失在历史的滚滚车轮中。

德川幕府自1842年起实行天保改革，提倡道德改革和淳朴民风，加强对异见舆论的控制，尤其整肃歌舞伎表演和关于时事历史主题的图像传播，同时禁止以织田和丰臣两家事迹为题材进行创作，各类版画的出版也因而受到影响。歌川国芳因其大胆的创作内容，多次受到处罚甚至审问。这幅画应该是国芳为了逃避出版限制而用具有相似人生轨迹的陶晴贤来暗指明智光秀，画面中描绘的正是光秀在小栗栖竹林中被重伤的场景，虽然已身中竹枪，光秀依然挥舞手中长刀英勇作战。国芳将光秀生命的最后时分刻画得极其悲壮华美。

日语中"薮"有竹林的意思，国芳因此由薮原（日语：薮原）联想到光秀之死，标题框周围也由竹叶围绕。画中武士的铠甲下露出桔梗花的纹路，这代表明智光秀的家纹桔梗纹。左上角风景框也采用了桔梗纹的形状。画框中描绘了几名旅人正走在通向鸟居峠的山脚下。

<p style="text-align:center">※　※　※</p>

薮原宿地处鸟居峠的深山幽谷之中，虽然日语中"薮"代表竹林，但

在这里完全没有竹子。薮原以一汪被称为"义仲砚水"的清水和"俳圣"松尾芭蕉的碑文而闻名。擅长抓住地方特色风物的溪斋英泉在《薮原》中紧扣这个主题进行描绘。

画作中央是两个在鸟居峠山腰上休息的旅人，此时他们脱掉斗笠，卸下行囊，正吸着烟管悠闲地眺望远方。一对背着柴薪的农家女子从他们身旁走过。道路一侧有一株高大的松树，遮天蔽日，旁边就是"义仲砚水"和松尾芭蕉的碑文。鸟居峠坡陡路险，不能骑马通过，旅人多乘牛往来山间。松尾芭蕉的俳句"闲看云雀低"（雲雀よりうへにやすらふ峠かな❶），就描绘了这高山险峻的风情。

远处的山岳就是御岳山，据考证现实中并不存在可以同时看到"义仲砚水"、碑文和御岳山的地方，因此这幅画作应是溪斋英泉参考了各种资料后进行创作的结果。御岳山是信浓地区的名山，在名气上可比肩富士，日本自古以来就有山岳信仰，传播这种信仰的行为叫作"讲"，例如"富士讲""御岳讲"。也许是由于御岳山的这种特殊地位，英泉在上一站奈良井和这一站薮原中都将之纳入画中。

❶ 句意为：在山峠道中休息时，听到了低处云雀的叫声，原来我在比云雀还高的空中呢。

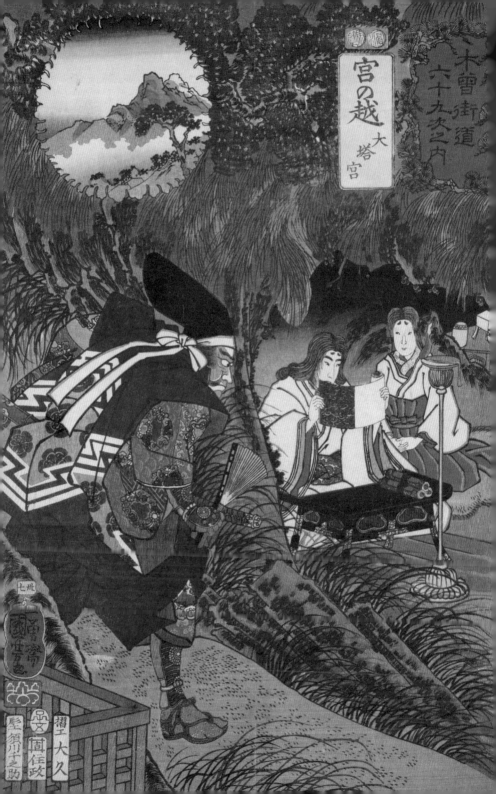

三十七　宮越

大塔宫即为护良亲王（1308—1335），是后醍醐天皇的皇子，早年出家，任天台座主（日本佛教天台宗延历寺住持）。元弘之乱后，领导延历寺的僧兵成为后醍醐天皇倒幕计划中的重要力量。元弘二年（1332）还俗改名为护良，在吉野起兵，向各地发出号召讨幕的令旨。镰仓幕府灭亡后，担任过征夷大将军、兵部卿，不久在与后醍醐天皇御下另一大家族足利尊氏的政治斗争中失败，被判处流刑，后被送往镰仓禁锢，置于足利直义的监管之下。

护良在镰仓时被幽禁在二阶堂谷岩壁上掘出的一个昏暗土牢内，负责照顾他的只有女官南之御方一人。建武二年（1335）七月，中先代之乱爆发，拥护北条高时遗子相模次郎时行的反乱军连战连捷，迫近镰仓。足利直义抵挡不住，弃镰仓西走。因为怕监禁中的护良为北条氏所得而成为后患，就令家臣渊边义博前往二阶堂谷，将监禁中的护良杀害了，死时才约莫二十八岁。《太平记》中记载道，性素武勇的护良奋起反抗，却因久坐牢中，足软无力，而被渊边刺杀，死状甚惨。南之御方安葬了护良的遗骸，回京后报告了足利直义擅杀护良的情形，后来成为朝廷讨伐足利尊氏的理由之一。明治维新后，天皇在东光寺原址创建镰仓宫，以悼念亲王之灵。至今镰仓宫内还保留着护良亲王被囚禁的土牢。

在歌川国芳的《宫越》这幅画中，远处正在诵读经

歌川国芳　《木曽街道六十九次之内　宫越　大塔宫》

189

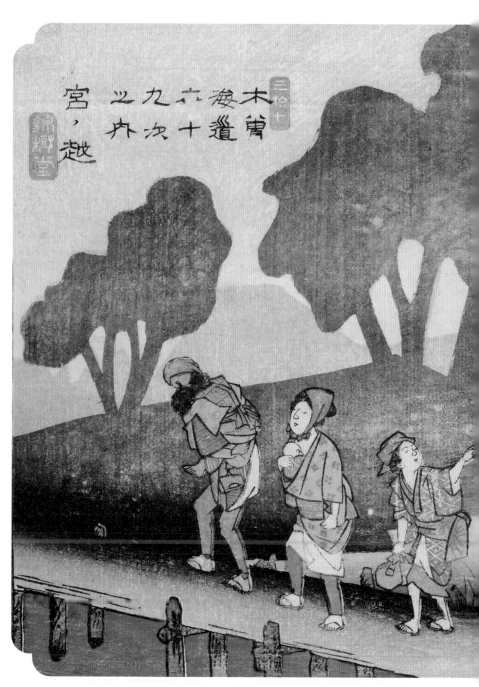

歌川广重　《木曽海道六十九次之内　宫越》（伊势利版）

书的男子就是护良亲王，旁边服侍的女子是南之御方，而近处手拿折扇、佩戴长刀的武士就是足利直义的家臣渊边义博。为了营造紧张的氛围感，国芳着重描画了近景中的杀手，他像锁定猎物的捕食者一样迫近，土牢中身着白衣、披散头发的护良亲王看起来则像待宰的羔羊。土牢上方覆满了松枝，令画面看起来有种无形的压迫感。

国芳由被囚禁在"大塔宫"，通过日语的谐音和"宫越"宿场联系在了一起。仔细看，近处渊边义博的和服上竟然是代表织田家的家纹——五瓣木瓜纹，这并不是歌川国芳张冠李戴，混淆是非，而是有着设计的深意。

织田信长攻打近江、越前时，比叡山门下延历寺就曾协助朝仓义景抵抗织田信长，与之结下了血海深仇。织田信长在打败了朝仓、浅井联军后，就开始报复比叡山。他率军进攻比叡山延历寺，纵起大火，让这座历史悠久的佛教总本山遭受了灭顶之灾。所以歌川国芳这幅画猛地看上去是以大塔宫之死为主题，但却暗示了信长火烧延历寺的恶行，对织田家进行了无声的审判。和上一幅《薮原》连起来看，歌川国芳对日本历史上赫赫有名的事件都进行了暗示，一方面表明了他对时局政治的熟稔和关注，另一方面也能够看出国芳确实是一个有政治主见的热血绘师。

这幅画的标题框环绕着松枝，和土牢上方覆盖的松枝浑然一体。另外由于大塔宫被幽禁在土牢时陪伴他的女官南之御方是当时正二位中纳言藤原保藤的女儿，因此左上方风景框的形状是代表藤原家的下藤纹或者牡丹纹。画面中描绘的是从鸟居峠附近看到的木曾御岳山近景。古松遒劲，山岳巍巍，意境悠远。

※　※　※

位于南宫山半山腰的宫越宿因为有众多与木曽义仲❶相关的古迹而闻名，例如八幡宫、义仲城迹、南宫祠、德音寺等。但广重却避开了这些名胜，用手中的画笔描绘了木曽川上正在渡桥的一家人。前景中的一家五口采用写实的手法，前面的夫妇各带着一个孩子，走在最后面的女孩正在用手指向后方。中景用阴影法表现了湖堤、树木，以及河上氤氲的雾气。远处薄雾中的屋顶和朝宫越宿方向前进的旅人则摒弃了轮廓线，用更浅的剪影进行表现。此时一轮满月从树梢升起，霭霭的雾气升腾。

在这样朦胧静寂的月夜为何会有人携家带小地过桥呢？江户时代，在每年农历八月十四日，当地的孩子们会拿着火把从山吹山到德音寺的义仲墓去参拜。从天空的满月和画面所传达的寂寥之感来看，也许他们刚刚结束这场祭祀活动，正在回家的路上。由于这幅作品通过独特的绘画技法渲染了一种柔和孤寂的追思情绪，也被评论家认为是歌川广重在这个系列中不二的杰作。

❶ 木曽义仲（1154—1184），日本平安时代末期著名的武将，人称旭将军（或朝日将军）。他的崛起与灭亡犹如一场壮丽的悲剧，是日本传统的悲剧英雄之一。

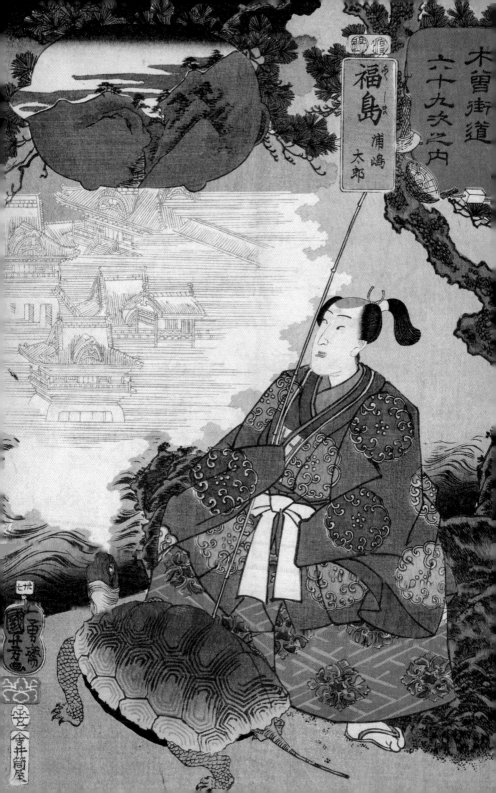

三十八 福岛

浦岛太郎是日本民间传说中的人物。这个故事最先出现在《丹后国风土记》中，《日本书纪》与《万叶集》也载有类似故事。

传说居住在海边的青年浦岛太郎有天在钓鱼的时候，救了一只被小孩子们欺负的海龟。几天后，一只大海龟来到海边告诉浦岛太郎，他之前营救的小龟是龙宫的乙姬公主。为了报恩，海龟就带浦岛太郎去参观龙宫，浦岛太郎在龙宫中受到了乙姬公主的热情款待。浦岛太郎在龙宫每日享用珍馐美味，饱览海底胜景，乐不思蜀。三天后，他忽然想起家中的母亲，便跟乙姬表明要回家了。乙姬虽然不舍，但还是同意了浦岛太郎的请求，临走前还赠送了他一个名为"玉手箱"的宝物，并嘱咐他千万不能打开。

上岸后的浦岛太郎赶回家中，却发现已经物换星移，人事全非，一问之下，才知道原来在龙宫的三天，却是陆地上的三百年。一时手足无措的浦岛太郎，忘了他与乙姬的约定，便打开了宝箱，结果一下子原本面貌年轻的浦岛太郎变成了须发全白的老翁。

国芳在福岛宿描绘了浦岛太郎的故事。实际上在下一站上松宿场（现今长野县木曾郡上松町）附近有一处叫作"觉醒之床"（寝覚めの床）的名胜，自古以来就是木曾八景之一，是由木曾川侵蚀花岗岩而形成的天然地

歌川国芳 《木曾街道六十九次之内 福岛 浦岛太郎》

195

歌川广重　《木曾海道六十九次之内　福岛》（伊势利版）

形，日本有许多诗歌咏叹此地的胜景，这里才是浦岛太郎传说的缘起之地。也许打开宝箱变成老翁的浦岛太郎醒悟到这一切经历原来不过是黄粱一梦，而今则是梦醒时分，因此将此地唤作"觉醒之床"吧。

　　在歌川国芳的这幅作品中，手拿钓竿的浦岛太郎，从面前这只乌龟吐

出的白烟中看到了犹如龙宫般的海市蜃楼。画中的浦岛太郎还没有变成老翁，也许作者希望通过这幅画来告诫人们不要贪于享乐而蹉跎时光。标题周围装饰着渔网、钓竿、斗笠等捕鱼用具。风景框是乌龟的形状，而框中描绘的图像是福岛关山的风景。这里地势险峻，两侧山崖陡峭，从画面中可窥得一斑。

※ ※ ※

福岛宿是木曾谷中最为富饶的一个驿站，这里处于木曾街道的正中央，距离江户和京都的距离基本相同，加上福岛关隘狭窄，地势险要，在军事上是个重要关口。歌川广重在这幅画中就描绘了来往于关门的旅人在这里更换通行证的场面。远处的关门内有人正接受官员的审讯，背后卷帘上是版元锦树堂的"林"字屋标。关门和左侧的石垣都是真实存在的，而右侧的山麓则是歌川广重创作的结果，实际上这里是紧邻木曾川的悬崖。广重在这部作品里采用了远近透视法的构图，夸张地描绘了左右两侧陡峭的堤坝，而山崖上耸立的苍松也给画面增添了不少古朴的意蕴。

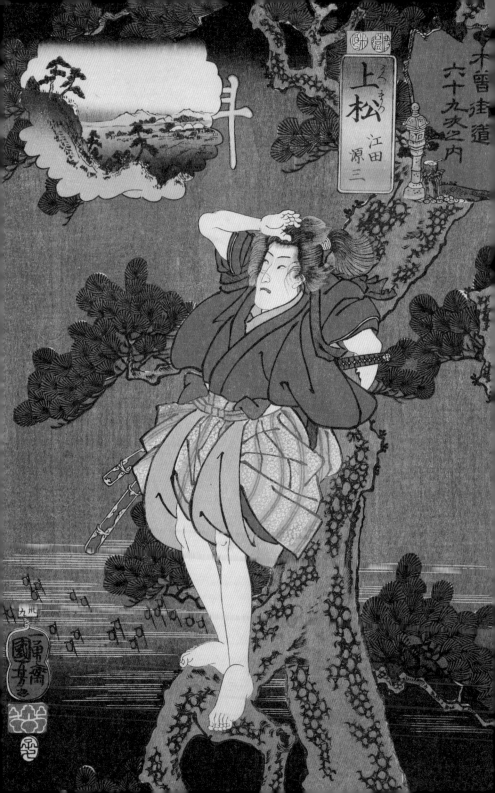

三十九 上松

歌川国芳 《木曾街道六十九次之内 上松 江田源三》

　　这幅画中的主人公江田源三站在松树上正在远眺，看起来像是在放哨，不远处旌旗摇曳，举着灯笼火把的队伍正在接近。国芳采用了双关语，将"站在松上"和"上松"宿场联系在一起。

　　这幅画的内容和第三十二画《洗马》有些关联。在《洗马》中，我们了解到镰仓殿源赖朝密令土佐坊昌俊暗杀源义经，于是后来昌俊带领军队夜袭堀川馆，义经险胜，迫不得已与兄长彻底决裂。这位江田源三是源义经的家臣，应该是最先了解到镰仓密令并且向义经汇报的人。根据《平家物语》的记载，堀川夜袭发生之时，江田源三和武藏坊弁庆等以一当千的勇士都赶到堀川馆助阵。

　　但站在树上的人物显然不是一个身世显赫的武家形象，因此有种说法是国芳在这里将江田源三和后来在堀川夜袭中最先看到敌军迫近而向义经发出警示的一个仆人喜三太两人合二为一进行创作的。喜三太是《义经记》中的一个虚构人物，在正史中并没有记载。据说喜三太是身份很低的下人，当时只有二十三岁，平日里连义经的面都难以见到。但土佐坊昌俊袭击堀川馆时，他不仅最先示警，还手持弓箭奋勇作战，武勇之姿不亚于日本历史上的射箭名手，是个深藏不露的英雄。后来义经败

歌川广重　《木曾海道六十九次之内　上松》（伊势利版）

木曽街道
六拾九次之内

三拾九

上ヶ松

錦樹堂

走奥州，投奔镇守府将军藤原秀衡时，喜三太也跟随前往。在平泉衣川的战斗中，义经生命的最后时刻，喜三太与其他家臣一起守护义经一家直至战死。

标题的周围装饰着水钵、石灯笼、松枝等堀川夜袭的舞台道具。风景框是个鬼脸的形状，"鬼"和风景框右侧的"斗"结合在一起形成"魁"字，这在日语中有先驱、领先的意思，意味着江田源三在义经受袭时发出的预警和急报。画框中描绘的是前往上松宿场的途中，从木曽谷眺望御岳山的景色。

※　※　※

从福岛宿到上松宿的途中，有一条瀑布从山涧中倾泻而下，落入木曽川，这就是上松驿站附近有名的景点"小野瀑布"。画中土桥上的旅人第一次见到宏伟的瀑布景象，激动得张大了嘴巴，而与他们擦肩而过、背着柴薪的村民，面对这司空见惯的景色头也不回，专心赶路。

瀑布下方有一处茶馆，另外还有一座供奉着不动尊石像的祠堂。广重非常善于使用线条来表现地势的高低错落，此时从高耸的岩石峭壁中间遥望天空，更能体会"身在此山中"的意境。广重在这幅画中落款"哥川"，是为了呼应图中的瀑布和木曽川吗？小野瀑布和附近的祠堂经历百年依然保持着原来的模样，虽然如今广览山河的游客不再觉得这个"高三丈许"的瀑布有多么宏伟壮观，但这种现实和画作的对比，依然会令人感慨万千。葛饰北斋在1833年发表了以江户、

葛饰北斋　《诸国泷廻　木曾海道　小野瀑布》

日光、木曾等地八处著名的瀑布为题的《诸国泷廻》系列，其中就有小野瀑布。

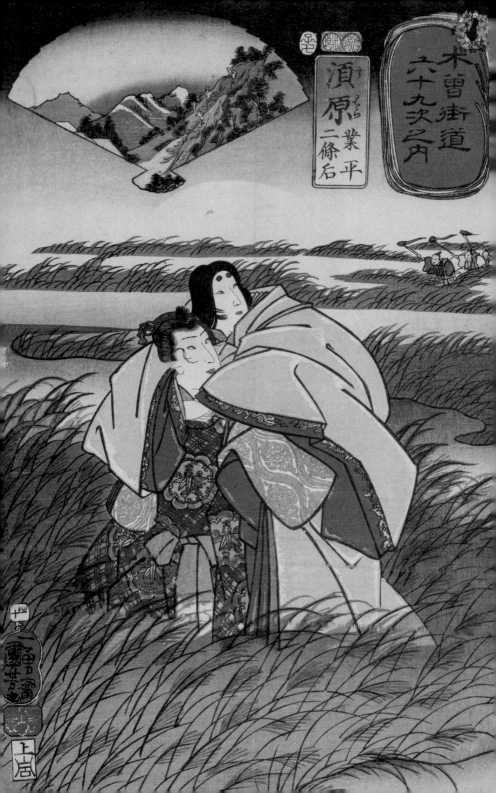

四十 须原

歌川国芳 《木曾街道六十九次之内 须原 业平 二条后》

月黑风高夜，入秋的苇草在月色下被风吹得低伏。茫茫原野上一对俊美的青年恋人正在私奔，他们时不时望向身后举着火把正在搜寻追赶的人。这对恋人就是在原业平和二条后藤原高子，而他们的恋情也是不被世人所接受的虐恋。

在原业平（825—880）是日本历史上有名的才子和美男子。他的父亲为平城天皇的第一皇子阿保亲王，母亲是桓武天皇的皇女伊都内亲王。因此，在原业平是真正的天皇嫡系子孙。然而，在平城天皇退位以后，发生了争夺皇位的"药子之变"，平城上皇在斗争中失败，随后即位的嵯峨天皇将平城上皇的孙子行平和业平下降臣籍，使用在原氏的名称。根据《日本三代实录》记载，在原业平"体貌闲丽，放纵不拘，略无才学，善作倭歌"，后世在原业平成了日本美男子的代名词。他才华横溢，居"六歌仙"❶之首，擅咏恋歌。这样一位风流多情的美男子，他的感情世界也充满了传奇色彩。

据传业平与二条后藤原高子有私。藤原高子出身官宦世家，兄长为藤原基经。高子比业平小十七岁。据记载，两个人在清和天皇即位的大尝祭上相见，高子被选为五节舞的舞姬之一，业平被高子清丽的容貌和隽美的舞姿

❶　指在原业平、小野小町、僧正遍昭、大伴黑主、文屋康秀、喜撰法师。

歌川广重　《木曽海道六十九次之内　须原》（伊势利版）

所吸引，而高子也早就恋慕业平的才华，随后惺惺相惜的两人相恋了。但是这段恋情不被允许。在生父去世后，高子的婚嫁权力被兄长掌握，为了能够巩固自己的政治势力，基经决定将她送入清和天皇的后宫。得知消息的业平和高子决定私奔，但是却被基经给追了回来，国芳的这幅画描绘的正是这个场景。

此后，悲痛欲绝的业平被驱逐到东国，这则丑闻也断送了业平的政治前途。流放期间，他写下了"都鸟应知都中事，我家爱侣今如何？""抛却衣冠与爱侣，远游孤旅好凄凉"等和歌来表达对高子的思念和爱慕。待业平回到京城后，某日他路过二条后原来居住过的五条后宫之西，在面对西殿的寝殿地板上独卧至月斜时分，并咏下了"月非旧时月，春岂去年春；万物皆迁化，不变唯我身"的和歌，凄美动人，为后世所传唱。

画中在原业平所梳的海老茶筅髷❶源自《源氏物语》相关绘画中光源氏的发型设计，而业平背负着二条后在原野上疾行的场面，也借鉴了歌舞伎演出中"道行物"❷的剧目形式，可见国芳在这个系列的创作中确实思路宽广，广征博引，令人不断惊叹于他的才华。

国芳在这幅画中通过谐音，将"茫茫的原野"和"须原"宿场联系起来。标题框围绕着五色绳和药玉❸。在《伊势物语》的描写中，在原业平和二条后逃至芥川这个地方的时候，突然天降大雨，两人到荒原中的一间茅草屋内避雨，突然间从黑暗中出现一只恶鬼，一口将二条后吃掉了。也许

❶ 状如虾子和茶筅的发型。

❷ 描述旅途上的风景，一般登场人物多为恋爱中的男女。

❸ 由鲜花与树枝编织成的球型挂饰，里头包着些许药用香料。原本为日本端午节的习俗物品，代表吉祥如意，以驱魔辟邪，也有祈愿健康长寿的意义。

国芳受到这个情节的启发，在标题框周围绘制了有祈福和辟邪意味的五色绳和药玉。

左上角风景框是和扇的形状。日本早期的和扇被称为"桧扇"。据《西宫记》记载，平安初期，宫廷贵族喜赐予侍臣折扇，后来宫廷女子也受其影响，经常拿把折扇，作为身边的装饰品。鉴于在原业平和二条后的身份，在这里使用和扇的形状也比较容易理解了。画中描绘了须原宿附近的山景，陡峭的山路上有几名旅人正在携伴前行，其中一位也许看到了什么令人惊奇的事情，正在呼唤他的同伴一起向山下望去，也是一幅十分生动有趣的小画。

※ ※ ※

伴随着狂风突如其来的暴雨，袭击了木曾道上正在赶路的人们，身着白衣的巡礼者、穿戴讲究的六部❶官人、巡游四方的虚无僧，各阶层的人在雨中都行色匆匆，不约而同地逃往大杉树下的佛堂避雨。远景里的森林呈现出朦胧的剪影，在狂风的吹拂下左摇右摆，骑马的旅人正在快马加鞭地赶路，马夫在后面狂奔。

歌川广重在这幅画中生动形象地描绘了雨中木曾路上的众生百态。无论是急急忙忙奔向佛堂的群景，还是远处的剪影，都烘托出了大雨突降的真实情境。通过深浅明暗的对比，更增添了画面的纵深感，这和歌川广重的《东海道五十三次》中的杰作《庄野 白雨》有异曲同工之妙。画面中的佛堂位于须原宿东南角的鹿岛神社之内，如今画中的佛堂和大杉树仍矗立在原地，任时光流转，岁月更迭，景物依然。

❶ 日本古代吏部、户部、礼部、兵部、刑部、工部六个中央行政官厅的总称。

歌川广重 《东海道五十三次 庄野 白雨》

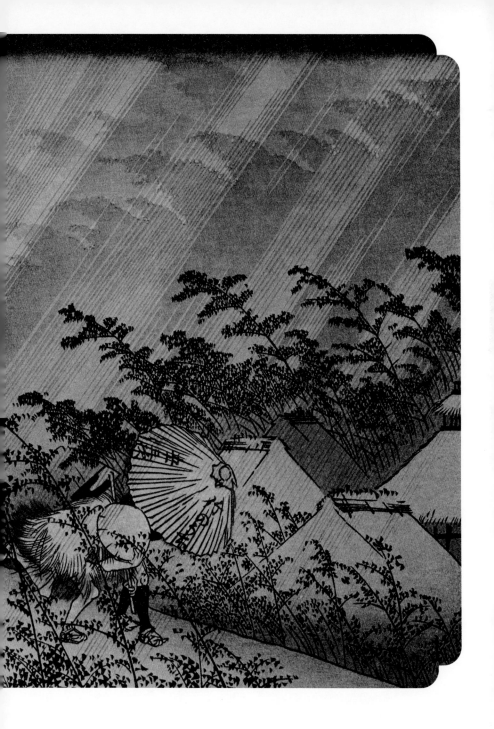

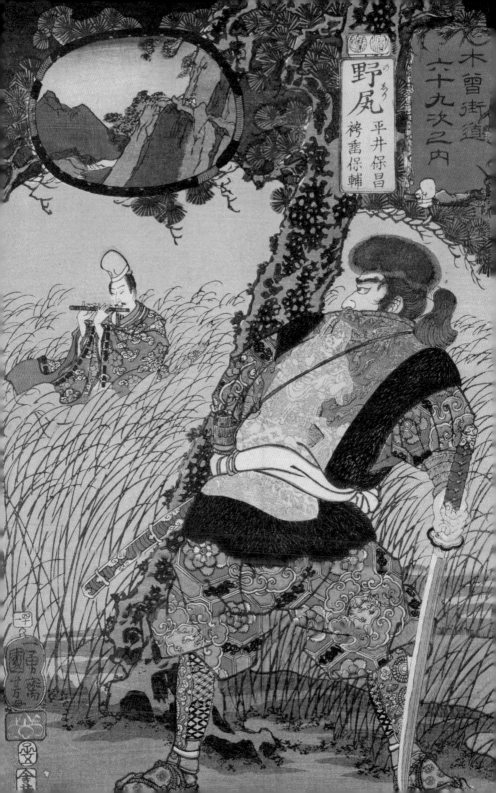

野尻
平井保昌
袴垂保輔

四十一 野尻

朦胧的月色洒在芒草之上，月光温柔如水，一位公卿打扮的男子正在月下弄笛，此情此景，仿佛令人听到笛声飘荡。但近景处一位身着裘毛坎肩的汉子手拿长刀，后背上是不动明王的图案，正躲在松树下虎视眈眈地盯着远处吹笛子的人，看起来杀气腾腾，给本来静谧悠远的画面增加了一种紧张可怖的氛围。

吹笛的人是平安时代中期的贵族藤原保昌，后来成为摄津守并居住在该国平井，所以又被称为平井保昌。藤原保昌也是一位有名的武将，和源赖光、源赖信、平维衡和平致赖共同称为"藤原道长四天王"。

近处就是这幅画的另外一个主人公袴垂保辅。袴垂保辅是一个架空的人物，其实是两个人的合体。这个人物原型中的一个是历史上真实存在的，叫作藤原保辅，藤原保昌的弟弟。他本来是个正五位下的官人，号称当朝武略第一，但品行不端，频繁卷入斗殴伤人事件。作为袴垂保辅原型的另一个人物，是一个名叫袴垂的江洋大盗。按照《今昔物语》中的记载，袴垂无恶不作，经常扮死人，趁经过的武士不注意就进行偷袭，抢走他们的衣物。其中有一个非常著名的故事，讲的是袴垂和藤原保昌之间的一段邂逅。某天入夜，藤原保昌见月色撩人，兴之所至，便吹着笛子信步芒草荒原中。袴垂看到藤原保昌气宇不凡，衣着华丽，料想他的衣裳一定价值

溪斋英泉 《木曽路驿 野尻 伊奈川桥远景》（伊势利版）

214

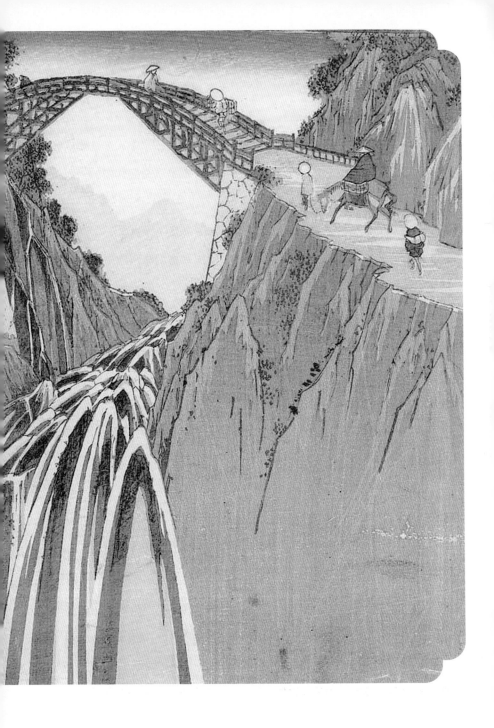

不菲，于是在暗中观察了一路，却苦于一直找不到机会下手。藤原保昌能够位列"道长四天王"之一，武勇异常，自然不会被人跟踪一路而全无知觉。出人意料的是，保昌把袴垂一直引领到自己家中，并欲赠衣物给袴垂，袴垂或者因为艺不如人的羞愧，或者不习惯突如其来的人间温暖，竟逃之夭夭了。

这幅画中表现的正是这个故事情节。国芳在这里又玩了一个文字游戏，通过"从野外就跟在屁股后面"和"野尻"宿场联系起来。标题框装饰着保昌的笛子、礼帽、袴垂的衣物装束以及芒草。风景框采用了笛子的图案，围成一个圆形，也暗指悬挂在天空中的胧月。画中描绘了通往野尻宿场的山路和悬崖，依稀还能看到在悬崖峭壁上行走的旅人。

※　※　※

从须原前往野尻宿的途中，为方便旅人通过，湍急的伊奈川上横跨着一座刎挂桥，为了防止汛期从上游冲来的岩石破坏桥体，因此采用了拱桥的结构。高耸在两侧山崖上的刎挂桥在奔流而下的伊奈川的映衬下，显得极其壮观。

画面左侧背景处朦胧的墨色中，依稀可以看到登山的石阶和屹立在山顶的"磐出观音"，这座观音堂由于和京都清水寺一样架设在开阔的木制高台上，也被称为"木曾清水寺"。旅人们经由悬崖峭壁旁的山路走上刎挂桥，远山巍巍，飞鸟从脚下飞过。仰视的视角，更加突出了山体的高大和道路的险峻，烘托了参拜者一步步攀登险峰的虔诚信念。伊奈川在山涧中飞流直落，底部采用模糊处理，象征了升腾的雾气，水流泼洒的线条颇

葛饰北斋 《诸国泷廻 下野黑发山雾降瀑布》

为写意。据说英泉对伊奈川的表现形式也受到了葛饰北斋《诸国泷廻》系列中对雾降瀑布描绘手法的影响。

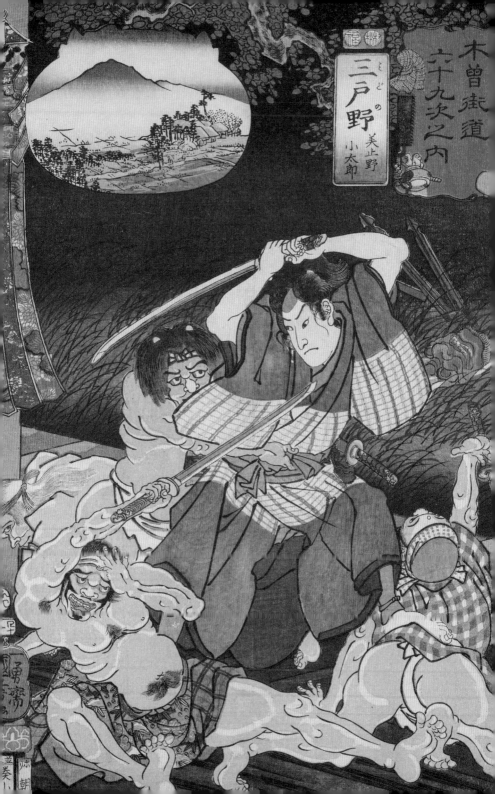

三戸野 美止野 小太郎

这幅作品的主人公叫作美止野小太郎，就是画中高举太刀、正在战斗的青年武士。要想了解这幅画的内容，我们得先来了解一下这名武士的出处。美止野小太郎来源于小林繁作、葛饰北斋画的一个神话传说题材的读本《小栗外传》，这部作品描写的是小栗判官和照手姬凄美的爱情故事，后来被改编成歌舞伎和人形净琉璃剧目而广为传播。

据传在室町时代，常陆国小栗城城主小栗满重被奸臣诬陷有谋反之心，于是被镰仓幕府讨伐，小栗满重战败逃到相模国，在这里他遇到了相模大族横山家的长女、相模国第一大美人照手姬，两人互生情愫坠入爱河。但他们的恋情却不被照手姬的父亲认可，因此遭到百般阻挠，最终导致小栗满重直接被投毒致死。在轮回投胎饿鬼道的途中，小栗满重心心念念执着于人间千般，阎罗殿之主被他的痴心所打动，改写了生死簿，让他眼瞎耳聋，四肢残废，重返人世。得到重生的小栗满重开始了艰辛的生活，某日他在藤泽游行寺遇到了高僧指点，高僧告诉他，从藤泽出发沿着熊野古道前去修行，便可解现世苦痛。修行之路崇山峻岭，磨难重重，常人尚且难

❶　这个宿场正常就叫作"三留野"，也被称作"三渡野"。国芳用"三户野"，估计是为了和故事里的主人公联系起来。

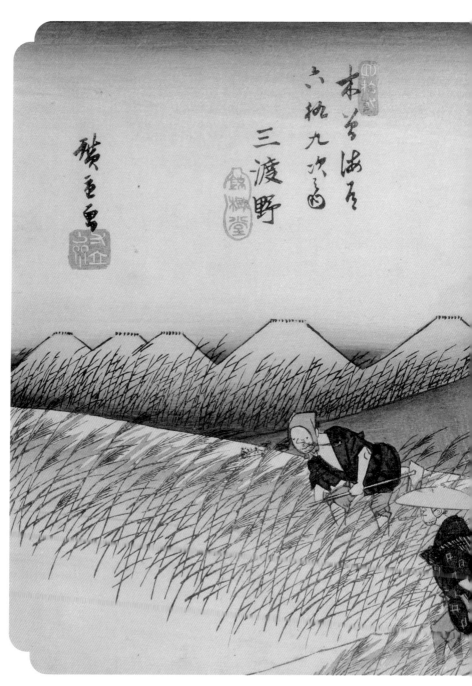

歌川广重　《木曾海道六十九次之内　三渡野》（伊势利版）

以完成，更遑论现在已是半死之身的小栗满重。但他还是怀着深深的信念上路了，历经四百四十四天，个中曲折不再赘述，当小栗满重途径汤峰温泉时，为了洗去周身的污秽和疲惫，他进入温泉泡汤，在那个瞬间，他的身体竟痊愈了，相貌也恢复如常。

照手姬在小栗满重被毒杀后，悲恸欲绝，终日以泪洗面，因此遭到兄长的厌弃而沦为流浪之身。根据平木浮世绘美术馆的资料记载，小栗满重的家臣美止野小太郎为了保护照手姬，便一路照拂，欲将她护送往东国，途中却遇到追兵，和照手姬失散了。某夜美止野小太郎宿在一座古寺，不料却遭到了山贼袭击，小太郎奋起反击，一个人消灭了所有山贼。

国芳的这幅作品描绘的正是小太郎在古寺与山贼们厮杀的场面。这些山贼都将自己打扮成恶鬼的模样，其中拦腰抱住小太郎的山贼头发状如魔鬼的角，他右侧正准备逃遁的白发山贼则装扮成了"夺衣婆"❶，而草丛中散落着由小太郎打落的山贼的面具。

在故事的最后，完成参拜修行并得到救赎的小栗满重向镰仓幕府进行了申诉，最终真相大白并重新被赐予常陆国的领地，受封成为小栗判官。同时他也找回了流落在外的照手姬，有了一个圆满的结局。这个故事被改编成了许多版本，包括歌舞伎《世界花小栗外传》《小栗判官和照手姬物语》等，但重生和爱情的内核却从来都没有改变过。

由于"三户野"和"美止野"在日语中发音相同，国芳在这幅画中没

❶ 日本神话中守候在三途河对岸的老太婆，是专门褫取死去之人衣物的恶鬼。人死后，衣服被夺衣婆脱掉，由悬衣翁将衣服挂在衣领树上，根据树枝被压弯的程度来为其定罪。

有描绘故事的主角，而选择了不太为人所知的美止野小太郎。为了呼应画面主题，标题框围绕着古寺的佛具和山贼的道具。风景框是古寺木鱼的形状。画面是三户野宿场附近恬静的田园风光，此时应是早春时节，田中刚露出一层新绿，而远处梅树绽放，画面清新淡雅。

<div align="center">※ ※ ※</div>

从野尻到三留（渡）野路途艰险，左侧是深邃的木曾川，右侧是高耸的峭壁，狭窄逼仄的山路上不时会遇到生长在山壁夹缝中的树木和藤蔓挡住去路。然而歌川广重却描绘了悠然的田园风光，也许是为了表现旅人们一路历经艰难险阻，终于平安到达三留野的愉快心情吧。考虑到这种对比，这幅画所传达的情绪更为动人。

红白梅绽放的早春时节，附近的农人正在田间劳作，他的妻子正牵着孩子给他送来午间的饭菜。一位旅人伫立在麦田中，眺望远处的三留野宿场。画面右侧一条小路蜿蜒在山丘上，将人们的视线引到右上方的鸟居，这里的神社叫作天王社（现在的东山神社，一说这座神社是伊势宫）。远处的芦苇丛预示着那里有一条河流，沿着山丘上的小路往下走，可以到达河岸。广重在这里采用了他惯用的构图手法，将山丘、农田和河流描绘得错落有致，丰富了画面的层次感。

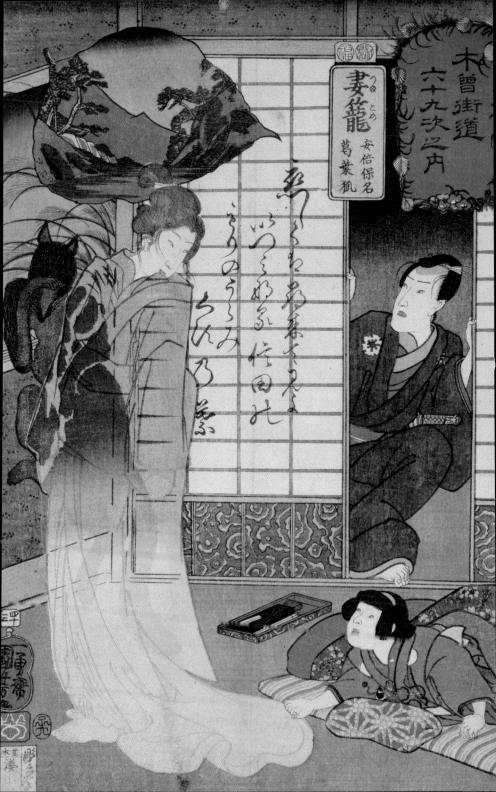

四十三 妻笼

歌川国芳

《木曽街道六十九次之内 妻笼 安倍保名 葛叶狐》

这幅画的主人公安倍保名和葛叶狐可能很多人没有听说过，但是如果提起安倍晴明，日本大名鼎鼎的阴阳师，相信大家都耳熟能详。作品中的安倍保名即为安倍晴明的父亲，葛叶狐则为其母。

安倍晴明和母亲葛叶的故事在日本古代的野史笔记及小说如《今昔物语》《宇治拾遗物语》《古今著闻集》《平家物语》中都有记载。相传村上天皇时代，河内国的石川恶右卫门妻子病重，其兄芦屋道满为其算命，得知只要吃了和泉国和泉郡的信太森林中野狐的肝脏即可治愈，石川恶右卫门遂派人猎狐。出身摄津国东生郡的安倍野地区的安倍益材（保名）是大膳大夫官的下级贵族，有天他在信太森林参拜时，看到有只白狐正在被猎人追捕，心地善良的保名认为万物皆有灵，不忍白狐被残害，因此他挺身搭救，结果却身负重伤。之后白狐化身为一位自称葛叶的女子，为保名包扎，并送他回家。葛叶和保名日久生情，生下了晴明。在晴明五岁的时候，葛叶无意中显出原形，原来她就是保名救助过的白狐。因为泄漏了白狐的身份，葛叶无法再继续留在家中。分别的时刻到了，窗外月凉如水，芒草萋萋，葛叶看着膝下幼小的晴明，满心皆是不舍之情，她只好将对孩子、爱人和这尘世浓浓的眷恋化作一首和歌：

"妾即离君若逝露，萦思会逢和泉处。景风萧然人

歌川广重 《木曾海道六十九次之内 妻笼》（伊势利版）

子立，信太泪痕凝悲树。"

之后便转身离去，永远地返回了信太森林。画面中呈现的正是这凄绝离别的一幕。画中晴明扑倒在地，紧紧地握住母亲的衣袍，希望能够将母亲留下。门外听到声响的保名推门进入，正好看到心爱的妻子幻化成狐，逐渐消失的身影。障子门上显示出葛叶离去时所作的和歌："恋しくば寻ね来て见よ和泉なる信太の森のうらみ葛の叶。"

国芳在这幅画中采用了重叠的刻画手法，人形的葛叶已经变得透明，她还在依依不舍地看着匍匐在地上的晴明，不忍离去。幻化成狐狸的葛叶则正在跳出窗外，仿佛不忍这离别之苦，也在掩面哭泣。此情此景，使整幅画面凄美得令人心碎。这幅画由于其独特的描绘手法和所传达的浓烈的情感，也成为整个系列中的名作之一。

后来伤心欲绝的保名想带回葛叶，于是他带着晴明多次寻访信太森林。终于见到了葛叶，但她却只是将一个装满黄金和水晶玉石的箱子交给保名和晴明，告知他们人狐殊途，并约定从此别过永生不再相见。长大成人的晴明专修天文道，他用母亲的宝箱治好了天皇的病，被任命为皇家阴阳师。不久，芦屋道满上奏谗言，要和晴明对决占卜，结果败于晴明，他的恶行也昭然若揭，最终道满被斩首，晴明被封为天文博士，成为一代大师。至今关于阴阳师安倍晴明的艺术作品依然层出不穷。

国芳这幅作品之所以将葛叶的故事和"妻笼"宿场联系起来，大约是取"妻子被笼罩在森林"之意。标题框周围环绕着葛蔓、桔梗花和树枝等象征信太森林的风物。风景框是葛叶的形状，描绘了通往妻笼宿场的山峠风景。

葛叶狐的故事向来是浮世绘画师比较青睐的主题，月冈芳年《新形三十六怪撰》中也有一幅关于葛叶晴明离别的画作，堪称经典。画面中也戏剧性地刻画了葛叶在幼小的晴明面前幻化离别的一幕。

※ ※ ※

妻笼宿附近有日本战国时代信浓地区的豪族木曾义昌于1582年所筑的妻笼古城遗迹，歌川广重在这幅画中就通过黄、灰、绿三色描绘了原来的城郭和土垒，呈现了浓浓的历史感。

从画面的木曾道上可以看到非常具有代表性的旅行者，穿白衣戴斗笠的是行遍六国的巡礼者，挑着厚重行囊的往往是奔波于江户与京都的商人，右侧的坡道上还有扛着柴薪的当地农人。如果仔细观察就会发现这些人物行走时有不同程度的弯腰，这其实是广重用来表现年龄的一种手法，由此可见他的细腻，也正是这种对细节不遗余力的把控，成就了广重在浮世绘史上的重要地位。行走在木曾道上的旅人们一边赶路，一边欣赏古城遗迹。广重将风景和具有文人品味的俳谐❶趣味相结合，构成了一种感伤的审美情趣。

❶ 俳谐诗是内容以诙谐幽默或讽刺嘲谑为主的诗歌。这类诗歌往往通俗易懂，晓畅明白，代表诗人为松尾芭蕉等。

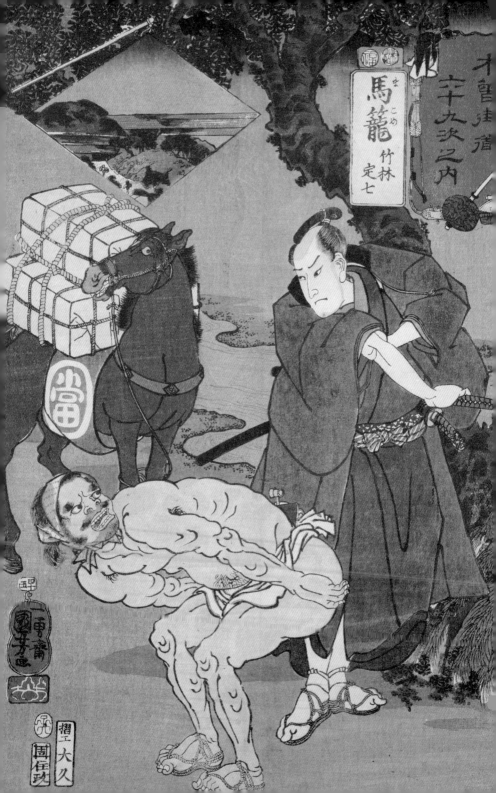

木曽街道

六十九次之内

馬籠　まこめ

竹林

定七

一勇斎国芳画

摺工　大久

五

四十四 马笼

歌川国芳 《木曾街道六十九次之内 马笼 竹林定七》

在第八画鸿巢宿中，我们介绍了《假名手本忠臣藏》，讲述了四十七名浪人为家主复仇的历史事件。这幅马笼宿作品中的主人公竹林定七即是在元禄事件中登场的赤穗四十七义士之一。

竹林定七代表的是武林唯七（隆重），这位义士与中国还有深刻的渊源。明代万历年间（1573—1620），丰臣秀吉侵略朝鲜，中国出兵援助，孟子的第六十一世孙、家住杭州的孟治庵作为军医加入了南兵将领陈寅的麾下，在釜山之战中不幸被日军浅野长政部俘虏，流落到日本。自此他改名"武林治庵"，当上了浅野家的藩医。武林唯七是他的孙子，由于武林唯七是次子，无法继承藩医的家业，因此从小就担任浅野长矩的侍童，是浅野家的低级武士，后来由于勇猛果敢、忠义无双，成为马廻众（骑马的武士），担任赤穗藩的警卫任务，是浅野家的精锐武士之一。

浅野长矩切腹之后，管家大石内藏助召集府上四十七名义士为家主复仇。为了迷惑世人，尤其是让仇人吉良家放松警惕，这些复仇的义士们都低调行事，有些还故意装出一副沉迷酒色的模样，声色犬马，流落于各个青楼之间，整日喝得酩酊大醉。私下里则都在韬光养晦，等待时机。最后在讨伐吉良的义举开始之时，经过一番激烈的生死战，吉良上野的首级由武林唯七斩去，

完成了复仇的使命。因为是"攻其不备",义士们得以全身而退。幕府对

这个事件曾多次会议,虽然很多人同情他们的义举,但为了维护武家社

会的秩序,最终还是裁定"切腹",以正政道。翌年二月,夕阳余晖中,

四十七位义士求仁得仁、慷慨赴义,皆以士礼切腹。死后集体葬在主君浅

野长矩的埋身之所，即现在的东京泉岳寺内，供世人瞻仰。

　　国芳这幅作品描绘的是野史中记载的，在赤穗复仇事件前发生的一则奇闻逸事，来源于《义士铭传》。武林唯七在去往江户复仇的途中，雇用了一个马夫，在路上马夫提出让武林唯七骑在自己的背上，被拒绝后，马夫不仅让其道歉，并且还要写下字据。受到这样的奇耻大辱，武林唯七怒火中烧，手中长刀也即将出鞘。但是为了避免引起骚乱而影响自己的复仇大计，他压制住心中怒火，屈辱地写下了道歉的字条。国芳画中有意将马夫刻画得丑陋且猥琐，更加令人敬佩武林唯七为了大义而牺牲尊严的隐忍。

　　由于武林唯七原本"马廻众"的身份以及画面本身和马相关，因此和"马笼"宿联系起来。标题的周围环绕着弓箭、马具等象征复仇的装饰和道具。风景绘的画框是义士们碟牌的形状，四十七义士人手一份，用于识别身份。画面描绘的是从马笼山顶眺望马笼宿场和惠那山的风景，山路上远远望去有几名旅人正在负重前行，远处绯红的流云用直线刻画，别出心裁。

※　※　※

　　位于马笼宿附近的马笼峠是木曾路的出口，这里山势险峻，随处可见难以跨越的栈道，因此也成为溪斋英泉这幅画的画题。木曾路上的旅人们经历重重困难跨过山岭，眼前出现了开阔的景色。左边坡道上有位骑牛的村民，在他的身后有两条分别叫作"男泷"和"女泷"的瀑布从山顶倾泻而下。画面中央远处的笠置山（一说为惠那山）在实景中并不存在，可以理解为英泉为了突出"远望"的主题和构图需要而进行的创作。雾气笼罩下的远山、深秋稀疏的红叶、跨越群山的飞鸟，都令人生出清冷寂寥之感。

溪斋英泉　《木曾街道　马笼驿　马笼峠远望之图》（保永堂版）

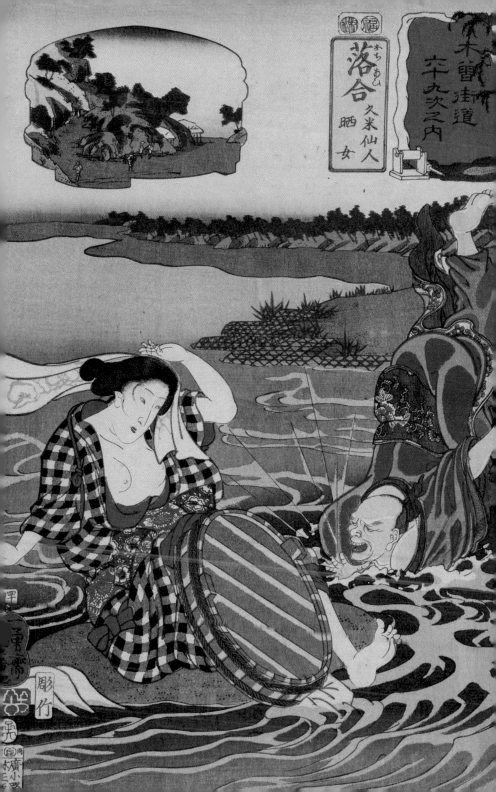

久米仙人是日本传说中的人物。鲁迅和周作人合译的《现代日本小说集》中写道："久米仙人本是大和天上的人，入深山修仙术，能飞行空中。一日见河边洗衣女人露其胫，忽起染心，遂失神通，坠地不复能飞。"大意就是日本古时有个仙人名叫久米，已经修得了御空而行的法术，有一天回到家乡，正在云端飞行，忽见一位浣衣女在河边洗衣，用双脚在流水间踩踏衣裳，露出一截雪白的小腿。久米仙人瞅见浣衣女的美腿，心头色欲顿起，于是失去法术，从天上掉了下来。这个传说有趣极了，就算得道飞升位列仙班，又何尝能抵挡那"微露其胫"的浮世之美。

一般情况下，关于久米仙人的故事介绍到这里就结束了，但根据《今昔物语》卷十一，坠落到凡尘间的久米将这个让自己起了"染心"的浣衣女娶回了家，从此抛却仙人的身份，作为一名俗人在人世间开始生活了。从天上落下相会的典故让国芳把"落合"宿和久米仙人联系在一起。而在这幅画中，国芳将浣衣女写为"晒女"，猜测是源于文化十年（1813）在江户森田座初演的歌舞伎舞蹈《闰兹姿八景》。这出舞蹈是在二代樱田治助作词、四代杵屋六三郎作曲的长歌的基础上，后由七代市川团

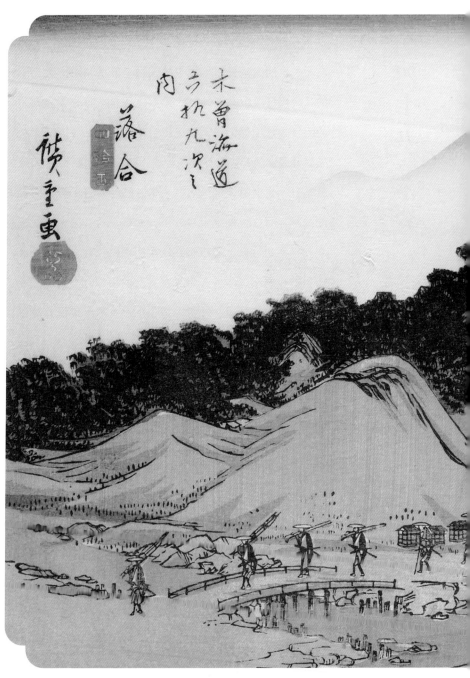

歌川广重　《木曾海道六十九次之内　落合》（伊势利版）

十郎模仿《近江八景》改编而成。❶ 其中"晒女"这一幕描绘的是近江的阿兼，由于舞蹈中表现了洗衣和晒衣的动作，国芳在这里就把久米仙人故事中原本的浣衣女改成了晒女。

日本人非常喜爱这个不那么超凡脱俗的久米仙人，于是在浮世绘中有很多绘师以这个故事为主题进行创作。如今奈良县橿原市久米町还有一座久米寺，据说为久米仙人所建。

这幅画在国芳的笔下谐趣迭生，充满了戏剧性。从天空坠下的久米仙人以一个十分局促的姿势跌入水中，完全看不出仙人的样子。美丽的洗衣女看起来则像是一个仙女。洗衣盆被这突如其来的天外来客打翻，正在浣洗的衣物也四散开来。同时国芳还加以创作，除了那截洁白的小腿，浣衣女的酥胸尽现，仿佛给久米仙人的坠落又增加了一个理由。

标题框的周围装饰着河边的垂柳、浣衣用的砧杵和浣洗的衣物，紧扣画面主题。风景框的形状则看起来像是洗衣盆中装满了衣物的样子，画中描绘了通往落合宿场的坡道，道路上行人来来往往，看起来热闹非凡。

※　※　※

从落合宿开始木曾街道就进入了美浓国。画面描绘了从落合宿出发的大名队伍从驿站绵延到落合桥的景象。可以看到扛着长枪和行李的队伍已经在渡桥了，而主要的队伍还在落合宿的街市上。广重通过绵长的大名队

❶　日本的浮世绘有一种见立绘，即以风景画立意，改编成美人绘、役者绘之类的绘画。类似地，这里指化用《近江八景》的一些元素改编为歌舞伎舞蹈。

伍将观众的视线引向远处，大大加强了画面的纵深感。驿站后方是茂密的杉树林，远处是惠那山。近景中的山丘采用绿色，道路右侧的地表采用黄色，而远山和驿站前方的河流采用普鲁士蓝，交相呼应，画面显得简洁明快。

歌川广重参与《木曾街道六十九次》制作的过程，曾由于天保八年至九年（1838—1839）在木曾路的旅行而中断，这幅画作是广重回归之后的第一幅作品。对比之前的作品可以看出，这幅画采用了明显的写实手法，也许广重在亲自游历过后，对木曾街道的景象也有了更为贴切的描绘。

中津川　堀部の妻　同娘

这幅作品中的"堀部"指的是赤穗藩士堀部弥兵卫，他也是第八画和第四十四画所介绍的"元禄事件"中的四十七义士之一。画面的主角是堀部弥兵卫的妻子（左）和他们的女儿（右）同娘。这幅画背后的故事是日本历史上非常有名的一次助太刀事件——"高田马场决斗"。所谓的助太刀即是仇人之间决斗复仇之时，复仇者和仇家都可以找帮手，而这个"助拳"的行为就是助太刀。

据《义士铭传》记载，高田马场决斗发生在元禄七年（1694），伊予国西条藩大名松平左京太夫的家臣菅野六郎左卫门与藩士村上庄左卫门发生争执，村上庄左卫门怀恨在心，于是逼菅野决斗。作为武士，菅野只能应战。决斗当天，村上庄左卫门带了弟弟三郎右卫门、枪术师傅中津川祐见还有家臣等一众人来到高田马场，前来应战的菅野感觉到实力悬殊，于是派仆人给同在堀内道场钻研剑术的好友，以叔侄相称的中山安兵卫（即后来的堀部安兵卫）送去一封信，托付后事。安兵卫当即义不容辞地参加了干叔父的阵营，赶去助太刀。

到场时决斗已经开始了，菅野在多人夹击下已多处受伤。安兵卫愤然上前，接连把对方十八人砍翻在地，取得了决斗的胜利，并赢得了"勇猛安"的美誉，名声大噪。中山安兵卫因为这次助太刀一战成名，得到了当时的赤穗藩士堀部弥兵卫的赏识，被收为养子，后来和

歌川广重 《木曾海道六十九次之内 中津川》（晴景）（伊势利版）

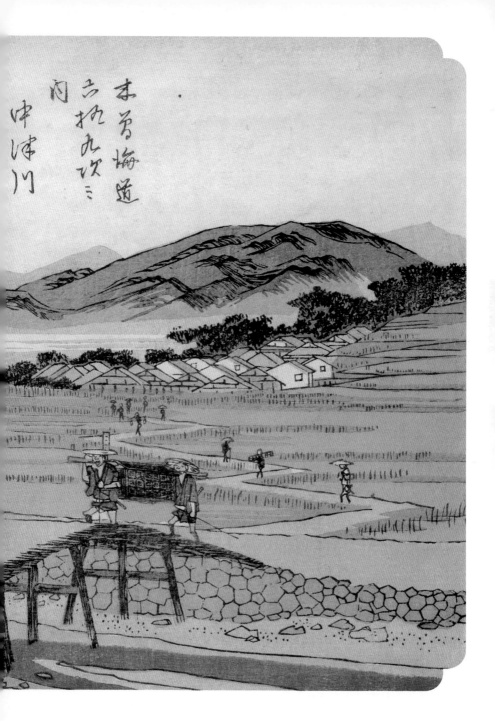

木曽海道
六拾九次之
内
中津川

245

堀部弥兵卫的女儿结婚，入赘到堀部家，改名为堀部安兵卫。安兵卫后来和岳父一同参加赤穗事件，成为四十七义士之一。

据传中山安兵卫在高田马场决斗时，堀部弥兵卫的妻子和女儿也在现场观战。也许是他高强的武艺和英勇的身姿令美人心动，才发生了后来被收为养子并且入赘的事情也未可知，总之这是一场改变命运的相遇。

国芳由中津川宿场联想到中津川祐见，以及有他参与的高田马场决斗，最终画题的落脚点却是决斗的主角之一堀部安兵卫未来的妻子和岳母，不得不说这真是一场迂回曲折的联想。

标题框的周围装饰着暗示高田马场决斗的长刀以及和服腰带。风景框是障泥（垂于马腹两侧，用于遮挡尘土的马具）的形状，画中远处连绵不绝的是中津川的惠那山，近景是驹场附近的风景，平坦的原野上有旅人正在骑马前行，和主画面所涉及的高田马场相呼应。

※　※　※

在广重、英泉版《木曾街道六十九次》系列中，歌川广重为中津川宿制作了晴、雨两个版本，因此这个宿场成了一个十分特别的存在。

晴景中津川描绘的是广阔无垠的田园风景。流经中津川宿西侧的中津川上架设了一座土桥，岸边垂柳依依，草发新绿，修行僧、挑着扁担的小贩、武士等人来来往往。渡过土桥，穿过"之"字形的小路，就到达了中津川宿。驿站背后的山丘上为美浓豪族远山氏所建的苗木城，虽然这里只是一个一万三千石的小小藩镇，但由于有座精美的城堡而闻名，其遗址如今还被评为日本"国之史迹"。

雨景中津川是这个系列中最有名的作品之一。前景中有三个穿着合羽的武士正冒雨离开中津川宿，他们分别是上级武士、分别扛着行李和长矛的随从，从装扮来看可以得知他们是大名队伍的一部分。旁边有一片白鹭栖息的湿地，雨中朦胧的山影被视为惠那山。雨景往往传达出一股淡淡的哀思情绪，加上这幅画对景、对人的刻画极其细腻，是一部评价很高的作品。

　　从这两幅画的序号来看，雨景中津川为"四十六"，晴景中津川为"四拾六"，以广重为画题命名的惯例分析，可知晴景是相对正式的版本，这也解释了为什么雨景版本流传至今的数量稀少。那这幅雨景到底发生了什么呢？它是否被正式出版了？是由于触犯了禁令而版木被毁？为什么只有中津川制作了两个版本？一系列的谜题，为这幅画增添了几分神秘色彩，也使得这一画作一直为人津津乐道、趋之若鹜。

歌川广重　《木曾海道六十九次之内　中津川》（雨景）（伊势利版）

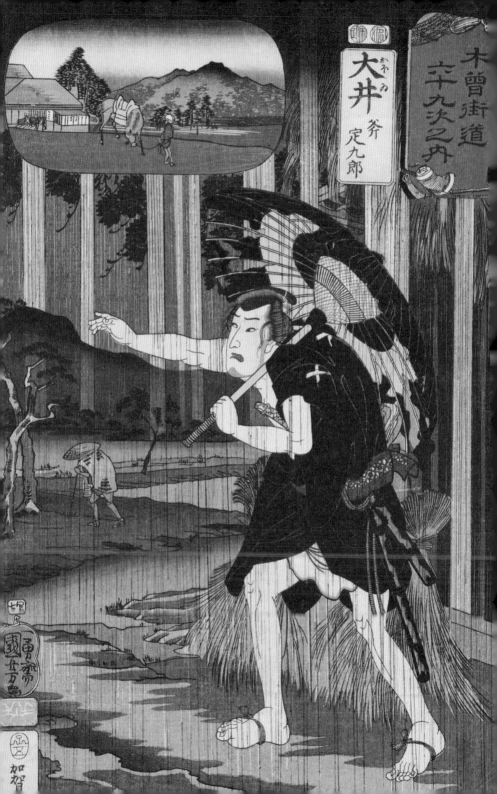

四十七 大井

歌川国芳 《木曾街道六十九次之内 大井 斧定九郎》

斧定九郎源自竹田出云、三好松洛、并木千柳等人集体创作的人形净琉璃、歌舞伎剧目《假名手本忠臣藏》第五幕。在第八画我们介绍过，歌舞伎《假名手本忠臣藏》取材于元禄十四年（1701）发生的赤穗义士事件。该剧的第五幕讲述了一个"误杀"的故事。早野勘平是盐冶判官的随从武士，阿轻是判官的妻子颜世夫人的贴身侍女，二人互相爱慕，后来成为恋人。盐冶判官惹出刀伤高师直的事件时，早野勘平正在和阿轻幽会，未能出现在现场。而后判官被高师直逼迫剖腹自杀，家中的武士全部被遣散，成为无主的浪人。早野勘平耻于自己的不忠，认为是由于自己的失职才引发了这场悲剧，因此愧而出逃，隐居在阿轻老家以狩猎维持生计，但他没有一天不想挽回名誉并迫切地想要恢复自己的武士身份。

一次外出狩猎时，勘平偶然地碰到了以前的同事千崎弥五郎，并向弥五郎提出想凑钱为盐冶判官复仇。阿轻及其父母也觉得有负于勘平，便商量着让阿轻卖身为勘平的复仇筹措资金。阿轻的父亲与一兵卫前往京都祇园，和"一文字屋"谈定了阿轻卖身之事。得了定金的与一兵卫，在回家的路上遇到了原盐冶家家臣斧九太夫之子斧定九郎。这个斧定九郎是个不忠不义之徒，因生活困苦在山崎街道做强盗为生。拿着阿轻卖身定金的与一兵卫不幸遭其夺财害命。与此同时，一只受伤的野猪

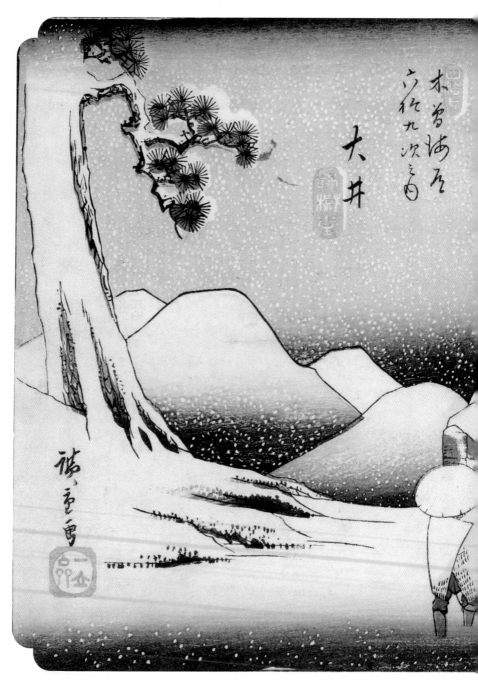

歌川广重 《木曽海道六十九次之内 大井》（伊势利版）

253

从定九郎身边窜过，追踪而至的勘平在黑暗中向野猪开了枪，不料中弹身亡的却是定九郎。发现中弹的不是野猪而是人的勘平，混乱之中摸到定九郎抢来的定金后仓皇而逃。

拿到钱财的勘平想用这些钱参与到主人的复仇计划之中，但之后发生的种种却令他怀疑自己开枪误杀的或许就是自己的岳父。他因无法承受良心的谴责而剖腹自杀。此时为盐冶判官复仇的行动还没有开始，勘平就壮志未酬身先死，实在令人唏嘘不已。

这个在雨中山崎街道发生的一连串的谋财害命和误杀的悲剧故事在江户时代颇为有名，广为传唱。国芳在这幅作品中描绘的正是撑着蛇目伞的斧定九郎在尾随与一兵卫。与前面几幅雨夜的作品一样，这幅也采用雨景来暗示即将到来的杀人事件。

歌舞伎中斧定九郎在追赶与一兵卫的时候曾有"オーイ、オーイ、オイ親父殿"（大意是"喂，喂，老人家"）的著名台词，而"オーイ"和"大井"发音相同，由此作者将这个画面和大井宿进行了关联。这足见歌川国芳对歌舞伎的熟稔，也能看出他的博学多才。标题框的周围环绕着与一兵卫的钱袋、灯笼、斗笠，斧定九郎的蛇目伞和早野勘平的枪，紧扣故事主题。风景框则设计成了金币的形状，暗示斧定九郎即将要抢劫钱财的行动。画面描绘了从大井宿场遥望木曾御岳山，远处驿站中不少马匹正在休憩整顿，一个旅人牵马准备上路，画面显得柔和而又宁静。

※　※　※

大井宿是美浓国境内最繁荣的一个驿站。这里与日本平安时代末期至

镰仓时代初期的著名歌人西行法师有着深厚的渊源，据记载，西行法师冢和名胜"西行砚池"都坐落于大井宿的西侧。画中大雪洋洋洒洒地飘落，人和马正踏着厚厚的积雪穿越山路向京都的方向行去。从坐在马上的客人和马夫裹紧斗笠以及马匹垂头奋力前行的画面，可以想象雪中行路之艰难。后方依次是笠置山、惠那山、御岳山。两侧巨大的松树为画面增添了些许层次感。

雪景是歌川广重最擅长的一个类型，这幅画无疑体现了他高超的艺术修养。但为什么广重在大井宿创作了一幅雪景呢？雪景在浮世绘中也如雨景一样有着传达哀思情绪的效果，在这幅画中，把作为西行法师临终之地的大井宿用雪景来呈现，就有了深邃的意味。同时，旅人向着西方行进，也预示着已登西方净土的西行法师。以景喻人，以画传情，才使广重的画作超脱于单纯的风景画，与欣赏者产生了人文情趣上的共鸣。

四十八 大久手

歌川国芳 《木曾街道六十九次之内 大久手 一家老婆》

黑夜里一个瘦骨嶙峋的白发老太婆高举着尖刀，旁边一名年轻貌美的女子正紧紧地拉住她的手，远处黑暗中千手观音像若隐若现，整个画面充满了诡异恐怖的氛围。这幅作品讲述的是日本东京都台东区花川户广为流传的浅茅原鬼婆（也叫"一家鬼婆"）的故事。

相传在用明天皇时代（？—587），武藏国花川户周边有一片被称为浅草浅茅原的荒野，这里杂草丛生，人迹罕至，却有一条连接陆奥国和下总国的唯一的小路。在这处荒原上矗立着一间茅草屋，里面住着一位老婆婆和一位貌美的姑娘。往返于两地的旅人们有时被这女子吸引前来借宿。每当客人睡下后，老太婆就会砍断天花板上绑着大石头的绳子，将住客压死，抢夺财物后将尸体扔到附近的池塘里。

这位年轻女子就是老太婆的女儿，她不赞同母亲的这种残忍做法，屡屡劝谏，但毫无效果。就这样一天天过去，老太婆以这种手法杀死的旅人达到了九百九十九人。某天，一个青年独自旅行到这里并前来借宿，老太婆故技重施，在当日夜晚毫不犹豫地用石头压碎了青年的头。但是当她仔细观察床上的遗骸时，发现那竟是自己的女儿。原来这个少女再也无法忍受母亲的恶行，于是乔装打扮，假装成过路借宿的人，想用自己的生命来阻止母亲继续行凶。

歌川广重 《木曾海道六十九次之内 大久手》（伊势利版）

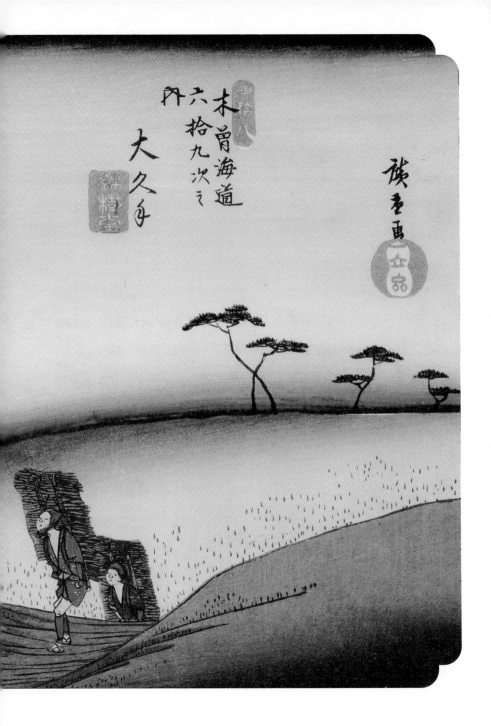

老太婆得知真相后悲痛欲绝，后悔不迭，但悲剧业已酿成，毫无回天之力。这时那个被砸死的青年竟又出现了。这是浅草寺观音菩萨的化身，菩萨被这个少女舍身救人的牺牲精神所感动，因此前来度化。只见观音菩萨化身为龙，抱着年轻女子的遗骸消失在池塘中，而这位狠毒的老太婆也幡然悔悟，她在忏悔自己所犯下的罪行后，也投身池中祭奠死者。这个池塘后世被称为"姥池"，现在在花川户公园中还存在"姥池"的遗址，石碑上叙述着曾经发生在这里的传说。

国芳的这幅作品描绘的是鬼婆正要斩断绳子行凶，而她的女儿拼死阻止的场面，此时背景中的千手观音也显灵了。形容枯槁的老妇和衣着华丽的少女形成鲜明的对比和强烈的视觉冲击，令画面显得更加诡谲可怖。背景中千手观音的意象令人自然而然地想到"很多手"（多くの手），这和"大久手"的发音相近。

标题框装饰着江户时代浅草地区有名的人形玩具"弹跳人偶"❶和游戏道具。风景框是简单的长方形，应该是象征着鬼婆用来杀人的大石。画框中描绘的是大久手通向下一个宿场细久手的道路风景，宽阔的大路上人来人往，络绎不绝，看起来热闹非凡，再不是人烟稀少的荒原景象。

※　※　※

大久手到下一站细久手将经过风光明媚的琵琶峠，这段旅途道路险

❶　在竹子制成的台子上放置用弹簧连接的纸制人偶，在旁边打拍子的时候，人偶就会做出蹦蹦跳跳的反应。

峻，岩石众多，形成了十分独特的山地风景。歌川广重的这幅画作描绘的就是背着柴薪正翻山赶路的农人夫妇。他们视线望去的方向飞岩峭壁，几株遒劲的松树从岩间长出，精巧的构图真实地再现了当地风貌。近景处的山路看似平坦，但通过高低错落的山崖、小丘的对比和路上两人的前后对照，依然能令人感受到这段山路的崎岖陡峭，这无疑也是构图带来的效果。如今在美浓高原还可以看到，画中这两块巨石历经百年依然静静地伫立在原地，人们则在岩边竖立了木牌来展示歌川广重这幅画作。

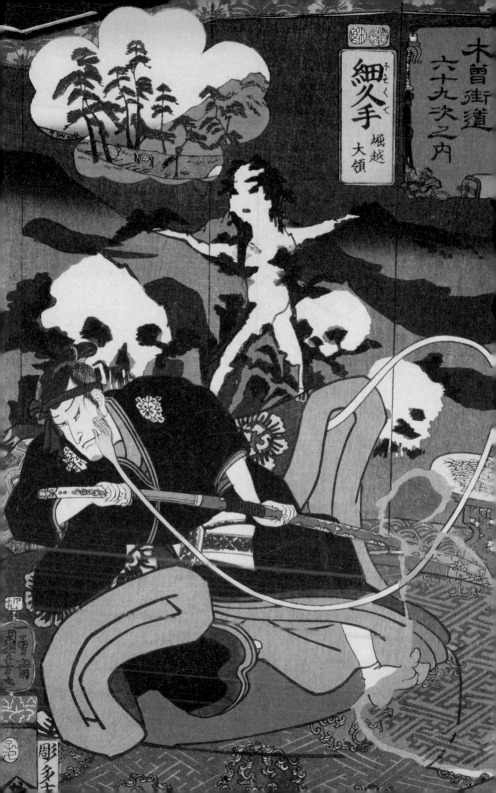

四十九 细久手

幽暗的内室中浮现出几个骷髅，他们围在一个带刀的武士周围，还有一个似明似暗的幽灵期期艾艾地跪伏在武士的脚边，像是在控诉自己的冤情。国芳这幅细久手宿作品是浮世绘中一个比较经典的幽灵题材，出自歌舞伎《东山樱庄子》，嘉永四年（1851）八月在江户中村座首演。这个故事取材于《佐仓义民传》，主角为江户前期真实存在的人物佐仓宗吾。

当时下总国佐仓一带的农民受苦于连年歉收和领主堀田正信的苛政。村长们反复向藩里请愿，希望能够降低税收，领主堀田正信却丝毫不理会。迫不得已，趁着四代将军德川家纲到宽永寺参拜时，公津村的村长佐仓宗吾拦住了将军，越级控诉领主堀田横征暴敛，要求减轻负担。虽然他的请求被将军知晓，却因此事触怒了领主堀田正信。宗吾夫妇因此被处以磔刑，他们的三个孩子则被斩首。这是一出惨绝人寰的悲剧，宗吾死后化作怨灵，诅咒领主和折磨过他们的人们。仇敌们有的发疯有的死去，领主家也接二连三地发生不幸。为民请愿而自我牺牲的佐仓宗吾至今仍是日本有口皆碑的英雄，文学史上也留下了很多歌颂宗吾的作品，如《东山樱庄子》《地藏堂通夜物语》《花雪佐仓曙》等，为游方僧所咏唱或上演于歌舞伎中。此外还有《宗吾郎实录》《佐仓义民传》等史料传世。

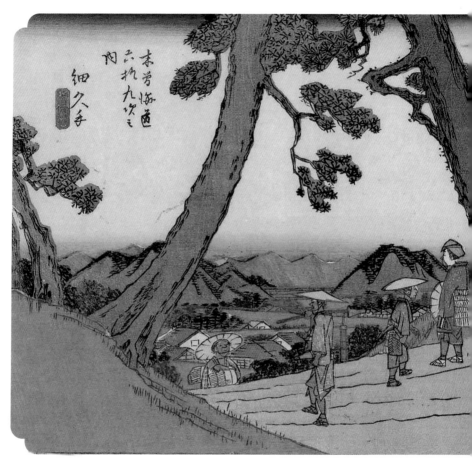

歌川广重 　《木曾海道六十九次之内　细久手》（伊势利版）

　　歌舞伎《东山樱庄子》中的堀越大领即为堀田正信。在国芳的这幅作品中，宗吾的怨灵出现在堀越大领面前，无辜受难的二个孩子变成骷髅，他们伙同在刑架上受刑的宗吾的妻子，一起来向领主复仇。从寝被中伸出一只细长的手，不断地敲击着堀越大领，而惊惧中的领主正要抽刀砍向复

仇的幽灵。国芳由细长的手和"细久手"联系起来，进而联想到佐仓宗吾复仇的故事。

标题框周围环绕着象征怨灵现身场面的手烛、刀、水桶、枕头、团扇等物品。风景框设计成樱花的形状，和《东山樱庄子》中堀越大领服装上的樱花纹相呼应，同时日语中"佐仓"的发音和"樱花"的发音相同，因此也暗喻佐仓事件。风景框内描绘了被松树环绕的琵琶峠，右下角依稀能看到细久手宿场的一角，从驿站中离开的旅人迎着晨光又继续赶路了。

<p style="text-align:center">※　※　※</p>

细久手宿四周环山，位于美浓高原上的一个谷地之中。这幅画作以观景台的视角，描绘了从高处眺望细久手驿站和远山的风景。画面中两棵参天古松形成的三角形构图起到了画框的作用，这里寓示着驿站入口。此时木曾道上的旅人正在往不同方向赶路，肩扛农具的农人夫妇则正从大路转向旁边的小路，也许是去收割本地盛产的楮树皮和青麻。这幅画中所呈现的对称手法和三角形构图，都可见广重独具匠心之处。

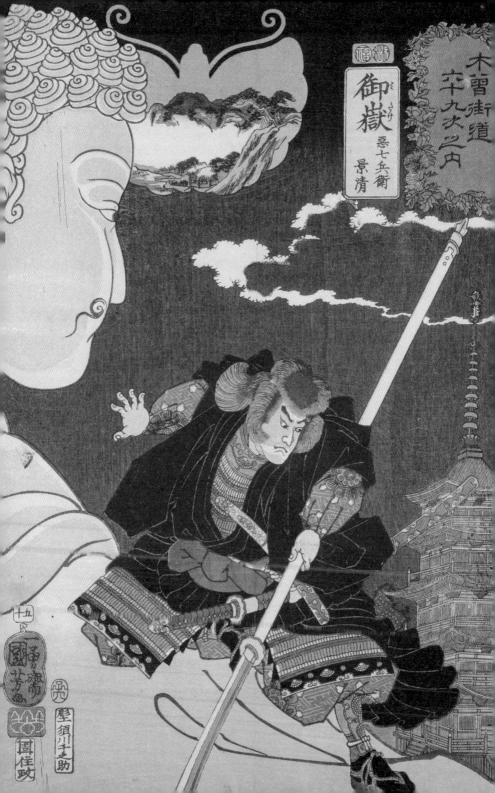

五十 御岳

歌川国芳 《木曾街道六十九次之内 御岳 恶七兵卫景清》

在第十八画《坂本》中我们介绍过平景清的生平，那幅画中我们看到的是身着便装，正要去和情人相会的平景清的形象。而在这幅《御岳》中，平景清身着武士盔甲，手拿长刀站在大佛肩头，看起来身手敏捷，是一个英武刚毅的武者形象。两幅画可以对比欣赏，能更充分地了解平景清跌宕起伏而又戏剧化的一生。

这幅画的画题名为"恶七兵卫景清"。当年平景清凭借着一身武艺在平氏一族中崭露头角，获得了在兵卫府任职的机会，此时大家也称他为"恶七兵卫"。这里的"恶"是指他勇猛无比而不是邪恶的意思。从《坂本》中我们了解到平氏灭亡以后，平景清下落不明。在很多歌舞伎、人形净琉璃剧目中，他并没有在坛浦之战中身亡，而是藏匿于热田大宫司的女儿小野姬的家中，伺机夺取仇敌源赖朝的性命，为平氏一族报仇雪恨。

话说回承治四年（1180）十二月二十八日，前太政大臣平清盛之子平重衡，率数千骑渡过木津川，突破奈良坂，侵入南都奈良，并将兴福寺、东大寺大小佛殿付之一炬，僧众被烧死者众多。大火之中，建于奈良时代的东大寺大佛殿化为灰烬，佛像尽毁。这就是日本历史上著名的"南都烧讨"。后来经过多年征战，平氏覆灭后，局势趋于平稳，被烧毁的东大寺在源赖朝的主导下也进行了重建。1184年，东大寺大佛铸造完成并举行大佛开

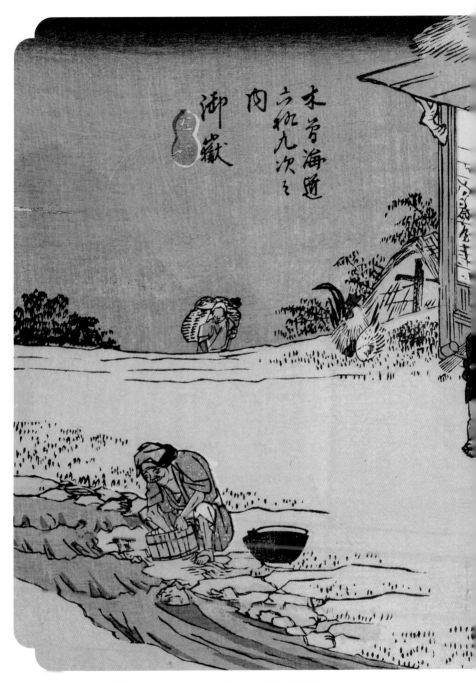

歌川广重　《木曾海道六十九次之内　御岳》（伊势利版）

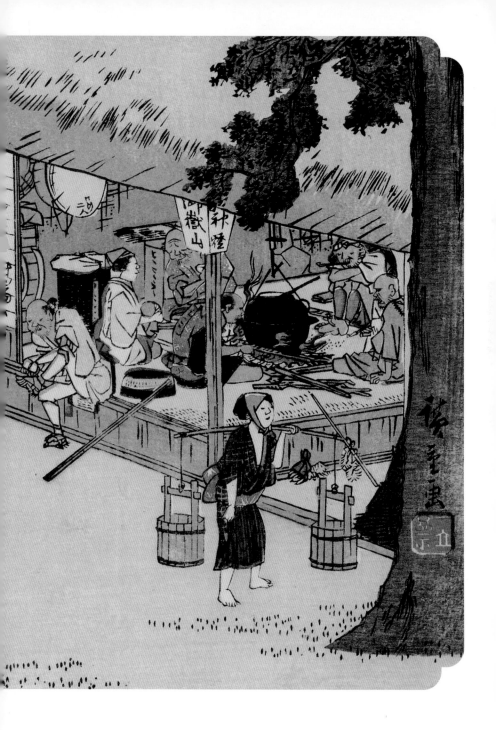

眼供养。平景清乔装打扮潜入了东大寺大佛殿，意图先杀死源赖朝的智囊——源重忠，但不料被重忠识破，于是就发生了画中的一幕。为了躲避追兵，平景清跳到大佛的肩上，目光灼灼地盯着下方，而左侧刚刚落成的大佛则慈悲地观望着这人间的恩怨情仇。平景清的身后是兴福寺五重塔。

之后复仇失败的平景清逃到了与自己有两个孩子的情人阿古屋处，阿古屋由于嫉妒小野姬，便叫自己的哥哥伊庭十藏告发了景清，但却被景清逃脱。为了抓到平景清，源赖朝将大宫司和小野姬逮捕作人质。平景清为救他们自动投案。在狱中，阿古屋怀着负疚的心情，带着孩子们探监，平景清不能容忍她对自己的背叛，阿古屋便在他面前先杀死两个孩子，然后举刀自尽。最后源赖朝下令将平景清斩首，这时奇迹出现了，观音用自己的头代替了景清，被佛力感召的源赖朝赦免了他。此时的景清满怀愤懑、内疚、仇恨和感激之情，心力交瘁，最终挖去双目，出家为僧，为平氏祈求冥福。

奈良大佛身量高大以至于平景清可以站在大佛肩头，国芳取日语"身丈"（身高）和"御岳"的谐音，将二者联系起来。标题框的周围装饰着蓟花图案，和第十八画《坂本》中平景清的和服图案相呼应。风景框是一个翩翩飞舞的蝴蝶纹样，象征着平氏的扬羽蝶家纹。画面中远处群山连绵，天空被晚霞染成粉色，笼罩在一片祥和温柔的暮色之中。近处山脚下有一个茅草屋，这是从细久手宿经山路前往御岳宿途中的一个简易小旅馆，供旅途劳顿的人们歇脚休憩。

据《木曾路名胜图会》记载，御岳是以天台宗大寺山愿兴寺为中心发展起来的驿站，供奉着药师如来。除此之外，这里据说还埋葬着日本中古三十六歌仙之一的和泉式部，和泉式部墓也是此地的风景名胜。歌川广重却在这幅画中描绘了黄昏时分沿河一家偏僻的木赁宿。从店门口行灯上隐约看到的"御岳山""御神灯"字样，可以设想这是一处为参拜者提供的简易住宿设施。

木赁宿内各个阶层、各种背景的人其乐融融地围在地炉（囲炉裏）❶旁边休憩，他们中有六部僧，有商人，有巡礼中的妇女，有正在脱草鞋的旅人。旅馆外还有在河边淘米的老婆婆，挑水走过的农家妇女，腰间别着舀子（柄杓）像是在进行伊势参拜的孩子等，大家都在夜幕降临之时在这个简易的木质旅馆中落脚。广重通过细致入微的观察和描绘，令观者身临其境，仿佛能够听到旅人们的谈笑声，传递出浓浓的烟火气。由于这个原因，广重也被称为是"最贴近大众、接地气的画师"，广受好评。

❶　日本古时室内的方形暖炉，兼具烧火、做饭和取暖等功能。

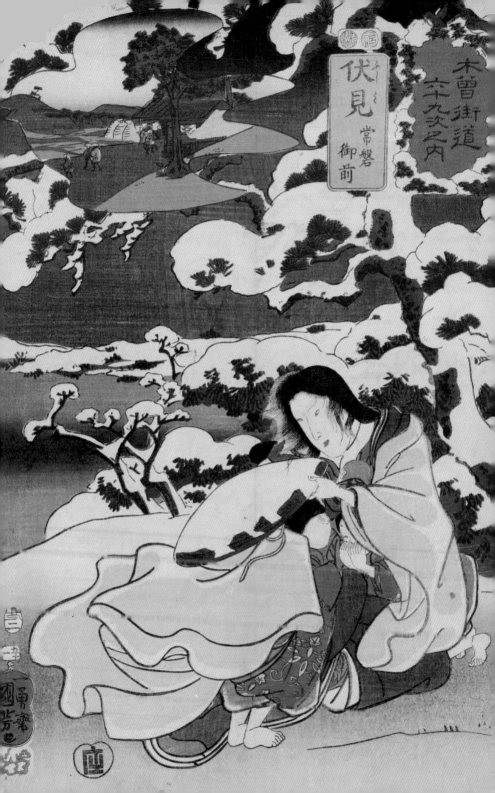

木曽街道六十九次之内

伏見 常磐御前

　　风雪中一位美丽的女子正跪伏在地上为几个稚子取暖，这幅画的主角就是日本历史上有名的美人——常磐御前，在第十五画《板鼻》中我们进行过介绍。常磐御前是日本第七十六代天皇近卫天皇之妻藤原呈子的女官，在诸女中姿色最为出众，因此和当时担任左马头的源义朝发生了恋情，后成为源义朝的侧室，并生下了三个儿子：源全成、源义圆、源义经。1159年，源义朝挟持天皇，策划谋反。平清盛得知消息后立刻集结军队，同时联络天皇近臣在皇宫放火，让天皇得以逃走。源义朝最终因为寡不敌众而全军覆没，于逃亡关东的途中在尾张被家臣暗杀，首级被挂在京都六条河原的监狱门前示众。这就是日本史上有名的"平治之乱"。

　　源义朝死后，来不及悲伤的常磐御前为了保留血脉，带着三个年幼的孩子在漫天飞雪中一路逃亡，隐匿乡下。平清盛为了追缉他们，派人将常磐御前的母亲抓了起来，常磐为救母毅然回到京都，请求以己之命换回母亲和三个幼子的性命。平清盛觊觎常磐的美貌，无奈之下，常磐答应做平清盛的妾室以保母子平安。因此常磐御前在日本历史中代表的是一个坚忍无私、自我牺牲的母亲形象，尤其是常磐携子雪中逃亡的故事，被改编成了幸若舞和歌舞伎广为传唱，比较有名的有《伏见常磐》《常磐问答》《山中常磐》等作品。

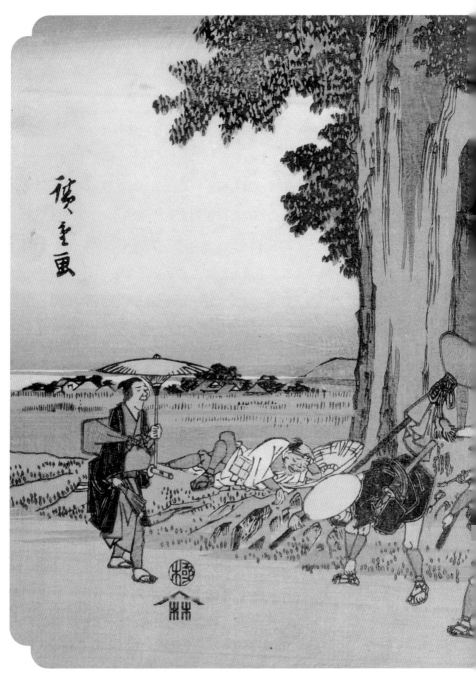

歌川广重　《木曾海道六十九次之内　伏见》（伊势利版）

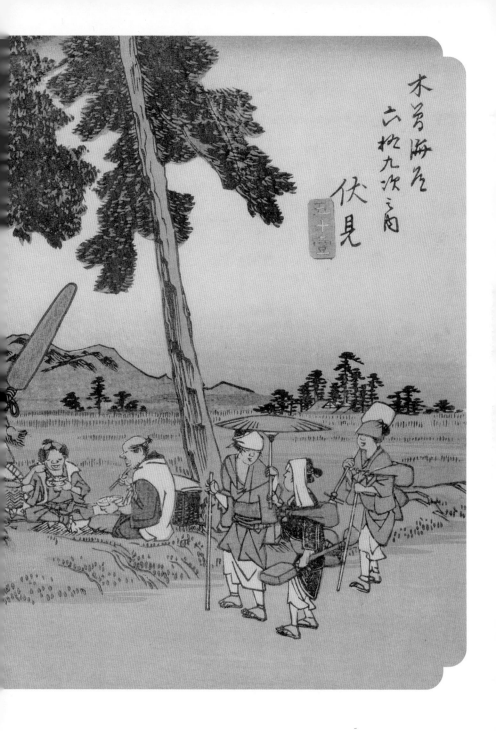

木曽海道
六拾九次之内
伏見
五十二

水野年方　　《雪月花之内　常磐御前雪中之图》

　　国芳这幅画正是取材于《伏见常磐》，描绘了茫茫雪夜，常磐御前和三个孩子在京都伏见木幡山逃亡的场景。冬夜里木幡山中静谧无声，人迹罕至，厚厚的积雪将松枝都压弯了，冰天雪地中常磐御前和孩子们却都赤着脚，为了给孩子遮蔽风雪和取暖，常磐御前将自己的衣服裹在孩子身上，并为他们戴上斗笠，隐约还能看到常磐怀中刚刚一岁的牛若丸（源义经）。虽然这幅画没有采用绚丽的色彩和复杂的描绘手法，但依然能令人感到母爱的伟大力量。

　　标题框周围环绕着被大雪覆盖的松树。风景框是一只黄莺的形状。平木浮世绘美术馆的资料显示，1828年在江户市村座初演的歌舞伎《恩爱

睅关守》中，逃亡时在雪夜徘徊的常磐御前曾有这样的唱词："远离巢穴的黄莺也迷失在这茫茫暴风雪中。"国芳的灵感也许就是来源于此。画框中描绘了伏见宿场周边的风景，从驿站离开的人们看起来得到了充足的休息，正步履轻快地踏上旅途。

常磐御前雪夜逃亡的场景也是浮世绘中经常描绘的主题。水野年方的经典三联浮世绘《雪月花》系列中就有一幅以此为题的画作。

※　※　※

木曾道进入伏见宿后，道路开始变得平缓。画面中擎天立地的大树被称为"伏见大杉"，这棵杉树距离木曾道实际上还有一段距离，伏见宿就位于画面右侧远处。位于视线中央的大杉树，给画面增添了不少平衡感和安定感。而杉树下休息的旅人们，由于跨过了木曾路上最险要的山岳，也都放松了紧张的情绪，安然地享受这片刻的平静。

广重在这幅画中用细腻的笔触描绘了木曾路上的众生相。画中右侧的三位盲女，是以上一站御岳宿的愿兴寺为据点活动的江湖艺人。左侧撑着阳伞的是位乡村医生。在大树正前方举伞的两个武士应属于附近经过的某个大名队伍。在大树下有午睡的修行者和正在吃午饭的巡礼夫妇。此时日光正盛，这生动嘈杂的一瞬在广重笔下定格成了永恒。

木曽街道
六十九次之内

太田
藪医了竹
天川屋義平

薮医了竹的故事同样出自经典复仇剧目《假名手本忠臣藏》。日语中"薮医"就是庸医的意思。在赤穗四十七义士为家主复仇的过程中，还有一些同情义士们遭遇的平民百姓，为义士们的复仇大业添砖加瓦，提供帮助，成为复仇能够成功的不可或缺的因素。这幅画中的主人公天川屋义平就是一位毫无保留地支援复仇大计的义商。

泉州堺的商人天川屋主人义平暗中替义士们置办兵器、盔甲等复仇所用武器，并准备运往镰仓。为了不走漏风声，义平以种种借口打发走了店里的伙计、下人，连妻子阿园也被送回了娘家，只留下了四岁的儿子和呆头呆脑的下人伊吾。阿园的父亲太田了竹是个庸医，曾经在盐冶家家臣斧九太夫手下做事，性格刁钻且心术不正。了竹见女儿阿园称病回家疗养，就想让女儿再嫁，还可以赚一笔彩礼。于是了竹来到天川屋，逼迫义平写下了休书。

另一方面，义士们为了试探义平的忠诚，装扮成公家捕快来到天川屋，谎称义平所做之事已经败露，要义平悉数招来。然而，义平态度机智、坚决，在威逼利诱下未透漏半点内情。义士们对他的表现大加赞赏。

义平的妻子阿园想到写了休书的丈夫和要将自己连夜嫁出的父亲，顿觉走投无路，打算了结自家性命。不料，黑暗中蹿出两个大汉，他们剪下阿园的发髻，抢走发簪

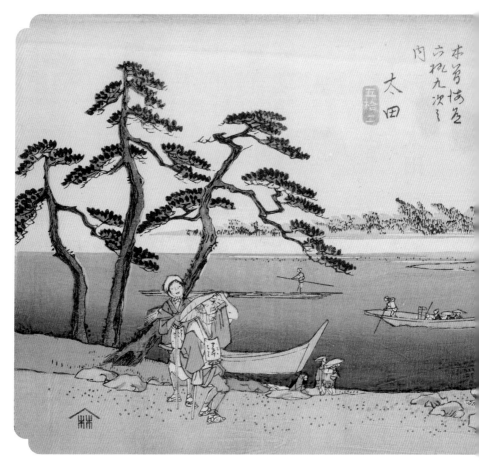

歌川广重　《木曾海道六十九次之内　太田》（伊势利版）

和休书，原来正是复仇的义士们为了帮助义平，通过这个计策拖延了竹将女儿再嫁的时间，待复仇结束之后义平和阿园还能够再续前缘。并且，复仇时志士们的暗号为"天"和"川"，也是为了报答义平的恩情。

　　国芳的这幅作品描绘的正是了竹逼迫义平写休书时发生的事情。画中

的义平面对贪财的了竹虽然难掩心中的愤懑和怒火，但为了完成自己的使命，他还是决定牺牲自己的幸福。在《假名手本忠臣藏》中有"天川屋义平是堂堂七尺男儿"的经典台词。

国芳由太田宿场联想到了太田了竹的故事。标题框的周围环绕着人偶、风车、倒彩、达摩等孩子的玩具。由于阿园的离开，义平的幼子因为思念母亲而哭泣不止，这些玩具则是下人伊吾为了哄孩子开心而使用的道具。风景框的形状代表了义平的休书，画框中描绘了通向太田宿场的山路，远处的山峰即为鸠吹山。

※　※　※

木曾街道在太田宿再次与木曾川交汇，此地为飞驒川和木曾川合流之处，水面宽广，只能以船渡的形式过河。左侧两名旅人是巡礼者的装束，右侧二人和河岸上的三人都在等待渡船。右后方的山脉是鸠吹山。广重在创作这个系列的后半段时曾经亲自游历木曾路，这幅画采用了写实的素描手法，真实地再现了太田河渡之景。如今这里还保留着和画中近乎相同的风光，令人嗟叹。

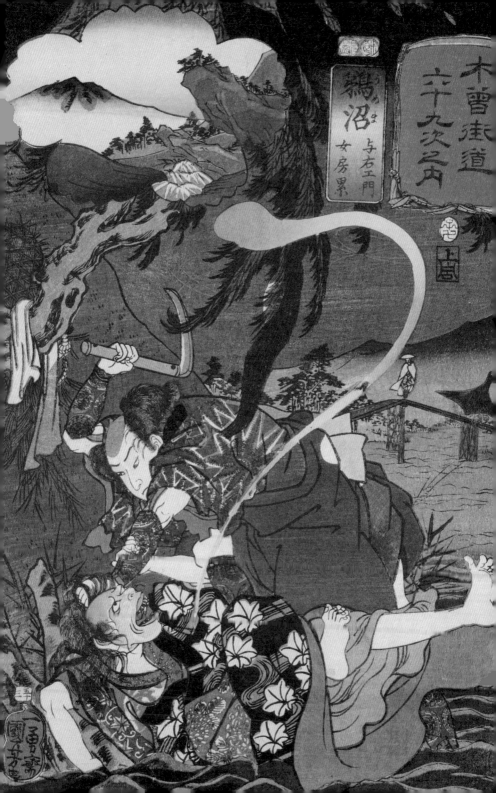

五十三 鹈沼

夜色正浓，天空中笼罩着厚厚的云层，连月光也无法穿透，急流的川边一名男子正拿着镰刀砍向下方丑陋的女子，女子体内似有怨灵腾出，画面看起来诡异而又恐怖。这幅作品描绘的是江户时代日本家喻户晓的怨灵累的怪谈故事。

四世鹤屋南北于文化四年（1807）将这个故事写成读本《法悬松成田利剑》，后改编成歌舞伎《色彩间苅豆》，并于文政六年（1823）六月在森田座初演。从画题中我们可以看出，故事主角的名字分别是与右卫门和女房累，这里的"累"是名字，"女房"就是妻子、侍妾的意思。

奥女中❶累和在同一主家奉公的与右卫门在盂兰盆节相识，之后互相倾心交合甚欢。但根据当时幕府的规定，侍奉同一家主的男女恋爱是不被允许的，于是二人约定为爱殉情。在一个夏日雨后的夜晚，还未到二人约定赴死的日期，与右卫门留下一封信不辞而别，情急之中，累独自一人来到木下川堤去寻与右卫门，好不容易等到与右卫门出现，他却找托词说无法遵守赴死的约定了。累对与右卫门的背叛大失所望，抱定了殉情决心的累告诉与右卫门自己已经怀有身孕，经过一番争辩，与右卫门决定兑现承诺。就在二人准备投河的时候，一个

❶ 幕府的侍女。

溪斋英泉　《木曾街道　鹈沼驿　从犬山远望》（保永堂版）

眼窝中插着镰刀的骷髅乘着卒塔婆❶从木下川漂浮而来。与右卫门把木牌从骷髅头上取下来一看，上面写着"俗名助"的字样，谁知与右卫门神色大变，惊吓中急忙将木牌劈成两半，与此同时，累却突然觉得脚痛摔倒在地上，震惊的与右卫门把镰刀拔出来砍向骷髅，累却捂着脸扑倒在堤边的草丛里。

与右卫门望向累时，发现她的容貌骤然变得丑陋可怖，然而累却丝毫没有意识到这一切，依旧拖着跛了的脚向与右卫门倾诉自己的爱慕之情，容颜变得愈加扭曲骇人。与右卫门无法忍受变丑的累，于是掏出怀中的镜子让累看清自己现在的面目。同时他将和累的母亲私通并杀害了累的父亲助的事情和盘托出。得知真相的累悲恸不已，失声痛哭，这时助的鬼魂之姿和累重叠在一起，原来累的容貌变化竟是因果报应。累一面悲叹着自己竟迷恋上杀父仇人，变得神智无知，癫狂错乱，一面浑身是血地追赶着想要逃走的与右卫门。她的怨灵一次次地将与右卫门拉回，最后累被与右卫门杀死在木下川堤边的大柳树下。这正是国芳这幅鹈沼宿作品中所描绘的画面。

后来下总国饭沼弘经寺的祐天上人得知此事后，深深同情累的遭遇，于是为累超度，使累的怨灵得以成佛。画面远处土桥上的僧人代表的就是祐天上人。怨灵累的故事后来被改编成很多个版本，其中明治时期著名的落语❷家三游亭圆朝改编的《真景累之渊》十分经典，故事中少了累的家族悲惨命运的轮回，增加了女性的嫉妒和执念，值得一读。

❶ 立在墓碑前的塔形木牌。

❷ 日本的传统曲艺形式之一，类似于中国传统单口相声。

国芳由"鹈沼"联想到"饭沼"的祐天上人，进而刻画了累的怨灵故事。这幅作品标题框环绕着镰刀、柳枝和川边的青草，预示着累被杀害的场景。风景框是秋天生长在河岸的抚子（瞿麦）花的形状。画面是鹈沼宿附近的"岩窟观音"景观。穿过鹈沼宿之后向右眺望便是犬山城，向东越过天王坂、长坂等坡道，就会看到木曾川岸边有一处绝壁，巨大的岩石形成了一个天然岩窟，在岩窟的内部安放着一座观音菩萨石像，如今这座观音像还矗立在那里。

※ ※ ※

"朝辞白帝彩云间，千里江陵一日还"，这句李白的《早发白帝城》中的诗句，与这幅画有什么关系呢？

犬山城是尾张藩家臣成濑家的领地，坐落在木曾川左岸的丘陵地带，日本江户时代的学者由此将犬山城类比成坐落于长江沿岸的白帝城，也称其为"白帝城"。城中三层结构的塔楼是天守阁，跨越护城河上的桥梁，通过大手门方可进入城郭。从犬山城眺望木曾川对岸，黄色群山、水田和草原之间星星点点的建筑群就是鹈沼宿。河对岸的小路是从驿站南侧蜿蜒而来的犬山路，想要往来两地只能通过这里的渡口乘船而行。由于白帝城的渊源，据说溪斋英泉在这幅画中对犬山城和水面泛舟的描绘采用了汉风的画法，因此显得别具一格。画面背景处的天色采用淡红色晕染，使画面看起来更加柔和沉静。

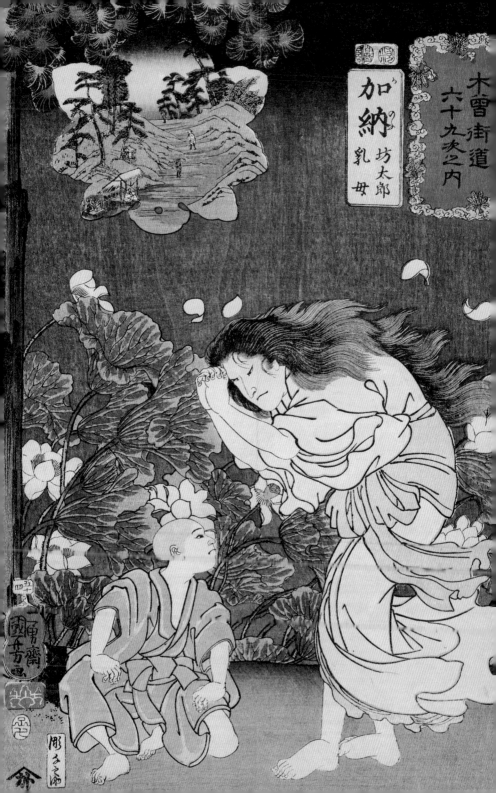

加納 坊太郎 乳母

五十四 加纳

歌川国芳 《木曾街道六十九次之内 加纳 坊太郎 乳母》

　　《加纳》这部作品是整个国芳《木曾街道六十九次》系列中少有的清新自然、充满温情的画。画面中的女子正双手合十虔心祷告，左下角和尚打扮的稚童目光灼灼地望向她。背景中成片的荷叶随风起舞，花瓣纷飞。整幅画采用了大片的白色、浅蓝和淡绿等低饱和度颜色，呈现出柔和的线条和光泽。这幅画的故事正如画面所示，温暖而又充满悲情，讲述的是日本著名剑客田宫坊太郎为父复仇的故事，田宫坊太郎也是日本"孝"道的代名词。

　　纪州浪人田宫源八郎剑术十分出色，因此得到了丸龟藩士土屋甚五左卫门的赏识而被破格提拔，然而这却引起了剑术教习森口源太左卫门的嫉恨，暗中将他杀害了。当时源八郎的妻子已经怀有身孕，源八郎去世后不久孩子就出生了，取名为坊太郎。在丈夫亡故的巨大悲痛之中，源八郎的妻子也结束了自己的生命。成为孤儿的坊太郎在乳母阿辻的陪伴下被寄养在志度寺中。坊太郎七岁的时候偶然间得知了父亲被害和母亲身亡的真相，因此决心复仇。为了麻痹仇敌森口源太左卫门，坊太郎在叔父的命令下假装因病失声，无法开口说话，就连乳母阿辻也不知道真相。善良的阿辻为了救治坊太郎的病向金毗罗大权现发了大愿，表示自己将用冷水净身绝食，直到坊太郎能够开口说话为止，并要在愿望实现之日自杀献身。这个"志度寺请愿"的桥段在人形净琉璃、歌

歌川广重　《东海道五十三次　沼津　黄昏图》

舞伎狂言中大受欢迎，广为流传。国芳这幅作品描绘的正是乳母阿辻献身请愿的场景。这在不少浮世绘作品中都进行过刻画。

复仇心切的坊太郎被带到江户并成为著名剑道师柳生飞驒守的弟子，学习新阴流剑术。怀揣着报仇雪恨的意志，坊太郎苦练剑法。十年后，年仅十八岁的坊太郎已经成为剑术名家，他旋即回到丸龟，在藩士土屋甚五左卫门的见证下，成功地讨伐了森口源太左卫门，完成了为父亲复仇的心愿。之后坊太郎在江户上野宽永寺出家，并在寺院的一角结庵，然后就追随亡故的父母，结束了自己年轻的生命。被称为"剑之孝子"的坊太郎一生都被"孝"字牵绊，他短短的一生就像是为复仇而活，大仇得报后，他仿佛燃尽了生命的热情，也失去了活下去的意义，最终只留下世人的叹息。

坊太郎复仇成功，愿望达成，在日语中被称为"叶う"（意为如愿以偿，夙愿达成），和"加纳"宿读音相似，国芳取其谐音将二者联系在一起。标题框的周围环绕着象征金毗罗大权现的天狗羽扇和祥云图案。风景框也采用了天狗羽扇的形状，描绘的是加纳宿附近的风景。崎岖的坡道上几个旅人正费力地前行，画面整体的色调为浅绿色，和主画面保持一致，使整幅画看起来和谐统一。

江户时代金毗罗大权现作为海上交通的守护神被广泛崇拜，各地参拜者甚众。歌川广重在保永堂版的《东海道五十三次 沼津 黄昏图》中也有描绘，天狗是金毗罗大权现的守护神，画面中身穿白衣、背负天狗面具的金毗罗道者在全国巡回。夜空中皎洁的满月，远处民房的白壁和近处行者白色的装束相互呼应，令月夜显得更加宁静寂寥，是《东海道五十三次》中的佳作。

　　加纳宿是美浓国境内规模最大的驿站，也是一个城下町 ❶。歌川广重在这幅画中描绘了出巡的大名队伍，远处的城郭就是加纳城。此时百姓们都恭敬地俯首下跪，等待大名队伍走过。画面右侧是加纳宿的茶屋，供旅途劳顿的人们歇脚喝茶。在这个系列中，广重和英泉以不同形式暗示了驿站作为城下町的地位。除了这幅画中的加纳宿之外，高崎、安中、岩村田等宿场也是城下町，其中高崎城是由高耸的城基来显示，安中是大名行列的景象，岩村田则是通过座头的争斗隐喻川中岛合战来体现的。

❶　日本中世时代以领主居所为中心，逐渐在周边形成的以直属的武士团和工商业为主的聚落、町场（市集）。近世普遍称之为"城下"。

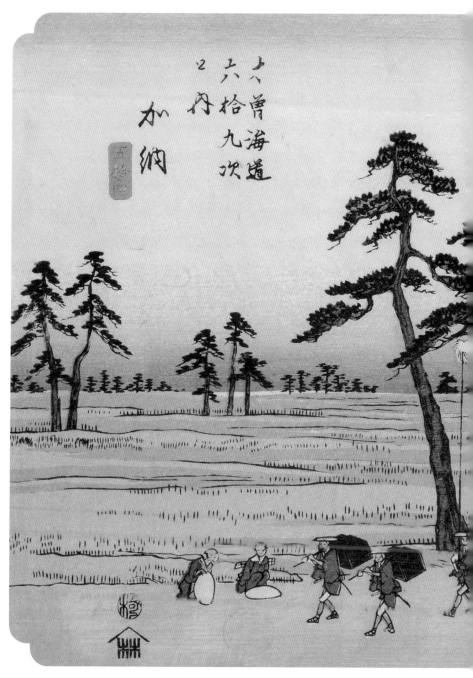

歌川广重　《木曾海道六十九次之内　加纳》（伊势利版）

一队盲人正拄着手杖，搭肩相互协助着渡河，岸边洗衣的女子和光着身子在河中捕鱼游玩的孩子对这种现象仿佛已经司空见惯，并未感到丝毫惊讶。国芳用夸张诙谐的手法详细地描绘了盲人们的形象，他们或谨慎或欢快，整个画面看起来轻松又充满活力。这些渡河的盲人在日本古时被称为"座头"，是指弹奏琵琶、筝、三味线，或以说唱、按摩、针灸为业的落发盲人。

在日本平安时代，仁明天皇的皇子仁康亲王患眼疾失明，于是隐居起来，召集了许多盲人一起研习琵琶、管弦和诗歌，久而久之形成一个保护盲人群体的组织，被称为"当道座"。仁康亲王死后，这些盲人大多进宫任官。他们当中最高的官位称为检校，以下还有别当、勾当和座头，座头是当道座中最末一级。

国芳这幅作品描绘的就是座头渡河的场景，因此和"河渡"宿场联系起来。画作中通过墨水的浓淡，表现了日光照耀下河面以及河岸的光影变化，使得画面看起来流畅自然。标题框装饰着座头旅行所用的斗笠、草鞋、短刀等工具。风景框是星星的形状，描绘的是河渡宿场附近的伊吹山日落，一名头戴斗笠的旅人和他的同伴正朝着伊吹山的方向行进。主画面中的河流代表的是河渡宿场附近的长良川。

溪斋英泉　《岐阻路驿　河渡　长柄川鹈饲船》（保永堂版）

※　※　※

　　河渡宿位于长良川畔，这里水流清澈，是日本非常有名的"鹈饲"观览地。"鹈饲"是日本从战国时代延续至今的一种传统捕鱼方式，主要以观赏为目的。溪斋英泉就以此为题，描绘了具有河渡宿当地特色的风物。

　　画中的鹈匠（渔夫）两人一组，在黄昏时分泛舟于长良川上，他们在船头点燃火把，手中牵引绑着鹈鹕脖子的线，在火光的照映下，正在捕鱼的鹈鹕在水中呈现出灵动的剪影。英泉在这里通过远近法和深浅浓淡的墨色变化，来表现水中的渔船、远山和树木，增强了画面的纵深感。在夜光和火把的微光中，湖面的光影变化显得极其梦幻。因此这部作品广受好评。"俳圣"松尾芭蕉还留下了"おもうしろうてやがてかなしき鵜舟かな"的名句，意为"始为清雅终感伤，鹈舟漂河上"。结合俳句再来观赏这幅画，则更显诗意。

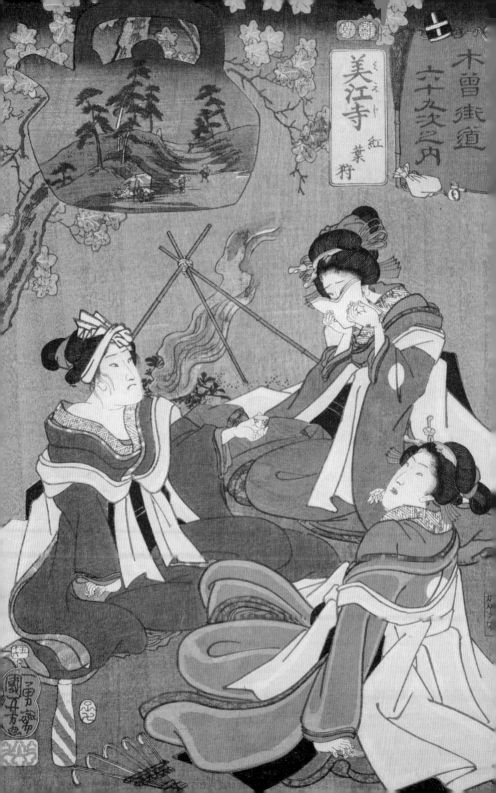

一提到"红叶狩"，很多人就会联想到《百鬼夜行》中的女鬼红叶，但国芳这幅《美江寺》，画中三名女子围坐在枫树下的篝火旁，篝火上热着一壶酒，深秋的枫叶似火。几名女子像是呈现出酒后百态，其中一人掩面哭泣，一人面有怒色，还有一人正在哈哈大笑，这个场景与女鬼并没有什么关联，而是取材于歌舞伎《源平布引滝》第四幕"红叶山"中"三人仕丁"的典故。

《源平布引滝》是一部源于源平之争的歌舞伎剧目。故事背景是日本平安时代末期平治之乱之后，反叛军大将源义朝战死，平家势力达到鼎盛，平清盛家族的坐大，慢慢引起以后白河法皇为首的院政势力的不满。平清盛突患重病，辞官归隐，但仍把控着朝政。后白河法皇前往鹿谷山庄御幸之际，藤原成亲、藤原师光（西光法师）、俊宽僧都聚集密谋打倒平氏。据《平家物语》记载，成亲将直立的酒瓶子推倒，法皇询问其意，成亲回答："我要打倒瓶子（平氏）！"俊宽接着问倒了的瓶子该怎么办，西光法师取过酒瓶，重重地将瓶颈砸断："那就要取下瓶子的头了。"这就是企图推翻平家的"鹿谷阴谋事件"。鹿谷密谋之时多田藏人行纲也在场并被成亲拉拢，但行纲竟至平清盛的西八条邸告密，结果藤原师光被处死，藤原成亲、俊宽僧都被流放。

"鹿谷阴谋事件"失败后，后白河法皇开始公开打

歌川广重　《木曾海道六十九次之内　美江寺》（伊势利版）

击平清盛。平清盛一怒之下，将所有反平氏的亲贵罢官，并将后白河法皇幽禁于鸟羽殿。此后平清盛独揽大权。治承四年（1180）二月，他逼迫高仓天皇退位，拥立自己的外孙即位，是为安德天皇。

高仓天皇幼年时十分柔和宽厚，善待他人。由于他甚爱红叶，于是在宫中北门外遍植栌枫等红叶树，称为"红叶山"，并日日前来观赏。某日夜里突起狂风，红叶被吹落满地，仆役在清晨打扫时将散落的红叶扫到一起，由于天气寒冷就把这些落叶用来引火温酒。多田藏人行纲巡视时知晓此事大惊，不知要遭受怎样的惩罚，恰逢高仓天皇前来赏枫，只得照实禀奏，谁知高仓天皇不怒反笑，觉得颇有"林间暖酒烧红叶"的诗趣。这件雅事被记载在《平家物语》当中，也成了《源平布引泷》第四幕中"红叶山"的灵感来源。

在剧中后白河法皇被幽禁鸟羽殿时，一日仕丁（仆役）又五郎、平作、藤作将飘落的红叶收集在一起，并燃烧红叶温酒，酒醉后三人或大哭，或大笑，或哭泣，这一幕被称为"三人仕丁"，在歌舞伎中以诙谐生动的形式表现出来，大受欢迎。国芳将这个典故中的仕丁改为三个美人，以和美江寺宿场联系起来。画面中三人醉酒后的表情刻画得惟妙惟肖。标题框周围环绕着仆役的帽子，清扫落叶所用的竹扫帚、竹耙，还有烟管等物，紧扣主题。风景框是烧酒用的铫子，画面描绘的风景与上一幅河渡宿场的风景相似，像是古代东山道上条里迹沿途的风物。

※　※　※

美江寺宿附近分布着广袤的河流、水田和湿地。广重在这幅画中描绘

的是从犀川河边眺望美江寺宿的风景。此时正值盛春时节，河边的山茶花盛放，竹林繁茂。夕阳西下，倦鸟归林。正在赶路的僧侣向当地人问路，而路人也在热情地回应，手指向美江寺宿的方向。遍布湿地、水道的美江寺宿治水问题突出，画中的竹林、河边的防水木桩都是为了防止河流泛滥，保护附近村庄和驿站的房屋不受侵扰而设置的，可见作者观察之细腻。歌川广重最善于抓住随处可见的平凡风景并将之定格为隽永，这也正是广重画作最为人称道的地方。

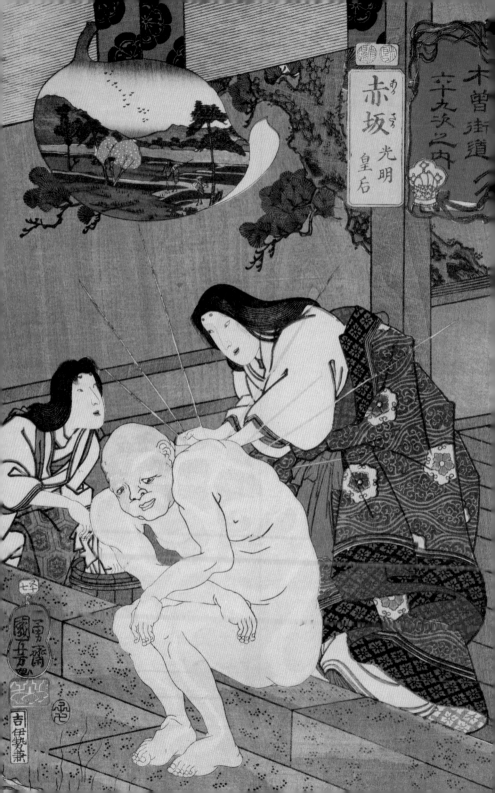

木曽街道六十九次之内

赤坂 光明皇后

五十七 赤坂

歌川国芳 《木曾街道六十九次之内 赤坂 光明皇后》

在日本历史上有一位贤后，她就是奈良时代圣武天皇的光明皇后。光明皇后（701—760），又名安宿媛、光明子、藤三娘，父亲是藤原不比等，母亲为县犬养三千代，她还是日本第一位臣庶出身的皇后。因圣武天皇在位期间多病，光明皇后尽心尽力辅助他处理朝政，政绩卓越。而且光明皇后天性仁慈善良，爱民如子，因此也深受爱戴。

光明皇后笃信佛教，贤惠过人，以大爱母仪天下，主持了东大寺大佛的修建工程，参与了兴福寺、法华寺、新药师寺等众多寺院的创建和整备。她还请求天皇建造大悲院行善布施，帮助苦难的人；后在自己的宫殿一角请建施药院，为贫病孤老提供医药，同时她发愿要在施药院为一千人洗清身上的污垢。两年间光明皇后亲自为九百九十九个行动不便的人沐浴，传说第一千位来到施药院的人竟是一位麻风病患者，他全身溃烂恶臭，连头发和胡子也几乎掉光了。光明皇后并没有嫌弃他，相反她怀着真诚的心与良善的德行，开始为他洗澡。只听这个病人喃喃说道："我承受这非人的病痛已经多年了，久医无效，曾有一位名僧指示说，若有一位高贵而且心地善良的人愿意为我吸除身上的脓血，那我就可以脱离病苦。"光明皇后同情他的遭遇，于是真的趴下来为病人吸出身上的脓血！只见病人的身体逐渐散发出一片光明，

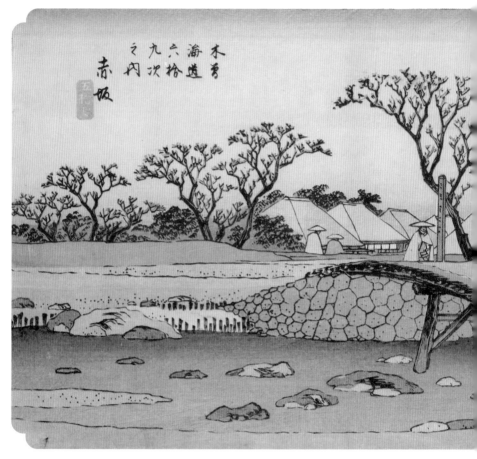

歌川广重 《木曾街道六十九次 赤坂》（伊势利版）

现出观世音菩萨庄严的法相。菩萨赞叹光明皇后："你身心合一，清净光明，乃真佛子！"然后就消失不见了。

国芳这幅作品描绘的正是这个故事，画中的光明皇后正虔诚地践行自己的誓言，而前方羸弱的病人后背散发出佛光，表明了他菩萨的身份。光

明皇后和侍女均是垂发华服，还原了奈良时代宫廷女子的装束。"清除污垢"和"赤坂"的日语发音相似，国芳由谐音将二者进行了关联。

标题框周围装饰着药玉、宝冠等象征光明皇后的物品。由于光明皇后皈依佛门，风景框采用了一瓣莲花的形状，画中描绘的是赤坂宿附近初春樱花盛开时节，日暮降临时的田园风光，画中一个农人挑着竹竿正准备回家，还有一名旅人匆匆走过。

※　※　※

赤坂宿的入口处就是杭濑川，一直延绵流入伊势湾。因此赤坂宿作为船运中心而发展起来，这里商贸往来频繁，是个热闹繁荣的驿站。河对岸还可以看到不少泊船和防水用的矮木桩子。仁孝天皇的女儿和宫公主出嫁时曾途经此地并留宿一晚，大大提升了这个宿场的名气。歌川广重在这幅画中以清新淡雅的笔调描绘了雨后初晴的风景。架设在杭濑川上的土桥人来人往，一位妇人正在收起油纸伞，而旅人还没有来得及脱下合羽。远处可以看见赤坂宿错落有致的建筑群。

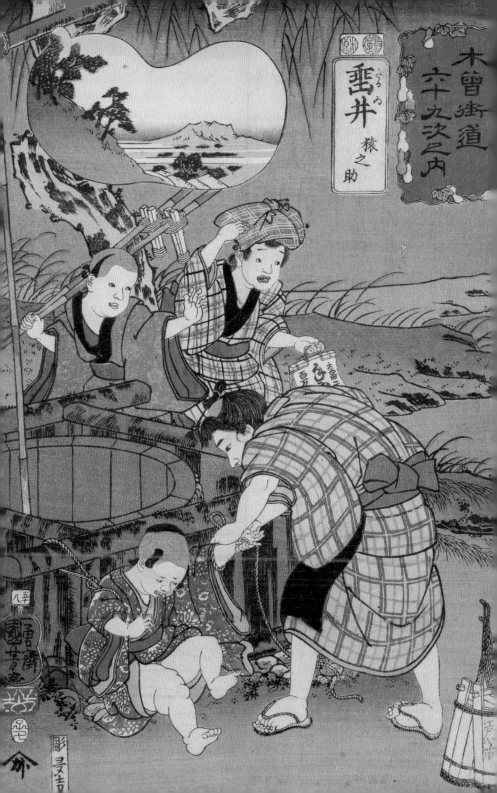

歪井 猿之助

五十八 垂井

歌川国芳

《木曽街道六十九次之内 垂井 猿之助》

这幅作品的画题为"猿之助",描绘的是日本战国时代著名政治家,继室町幕府之后首次以"天下人"的称号统一日本的战国三杰之一丰臣秀吉。丰臣秀吉是尾张国爱知郡中村乡贫苦农民家庭出身,幼年时期取名为"日吉丸"。因为丰臣秀吉出身并非显贵,有关于他早期的文献记载十分有限,几乎都是可信度不高的乡野传奇或后世编撰的资料。其中由竹内却斋撰写、冈田玉山绘图,成书于江户时代的绘本读物《绘本太阁记》流传甚广,这部作品以《川角太阁记》为基础,描绘了丰臣秀吉的一生,可以看作是他的传记。这幅画来源于《绘本太阁记》中的一则逸闻。但由于这部包含七篇共八十四册的作品违反了当时幕府的出版禁令,于文化元年(1804)被限制出版而绝版了。

据记载,丰臣秀吉自幼生活艰辛,营养不良,身材矮小,酷似猿猴,因此绰号为"猴子"。虽然他的幼名为日吉丸,但由于这个原因,大家都叫他"猿之助"。为了改善家中贫困的境况,丰臣秀吉很小的时候就开始外出做工,主要在尾张、三河、骏河等地方活动。由于顽劣不羁,频频惹是生非,经常被雇主赶回来。

不安于现状的秀吉经常天马行空地梦想着有一天能够成为叱咤风云的武士,他的行为也令常人难以捉摸。柳成龙《惩毖录》中写道:"丰臣秀吉容貌陋,面色黝黑

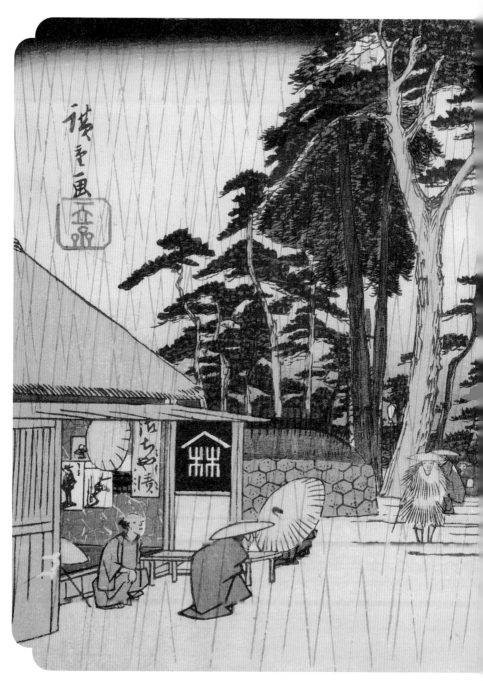

歌川广重　《木曾街道六十九次　垂井》（伊势利版）

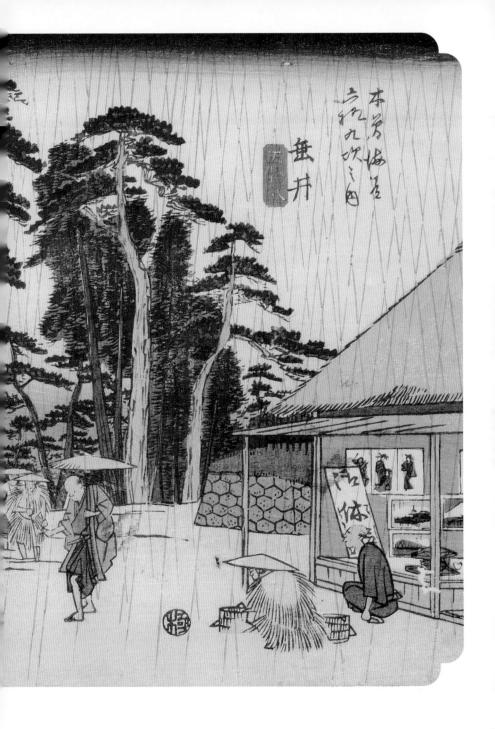

垂井
本朝梅名
三都九次之内

无异表，但微觉目光闪闪射人云。"有一次他在尾张国拾次郎的陶器店当伙计，某日主人外出，便让他照看三岁的孩子。秀吉认为这是十分卑贱丢脸的工作，以后会被人嘲笑，于是用绳子将孩子系在井边，兀自朝三河国去了。这之后的秀吉一直想要谋求一个武士的职位，力图开拓新路，不惜以人生为赌注，勇往直前。后来他在三河国矢矧桥与蜂须贺小六相遇，此人后来成为秀吉的重要将领，助他走上了通往天下的道路。

这幅画中右侧的男子正是青年时期的丰臣秀吉，他正在用绳子将陶器店老板的孩子系到井边。国芳由此将这个画面和"垂井"宿场联系在一起。标题框四周环绕着许多葫芦，这是象征丰臣秀吉的马印❶——千成瓢箪（葫芦）。风景画也采用了葫芦的形状。画中描绘的是从垂井宿场遥望远处的美浓山的风景。

千成瓢箪的来历也十分有趣。丰臣秀吉回到尾张国后，投奔到尾张的领主织田信长麾下成为一名年轻的武士。1567年织田信长攻打斋藤龙兴的稻叶山城的时候，在战场上丰臣秀吉初露锋芒，表现出色，因此得到了织田信长的表扬，并赏赐给他一个倒插在长枪上的葫芦作为马印表示表彰和认可。丰臣秀吉得到它以后非常高兴，并决定每打赢一场战役就在下面加上一个小葫芦，等到赢下一千场战斗以后，就足以名扬天下了，于是他就将这个马印称为"千成瓢箪"。

❶ 是专门在战场上表明武将位置的标志物，一般只有统兵千人以上的武士才有使用马印的资格。

在垂井宿和下一站关原宿附近曾发生过日本历史上著名的关原合战，交战双方为德川家康率领的"东军"以及石田三成率领的"西军"。这场战争以东军取得胜利为结局，奠定了德川氏统治的基础。而根据歌川广重在这个系列中的惯例，他在垂井宿描绘了一幅雨景来表达对这段壮烈过往的哀思。天空中黑云压境，大雨倾盆。远处的大名队伍穿过种满行道松的小路，在旅馆老板的指引下缓缓进入垂井宿场。近处的百姓如茶屋主人和披着斗篷的旅人，则都毕恭毕敬地跪等大名御驾经过。

这幅画巧妙地使用了对称法和远近法，近处的茶屋、石垣以及道路两侧的松树都显得错落有致，整个画面看起来具有和谐的平衡感。广重在这幅画的细节处也着墨颇多，近景处人物的表情、姿态经过细致的刻画显得更加生动。左侧茶屋看板上的"林"字标识，是版元伊势屋利兵卫的屋标，而两侧茶屋里均装饰着不同题材的浮世绘。将雨景、大名队伍和关原合战关联后解读这幅画，才能体会画作背后所传递的情绪和深意。

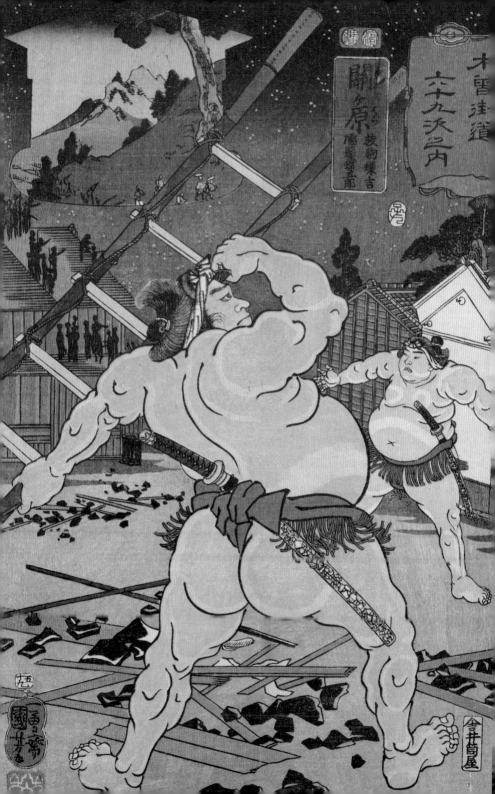

歌川国芳

《木曽街道六十九次之内 关原 放驹蝶吉 濡发蝶五郎》

这幅画取材自文政十年（1827）上演的人形净琉璃、歌舞伎剧目《双蝶蝶曲轮日记》，描述的是山崎与五郎和游女吾妻的恋爱故事，以及人气相扑力士濡发长（蝶）五郎和业余摔跤手放驹长（蝶）吉之间的竞争。

大阪著名的相扑力士濡发长五郎为了恩人之子山崎与五郎和他的恋人吾妻的爱情而四处奔走。某天长五郎为了了结吾妻的事情和米店的儿子放驹长吉在相扑场外发生争执，画面中正是两人对峙的场景。由于两名力士赤裸上身，腹部相对，国芳由力士的腹部（関取❶の腹）和"関ヶ原"宿的谐音而将两者联系起来。

标题框周围装饰着团扇、御币❷、化妆围裙等与相扑角斗相关的舞台道具。风景画框设计成了相扑场的形状，以呼应主题画面。框中描绘了旅人行走在关原驿站西侧不破关附近的情景。

但仔细看的话，近景中濡发长五郎举着的梯子是消防云梯，而作品背景的楼阁中有不少人物的剪影，他们纷纷向远方眺望，黑暗的夜空中闪耀的不是星光，而是火星。这个场景令人联想到另一部以消防员和相扑力士的争斗为题材的歌舞伎《神明惠和合取组》。歌川国芳在

❶ 日本古代对收入十两以上的力士的尊称。
❷ 日本神道教仪礼中献给神的纸条或布条，串起来悬挂在直柱上，折叠成若干个之字形。

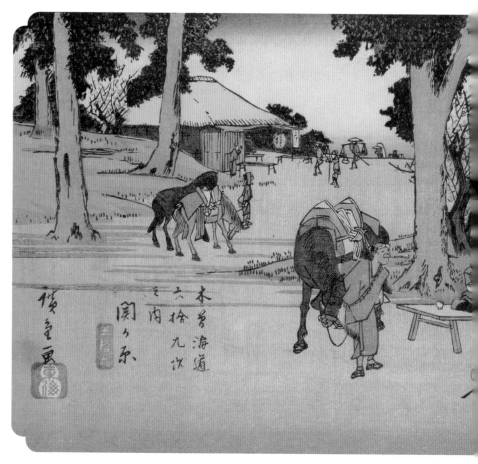

歌川广重　《木曾海道六十九次之内　关原》（伊势利版）

关原宿描绘了以这两个歌舞伎剧目为意象的画面，引人遐思。关原作为日本东西部的分界点，自古以来就是兵家必争之地。而发生在1600年的关原合战，更是一场决定天下的战争。想必国芳是通过画面来暗示这里历史上曾经发生的战事。

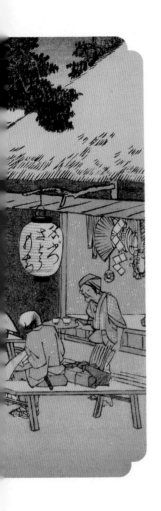

关原是伊吹山地和铃鹿山系之间的狭窄地带，是1600年关原合战的古战场。但这幅画既无金戈铁马，也无战争硝烟，广重在这里描绘的是再平凡不过的驿站风景。关原作为北国街道和伊势街道的分岔口，往来的旅人穿梭如织。梅花盛开的茶馆前面，马夫正在等候顾客。中间两匹马正在一个妇女的牵引下往驿站的方向走去。

这幅看似平凡的画作其实大有深意。茶屋的招牌上写了荞麦面与乌冬面，在日本，自古就有关东人吃荞麦面，关西人吃乌冬面的习惯，几乎不会看到同时贩卖荞麦面与乌冬面的餐厅。而灯笼上写的"名物年糕"也有东、西之分，关东为四角形，关西为圆形。关原宿刚好位于关东关西交界之处，也许是为了满足东西两方的客人才有意为之。从另外一个角度看，关原之战结束了东军和西军对峙的局面，为之后日本幕府的统一打下了基础，因此消弭东西方差距的茶馆的出现就显得顺理成章了。

招牌上还写着"三五"两个数字，意指这是歌川广重从"新町"开始为木曾街道系列所作的第三十五幅作品。

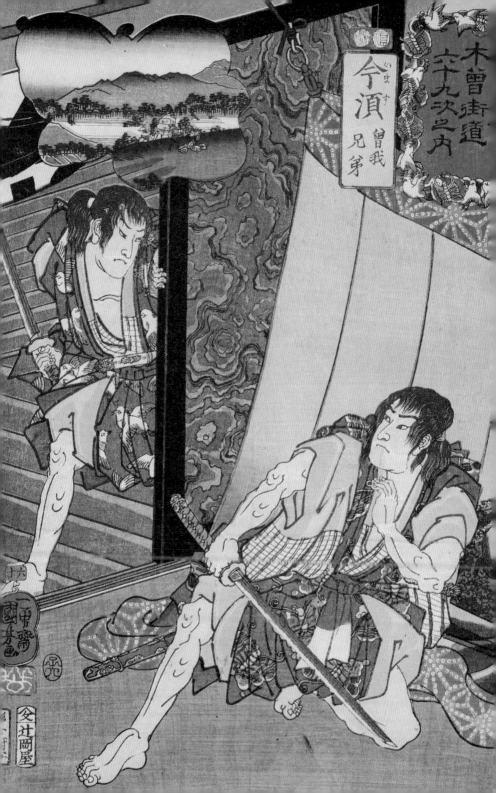

从这幅画的标题我们可以得知这幅画同第二十五画《八幡》一样取材自曾我兄弟复仇事件。根据前文的介绍，我们了解到建久四年（1193）五月，源赖朝在富士山下举行盛大的狩猎活动时，工藤佑经随行。曾我兄弟为报杀父之仇混入其中，寻找时机探明了仇雠的居所，并于夜间偷偷潜入营帐，斩杀了工藤佑经。

画中右下角为曾我五郎时致，从露出的蚊帐一角我们可以看到其中有人正在休息，时致探明其中熟睡的人就是仇敌工藤佑经之后，转身向哥哥曾我十郎佑成发出信号。画面虽然没有展现血腥复仇的一幕，但是从人物的神情、动作所营造的紧张氛围，我们可以想象到电光石火之间即将要发生的暗杀事件。

因为敌人"在"（居ます）和"今须"日语发音相同，因此国芳将这二者进行了关联。此外，今须还被称作"寝物语之乡"，至今还保留着寝物语碑的遗迹。这是由于今须宿场处在古代近江国和美浓国相交之地，寝物语碑前有条小路就是这两国的边境线，两地的客栈距离仅一尺五寸 ❶，因此晚上住在这里的人可以一边休息一边聊天，倾听各地的奇闻逸事，就像在枕边说话一样。这里还流传着源义经和静御前的故事，也为后世津津乐

❶ 1寸为0.033米。

道。源义经因功高震主为自己同母异父的兄长源赖朝所猜忌，最终兄弟反目成仇。而后源赖朝在全国各地发布通缉令追捕源义经，源义经在走投无路之下逃到奥州投靠藤原秀衡。而源义经的爱妾、日本三大美人之一的静御前为了寻找逃亡奥州的源义经，一路从京都辗转来到近江国，

途中某日在近江国长久寺附近住宿，得知源义经的家臣源造就住在隔壁美浓国的客栈里，于是就一墙之隔请求源造带她去奥州见义经。这则逸事也大大提升了此地的知名度，并流传至今。在"寝物语之乡"和在寝时休息而后被杀的工藤佑经联系起来，这也是国芳精心设计的结果。

标题框的设计看起来异常华丽，环绕着曾我五郎和服上的蝴蝶花纹和十郎和服上的千鸟花纹。左侧风景框是由工藤佑经的家纹庵木瓜纹、蝴蝶纹样和千鸟纹样重叠而来，预示着曾我兄弟和工藤佑经的命运纠葛。画中采用俯瞰的角度描绘今须宿场，一个旅人牵着一匹满载的驮马，正在山顶眺望远处。

<p style="text-align:center">※ ※ ※</p>

今须宿是近江国和美浓国的交界地，广重在这幅画中着意刻画了今须宿的地标——一个写有"江浓两国境"的木桩。左侧店铺看板上写着"寝物语由来"，提示这里是"寝物语之乡"；而另外一个"不破之关屋"的招牌，则来源于关原宿的旧称❶。中间的看板上则写着"坂本氏""仙女香"的字样，是在为赞助商坂本氏进行仙女香的宣传。广重最擅长描绘人间充满烟火气的场面，画中一个旅人正在茶屋歇脚，并为前来借火的人点燃手中的烟管，还有一名旅人仿佛听到上方有啾啾鸟鸣，于是停下脚步仰头观看。远处的几人正在上坡越过今须峠进入驿站。整个画面看起来闲适又充满意趣。

❶ 关原是个四面环山的盆地，旧称"不破关"，是连接西北方向的北陆道、东南方向的伊势的要道。

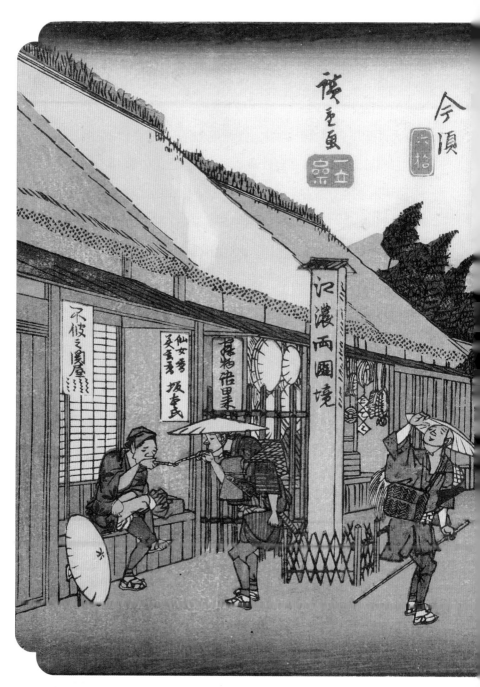

歌川广重　《木曾海道六十九次之内　今须》（伊势利版）

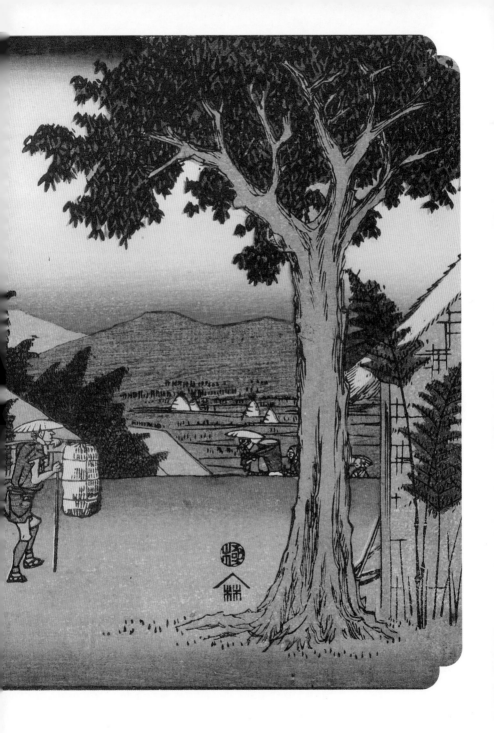

六十一 柏原

在歌舞伎、净琉璃中有一个十分流行的故事题材——"三胜半七"物语，是根据元禄八年（1695）大坂长町美浓屋平左卫门的养女阿三（艺名三胜）与大和五条新町的赤根屋（也作"茜屋"）半七在千日寺墓地殉情的事件改编的。在一系列剧目中，最为有名的当属《笠屋三胜廿五年忌》和《艳容女舞衣》。刊行于1808年的读本《三七全传南柯梦》，也是曲亭马琴受这个事件的启发，融合了中国唐代传奇《南柯太守传》创作而成的。

在《艳容女舞衣》中，酒屋的少爷半七和游女三胜相恋，两人感情深厚，还生下了一个孩子阿通。半七的父母不同意他们的恋情，因此横加阻挠，不允许半七将三胜娶回家，并且为半七定下了婚约。婚后的半七对妻子阿园冷若冰霜，从未与其亲热过。对三胜忠贞不渝的半七最终抛下阿园与三胜私奔了。父亲半兵卫恼羞成怒，和半七断绝了父子关系。另一边，阿园的父亲宗岸也在愤怒中将她带回家，希望她能改嫁，但阿园始终对半七恋恋不舍，于是恳请父亲将自己送回了半七的酒屋。

犯下了杀人罪的半七决定和三胜一同赴死，他们偷偷将阿通送到了酒屋，希望由父母抚养阿通长大成人，在酒屋里上演了剧中最为人称道的感人一幕。聚在酒屋的众人在阿通怀中找到了半七留下的书信，阿园的父亲宗岸和半七的父亲半兵卫各自为孩子的悲惨遭遇而心痛不已，充满

歌川国芳 《木曾街道六十九次之内 柏原 笠屋三胜》

歌川广重 《木曽海道六十九次之内 柏原》（伊势利版）

木曽海道
六拾九次之内

柏原

〈拾二〉

爱意的对话令观者垂泪。在半七的书信中，他感喟于阿园的忠贞并恳切地向她道歉，期待"来世能够成为夫妻"，这让阿园既深感慰藉，又肝肠寸断。暗夜中的半七和三胜朝着众人深深地鞠了一躬，转身离去，殉情而亡。这段义理与人情、泪水与爱恋交织的画面，至今仍在净琉璃和歌舞伎中反复上演，博得好评。

如今在五条市樱井寺墓地内依然保留着三胜半七比翼冢，上面刻着"岚雪月昭信士赤根屋半七"和"月雪妙霜信女美浓屋三胜"的碑文，默默诉说着这场深挚迷离、凄美虚幻的爱恋。

国芳画中的人物就是舞女三胜和笠屋的笠松平三（三胜的赞助人、供养者）。笠松平三肩上背着三胜的舞蹈服装和道具。为了表达对半七的思念，三胜的和服和箱笼上都绘制着代表半七的柏纹，因此这个故事和"柏原"宿场联系到了一起。标题框周围是三胜作"汐汲"舞❶所需要的道具，包括盛海水的木桶、扁担、帽子和手扇等物。画面左上方的风景框为柏树叶子的形状，柏原宿场就在伊吹山脚下，国芳描绘了从宿场眺望伊吹山的风景。

※　※　※

从柏原开始木曾路就进入了近江国。这里盛产艾草，以及由其所制作的草药、艾灸和天然染料。江户时代，松浦七兵卫（六代）的龟屋佐京通过让吉原的游女进行传唱的方式来宣传而名声大噪，吸引了各地的大名、

❶　一种呈现用水桶将海水运到岸边并煮成盐的海边作业女郎的传统舞蹈。

文人墨客纷纷前往。

　　歌川广重在这幅画中描绘的就是位于宿场内的店铺龟屋，也被称作"艾屋"，右侧店内墙上能够看到写着"药艾"的招牌。画面最右端的艾屋老板坐在福助人形 ❶ 旁边静候客人光临，店铺中央摆放着伊吹山的模型，店小二正在恭敬地跪着为客人服务。左侧是供店内有身份的客人休息的典雅茶屋，有点类似于现在的贵宾室，门口摆放着可爱的金时人形 ❷，店铺深处是优美的日式庭院，依稀能看到石灯笼和庭院造景。店铺门前有两组抬轿子的仆役正在等待去采买的客人。画中的龟屋一直到现在还保存着原貌，叫作"伊吹堂龟屋佐京商店"，经过几百年的风吹日晒，它仍然在向路过的客人们提供着伊吹山的特产。

❶　文化元年（1804）开始在江户流行的福神人偶叶福助，主要在茶馆和游女屋等地供奉，是用于祈祷幸福与生意兴隆的吉祥人偶。

❷　即坂田金时，金太郎形的人偶。

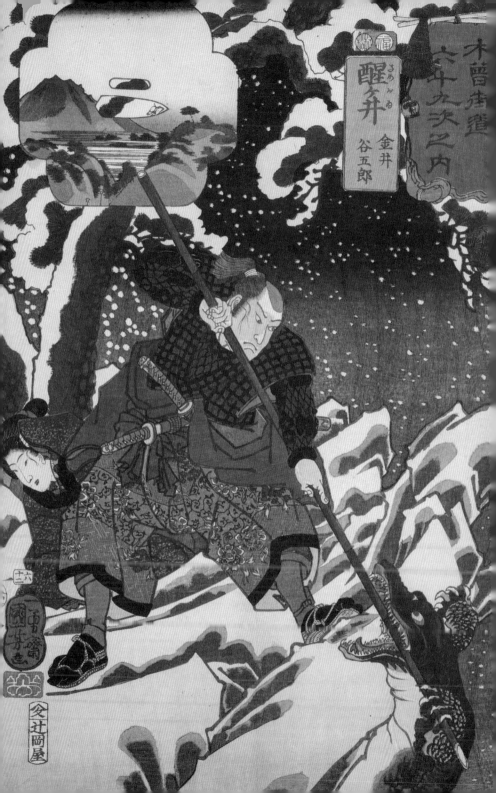

六十二 醒井

金井谷五郎是江户时代的读本《庆安太平记》中的虚构人物。《庆安太平记》以日本军事学家由井正雪与浪人丸桥忠弥商议推翻德川幕府统治的"庆安之乱"为原型。

由井正雪又称由比正雪，出身于骏河国的一个染坊家庭，是江户初期的兵学者。少年时期的由井正雪曾入兴津清见寺为僧，后赴江户修习楠木流兵法。学成之后，正雪在江户神田连雀町开办兵法学塾，当时许多的旗本、各藩武士和浪人为其门下。庆安四年（1651）年七月，由井正雪利用三代幕府将军德川家光去世的机会，聚集以丸桥忠弥为首的浪人，策划起兵反对幕府。然而计划不慎泄露，幕府的军队在当月二十五日包围了正雪所在的骏府茶町梅屋旅馆。翌日，正雪切腹自杀，忠弥在江户被捕，其同党、家人或被处死或判他刑。这一场被扼杀在摇篮中的叛乱史称"庆安之乱"，后来成为文学作品《庆安太平记》和众多戏剧作品的题材。金井谷五郎便是出现在后世作品中的一个浪人，他跟随由井正雪起兵反对幕府，事情败露后和由井正雪一样切腹自杀。

关于金井谷五郎的记载少之又少，我们唯一能够了解到的是这个虚构的浪人武士英勇刚毅，剑术了得。这幅画中金井谷五郎正手持长枪和一只凶猛的怪物山鲛战斗，只见这只山鲛从悬崖中跃出，一口咬住金井谷五郎

歌川国贞 《金井谷五郎》

伸出的长枪，形势十分危机，谷五郎面无惧色，紧紧地护住身后受到惊吓的女子。画面的背景显示这是一个飘雪的黑夜，大雪压松，给这个场景更增添了一种无形的紧张感。

日本《古书记》中记载着醒井地区带有神话色彩的传说。某日，日本

武尊在伊吹山内偶遇一只上古巨怪大蛇并进行了一番缠斗，武尊不敌受伤昏迷。后来在浸泡并且饮用这里的涌泉之后迅速清醒，伤病痊愈，终于战胜了大蛇为民除害。由于这个传说，这眼涌泉被称为"居醒清流"，醒井宿也因此得名。为了和醒井宿对应，国芳应是就这个传说对金井谷五郎进行了创作，画中的谷五郎代表的就是传说中的武尊，而山鲛就是武尊斩杀的大蛇。

标题框围绕着武士修行所用的道具。左侧的风景框是刀镡的形状，代表金井谷五郎的武士身份。仔细看刀镡中间的两个孔洞也做了精心的镂空设计，因此我们能够看到透出的主画面中的松枝和积雪。风景框中描绘的是醒井宿的全景，这里以涌泉清水闻名，结合川岸的奇特岩石就有了"三水四石"之称的特色景观。"三水"指的是"西行水""十王水""居醒清水"三处涌泉。四石为"蟹石""腰挂石""鞍悬石""影向石"。

※　※　※

醒井宿是日本武尊的传说之地，为了呼应这一传说，歌川广重在醒井宿描绘了大名行列的成员进入宿场的画面。首先映入眼帘的是高大挺拔的松树，松树左侧正在赶路的两人是大名队伍的成员，正常情况下他们衣服背后应该印有专属的大名家纹，但此画中则是出版社伊势利的"林"字屋标，再一次在画面中巧妙地融入了版权所有方的信息。眼前一排的茅草屋是进入醒井宿之前的六家茶屋，因此这里被称为"六轩茶屋"。松树右侧是一个正在休息的农夫，他正悠闲地坐在高地上吸着长烟，静静观望着眼前的行人。

歌川广重　《木曾海道六十九次之内　醒井》（伊势利版）

337

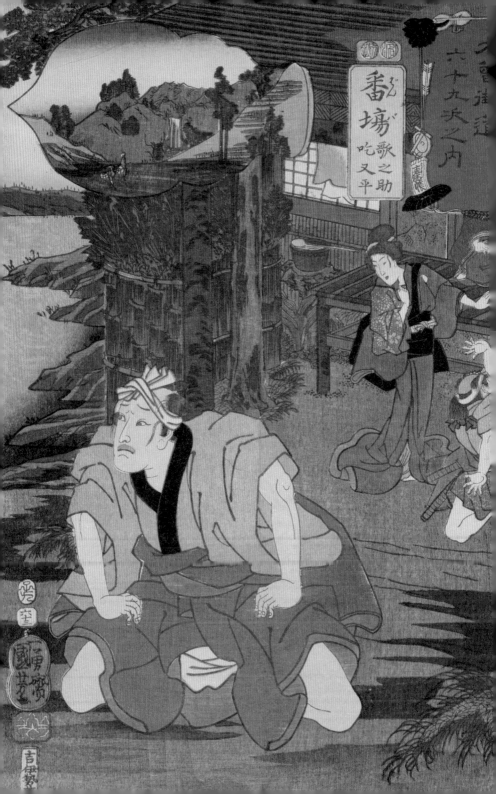

六十三　番场

歌川国芳

《木曾街道六十九次之内　番场　歌之介　吃又平》

歌之介（雅乐之助）和吃又平（浮世又平，因为有口吃的毛病，所以被称为"吃又平"）是1708年竹木座首演的歌舞伎《倾城返魂香》中的两个角色。《倾城返魂香》原为三幕文乐净琉璃剧本，是日本江户时代净琉璃和歌舞伎大剧作家近松左卫门代表作之一，讲述的是贫贱而具有天赋的画师浮世又平和妻子阿德的故事。这部剧的第二幕"将监闲居"是歌舞伎中非常有名的一幕。

浮世又平是一个很有天赋又富有正义感的画家。但因为他说话结巴，受到别人的轻视，只能靠老婆阿德抛头露脸来充当他的翻译，连他的老师土佐将监也不了解他的才能，因而拒绝赐名给他。土佐将监受到当时天皇的训诫，于是带着妻子和众弟子隐居在北方的山科国。一日，他们居住的村中有猛虎出没，引起了不小的骚动。将监识破了这是狩野派名家狩野元信未完成的一幅老虎之灵，弟子修理之助使用遒劲的笔力完成了这幅画作，于是老虎就消失了。将监认可了修理之助的画功，于是给他赐名"土佐光澄"。

又平恳请老师让自己也能够使用土佐的姓氏，但是将监以又平没有任何功劳拒绝了他。又平虽然画技出众，但无法获得赐名，只能靠着画大津绘❶度日。这时，狩野

❶　浮世绘的一支，流行于江户初期，又称"鸟羽绘"，从始绘佛像到画鬼兽人间种种，画面滑稽谐趣，皆含可笑意味。

歌川广重 《木曽海道六十九次之内 番场》（伊势利版）

元信的家臣雅乐之助告知与将监家有渊源的姬君身陷危难。又平请愿前去营救，希望借机立功以承袭师业，但将监拒绝了他，只让又平观察是否有追兵，而把营救的任务交给了修理之助。将监还严厉斥责了又平，并重申不会允许他使用土佐这个姓氏。绝望中的又平决心一死，遂把自己的肖像画在庭院中的石碑上作为遗像。又平带着一生怀才不遇的愤懑和向死的力量作生命中的最后一幅画，这时奇迹发生了，墨迹竟穿透石碑呈现在背面。将监看到后大惊，终于认可了他的才能，为他赐名"土佐光起"并允许他继承土佐氏的衣钵，结局皆大欢喜。这种富有诗意的夸张手法，在古典作品中是经常可以见到的。这部剧还于1955年作为中日文化交流项目在北京演出，反响甚好。

国芳这幅作品表现的正是雅乐之助前来求救，又平请愿被拒绝后监视追兵的场面。画面正中央我们还可以看到又平后来画肖像画的那块石头。国芳由"放哨的场面"（見張り番をする場面）和"番场"宿联系在一起。

国芳这幅画标题框的周围环绕着大津绘的角色道具，包括藤娘的斗笠、矢根男的箭、瓢箪鲶的葫芦、枪持奴的枪以及小鬼胸前悬挂的钲（一种乐器）和手里拿的奉加帐（缘簿）等。左侧风景框是画笔的形状，和这幅画的主题相呼应。画中可以看到一处山隘，远处一条瀑布从山顶倾泻而下，主画面中的河流应是从番场宿前往摺针峠途中的泰平水，路上有旅人和挑着扁担的小商贩经过。

浮世又平的故事是浮世绘中经常刻画的主题，但由于故事中涉及大津绘的情节，因此经常和东海道的大津宿关联。歌川国芳和歌川广重在《东海道五十三对　大津》中合作创作过一幅同主题的绘画。

番场宿位于木曾道和米原道的分岔路口，歌川广重往往通过描绘马匹和马夫来呈现位于分岔口的驿站，这幅画也不例外。

番场宿入口人流如织，熙熙攘攘。三五成群的马夫们聚集在一起，等待将要上路的客人们。画面右侧有着深蓝色门帘的房子是一座茶屋，门口招牌上写着代表伊势利的"林"字屋标。茶屋门前有一位头戴斗笠、腰别短刀的武士正昂首阔步地离开，这位武士身披合羽，由于位于番场宿西侧的鸟居本宿是著名的合羽产地，令人不禁开始期待下一站的风景。一顶轿子停靠在门口，它的主人应该正在茶屋里饮茶歇脚吧。左边远处的红木房子看板上写着"歌川"二字，这也是画家自我宣传的一种手段。背景中的群山就是六波罗山。此时天光正盛，一切都显得生机勃勃。

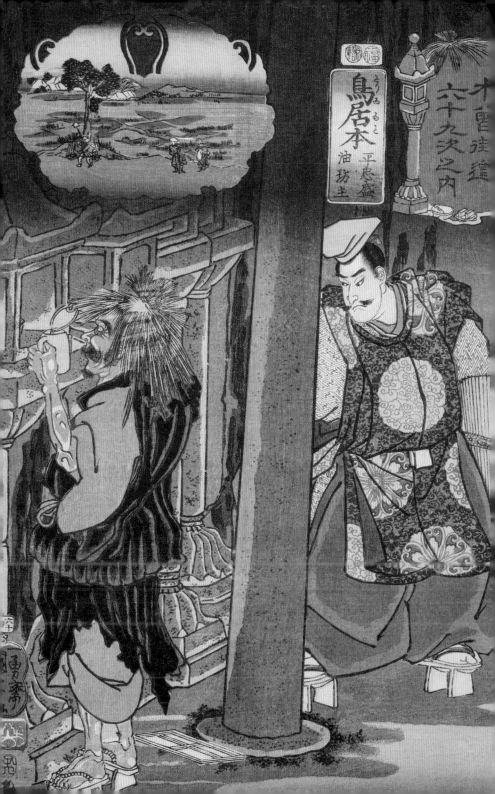

六十四 鸟居本

歌川国芳

《木曾街道六十九次之内 鸟居本 平忠盛 油坊主》

画中一身华服、公卿打扮的人即是平忠盛，近处头戴斗笠的老翁是油坊主，也就是给佛前供奉的油灯加油的僧人。这个画面源自《平家物语》第六卷中的"祇园女御"一段。

平忠盛为平清盛的父亲，由于其骁勇而为白河法皇之亲卫。根据《平家物语》记载，世人传言平清盛非忠盛之子，实乃白河院之皇子。原来白河院有位宠姬，居于东山之麓祇园附近，人称"祇园女御"，白河院时常临幸。某夜白河院带着随从秘密造访祇园，彼时为五月下旬，星月无光，四周漆黑，还渐渐沥沥地下着小雨，愈发显得阴冷暗翳。祇园御所附近有座佛堂，白河院正走着，突然瞥见佛堂旁有个闪光的怪物，只见他的脑袋如同磨过的银针，闪闪发亮，双手高举仿若拿着武器。君臣皆觉可怖，以为那怪物是个厉鬼。当时平忠盛也随行，白河院下令说："这里唯有你武艺最高，速上前将那怪物斩杀。"平忠盛领命后走向佛堂，见那怪物忽明忽灭，瞅准时机平忠盛壮着胆子猛扑上去，牢牢捉住那怪物。原来那怪物是个年约六旬的老僧，他是佛堂里的承仕法师 ❶，夜间前来佛堂点灯，手中拿的是油瓶和煨

❶　处理各类杂物的僧人。

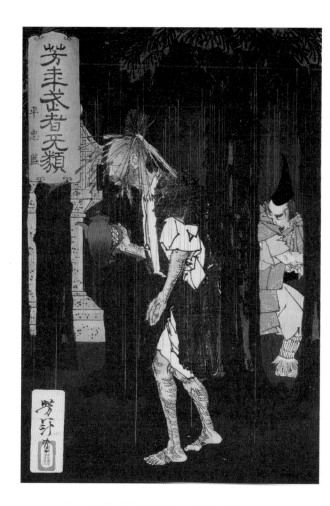

月冈芳年 《芳年武者无类 平忠盛》

器 ❶，头上戴着麦笠以遮雨，火光映照麦秸才发出银针般的亮光。

　　得知真相后白河院对平忠盛十分赞赏，认为他胆大心细，思虑周全，

❶　煮东西的罐子。

未误伤无辜之人，并认为"执弓佩箭之武士皆应如此"。为示表彰，他还将当时已怀有身孕的祇园女御赏赐给了平忠盛。后来祇园女御生了一个男孩，即为平清盛，平忠盛尽心抚养，为清盛后来的霸业奠定了基础。

由于这个故事发生在祇园中的"鸟居之本"，因此和"鸟居本"宿场进行了关联。标题框周围环绕着石灯笼、洒出的灯油、僧人所戴的麦笠以及一对木屐。左上角的蝴蝶纹样和第五十画《御岳》一样，是象征平氏的家纹——扬羽蝶纹。画中描绘的应是从驿道上遥望远处的鸟居本宿场，几名旅人正在路上前行，似有疲态。

<p style="text-align:center">※ ※ ※</p>

鸟居本自古就被称为"中山道第一景"，这幅画以简洁利落的笔触描绘了从磨针峠眺望琵琶湖的绝美风景。画面中的两个建筑都是当时著名的茶屋，其中左侧是望湖堂，右下角是临湖堂。这两个茶馆由于地理位置优越，本身也成为文人墨客前来拜访的名胜，引得不少名家挥毫留念，这里也因此成为官府接待场所。画中大名一行此刻正在茶馆内一边休息，一边欣赏美景。

经过百年的烟波，此地的茶屋已不复存在，但琵琶湖风景依旧。木曾街道始于江户，沿途多是崇山峻岭，道路险峻，关隘鳞栉，当旅人们穿过绵延不断的群山，登上鸟居本的山崖看到如此美景，该是何等的畅快淋漓！另外由于地势原因，这里常年多雨，鸟居本宿场有多家合羽商铺，为往来的旅人提供雨具。国芳在鸟居本宿的画中也描绘了雨夜发生的故事，不知是巧合还是有意为之。

歌川广重 《木曾海道六十九次之内 鸟居本》（伊势利版）

349

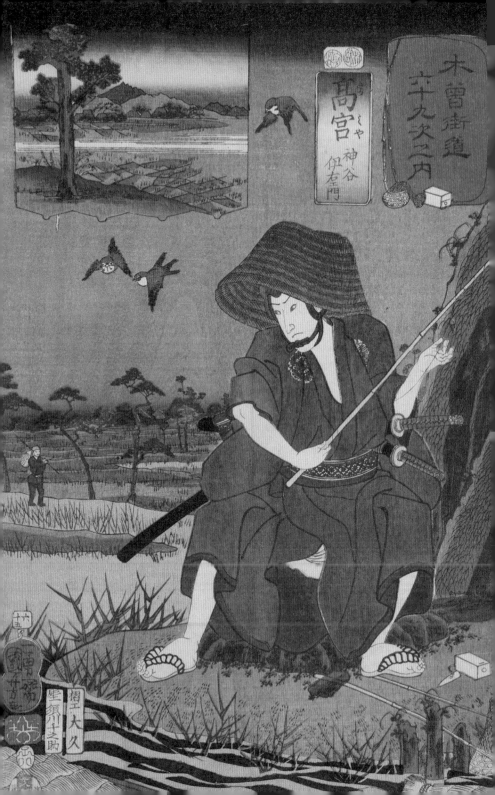

六十五 高宫

歌川国芳

《木曾街道六十九次之内 高宫 神谷伊右卫门》

在第二十一画《追分》中，我们讲述了妖怪阿岩的故事，在那幅画中，阿岩喝下毒药发现长发开始脱落，半边脸上长出脓疮并溃烂，状如恶鬼。知道实情的阿岩在与宅悦的缠斗中被短刀刺中身亡。《高宫》这幅画的主人公就是阿岩的丈夫神（民）谷伊右卫门，描绘的则是阿岩死后发生的故事。伊右卫门回到家中发现阿岩已死，他杀害了偷窃民谷家秘药的下人小平，将小平与阿岩的尸体分别绑在门板两侧，丢入江中，还对外宣称两人通奸。

阿岩死后，伊右卫门就迫不及待地与阿梅举行了婚礼。在婚礼的宴会上，他打量着新婚妻子美艳的姿容。突然，烛光下的阿梅变成了面目溃烂的阿岩，岳父喜兵卫也变成了死状恐怖的小平。伊右卫门惊恐万分，情急之下抽刀将两人杀死。为此伊右卫门沦为逃犯。在逃亡的途中，某日他在河边准备钓鱼充饥，忽见水中浮出一块大木板，他捞起木板一看，发现那正是自己丢弃的阿岩的尸体。只见阿岩突然张开双眼，溃烂的面孔上齿牙参差，开始诉说怨恨。伊右卫门连忙翻过木板，另一边则是小平扭曲的面孔，对着他破口大骂，吓得伊右卫门落荒而逃。这幅画正是在钓鱼的伊右卫门看到水中漂流而来的门板的情景。空中还有三只翻飞的燕雀，其中有

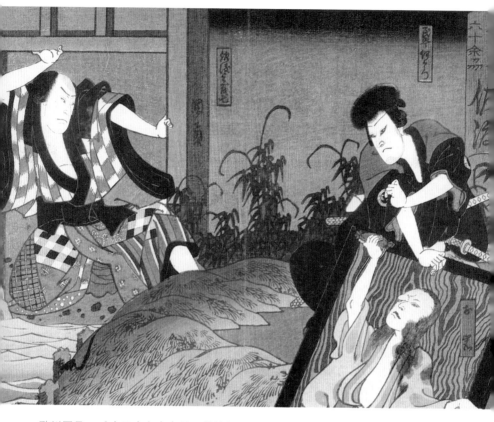

歌川国员 《大日本六十余州 佐渡》

一只眼中流出泪水，暗示着这三人的悲剧。

宿场名"高宫"在日语中的发音与"神谷"相似，国芳由此将高宫宿场和神谷伊右卫门联系在了一起。

标题框周围是伊右卫门钓鱼所用的钓具，有渔网、鱼篓、钓线、钓竿等物。由于本画面的故事取材于鹤屋南北的《东海道四谷怪谈》，而且

语中"四谷"的发音和"四支箭羽"相似，因此国芳隐晦地将左上角的风景框设计成了箭羽相交的形状。画框内首先映入眼帘的是一棵笔直高大的松树，松树后面是旱季的犬上川，此时正值浅水期，河水枯竭露出河床。河对岸鳞次栉比的房屋即是高宫宿场。远处群山连绵，从左到右依次是伊吹山、男鬼山山脉。这个角度应该是参考了广重、英泉版的高宫宿。

※　※　※

高宫宿盛产高级麻织物——高宫布，同时在驿站内还有供奉着伊邪那美大神的多贺大社，这是日本最古老的神社之一。歌川广重在这幅画中以独特的手法突出了当地特色。

画面左右两侧各绘有一棵高大的松树，形成了相框的效果，同时也令人联想到代表多贺大社的鸟居。画面中央的农妇背着高高的行囊，是制作高宫布的麻制原料。处于枯水期的犬上川露出了一排排桥墩，河床上有不少来往穿行的旅人。高宫宿就位于犬上川对岸。这里由于盛产高品质的布匹，并经常进贡给德川家的将军贵族，是高宫布的贸易集散地，聚集了为数众多的商铺，因此也成为木曾街道上继本庄宿场之后的第二大驿站。河对岸的常夜灯、驿站和背后的群山采用了远近法进行描绘，足见广重构图之考究。远处的山脉采用了高超的晕染技法，看上去散发出柔和的光芒，仿佛氤氲着一层雾气。

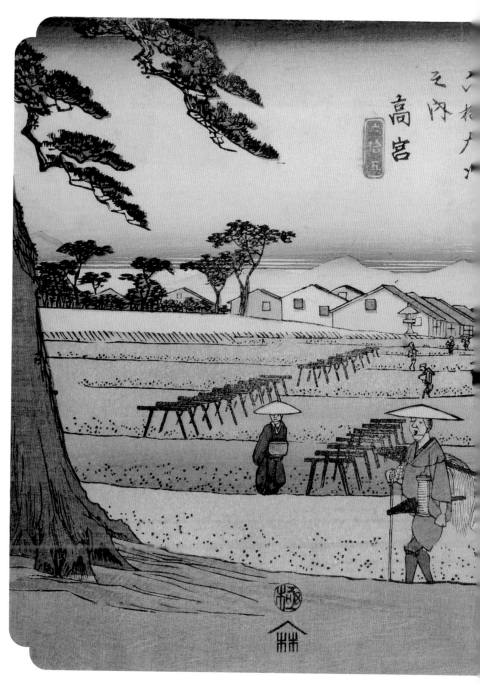

歌川广重　《木曾海道六十九次之内　高宫》（伊势利版）

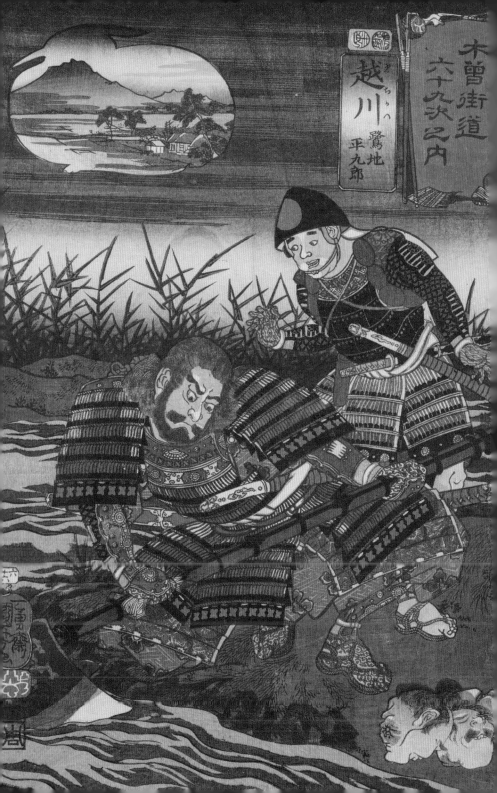

木曽街道 六十九次之内

越川

鷺地
平九郎

六十六 越川

鹭地（池）平九郎是浮世绘中经常出现的形象，而且通常是勇武异常的武士形象，歌川国芳在《本朝水浒传刚勇八百人》中将他刻画成了一个勇战大蛇的英雄，国芳的弟子月冈芳年也在《和汉百物语》中收录了鹭池平九郎的形象。

鹭池平九郎最早出现于山田意斋的读本《楠正行战功图会》（1821—1824），这是一部以日本一代军神楠木正成、楠木正行父子为原型的军事题材读物。楠木正成出身于地方豪族，在镰仓幕府末期，卷入勤王倒幕运动，在推翻镰仓幕府的历史事件中发挥了重要作用。后醍醐天皇打倒幕府统治后，中兴皇权。在后醍醐天皇的建武新政权之下，聚集了一大批以足利尊氏为首的异己者，据守镰仓并策划瓦解建武政权。忠于天皇的楠木正成，预感到足利尊氏等人的阴谋，曾向天皇建议召回足利尊氏，谋求君臣和睦，但却遭到了后醍醐天皇的漠视。终于在延元元年（1336）四月，足利尊氏在九州的少贰、大友、岛津等豪族的支持下，分海陆两路进军京都，爆发了有名的凑川合战，楠木正成在仓促中率军狙击，孤军迎敌。经过多次浴血鏖战，终因寡不敌众而失败。正成率领幸存的将士退到凑川的一户农家，切腹而死，时年四十三岁。

歌川国芳 《木曾街道六十九次之内 越川 鹭地平九郎》

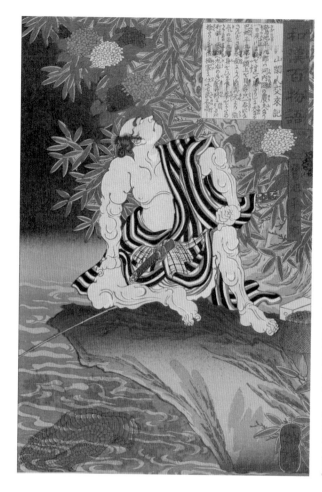

月冈芳年 《和汉百物语 鹭池平九郎》

　　《楠正行战功图会》中鹭池平九郎原是河内国普通的农夫，但因英勇善战而成为楠木正成军中武将，参加了讨伐足利直义的凑川合战，并在战争中取得十七位敌军大将的首级，一战成名，后来成为楠木正成的家臣鹭池九郎右卫门的养子，改名"鹭池平九郎"。

国芳在《越川》这幅作品中参考了《楠正行战功图会》，描绘了鹭池平九郎在勇杀敌将后在河川中清洗自己的大斧，河边还有几个斩下的敌人首级的情景。作者由"血之川"通过谐音联想到"越川"。标题框周围是长枪、大槌、盔甲等武士用具。风景框根据鹭池平九郎的名字，设计成了鹭鸟的形状。越川宿场就坐落在爱知川畔，画面上是从宿场遥望远处的观音寺山，此时太阳西沉，日暮降临，远处的山岳笼罩在一片暗红的霞光之中。

※ ※ ※

由于位于爱知川畔，这里的宿场便起名为"爱知川"（也即"越川"），甘甜可口的川水孕育了此地名为"一溪茶"的特色煎茶。歌川广重这幅画中描绘了旅人渡河的画面。架设在爱知川上的板桥桥头树立着一个木桩，上面写着"无须缴纳过桥资费"的字样。由于河水不深，以前的旅人们都是蹚水而渡。但为了吸引更多人取道爱知川并且留宿落脚，这里的旅馆主人们凑钱修建了这座桥。这也是整个木曾街道发展的缩影，除了各地大名为了彰显自己的经济实力而修建宿场之外，当地的民众和商家也为宿场的完善贡献了不少力量。

除了过桥的武士一行，广重还不吝笔墨地刻画了虚无僧、带着孩子旅行的人，近景中牵牛行走的女人也很引人注目，呈现出了浓浓的市井烟火气。用牛来运送货物是关西特有的风俗，让人感觉这里离京都越来越近了。

歌川广重　《木曽海道六十九次之内　爱知川》（伊势利版）

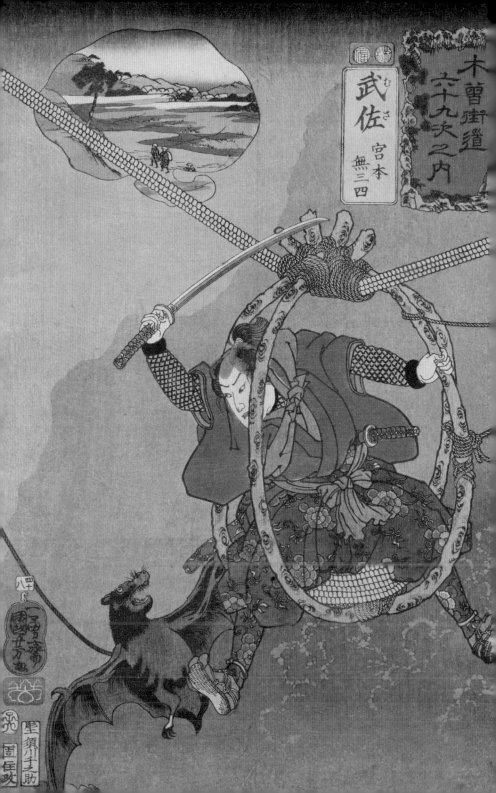

木曽街道 六十九次之内

武佐 宮本無三四

六十七 武佐

宫本无三四即为日本战国时代末期至江户时代初期的著名剑术家、兵法家和艺术家宫本武藏，由于他在岩流岛和当时的剑道大师佐佐木小次郎决战获胜而一举成名，奠定了剑圣的地位。他是二天一流剑道的始祖，以"二刀流"剑术闻名于世。

日本是一个崇尚武力和刀剑的民族，战国末期又无疑是一个武士辈出的时代，因此被称为"剑圣"的宫本武藏可谓是个家喻户晓的人物。在日本的史书中关于宫本武藏的记载很少，但相关的浮世绘作品、文学作品、歌舞伎剧目和近代的影视作品等不计其数，可见其影响之深远。

宫本武藏早年随父亲新免无二斋学习当理流兵法，1600年参阵关原合战，后又在庆长十九年（1614）的大阪之役中，以水野胜成的客将名义参阵德川军，在战场上纵横捭阖。晚年出仕于细川家，开始教授兵法并写就多部兵法理论著作，对后世产生了重大影响。纵观宫本武藏的一生，由早年身为剑客的风姿绰约到后期入仕的沉静稳重，与日本从战乱纷争进入和平稳定的时代变迁若合符节。

在关于宫本武藏的众多浮世绘作品中，他均以"宫本无三四"的名字出现，原因说法不一。一种是说武藏的父亲名为"无二斋"，意思为普天之下没有能与自己比

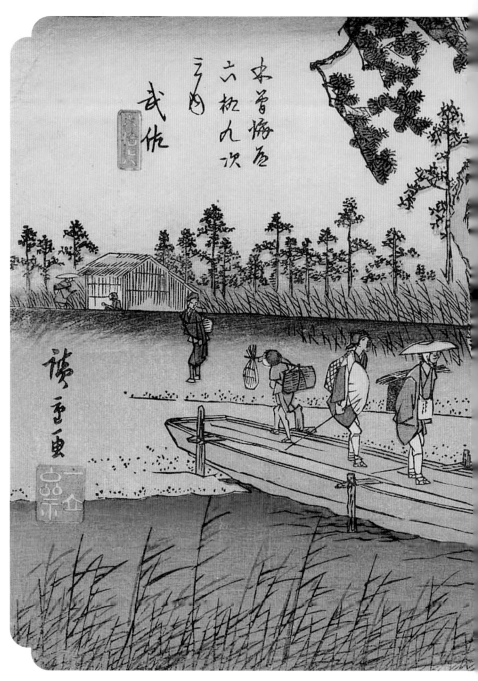

歌川广重 《木曾海道六十九次 武佐》（伊势利版）

肩的武士。由于父亲是天下第一，那自己就是天下第二，因此取名为"无三四"。还有一种说法是"武藏"的日语发音和日语的"无三四"相似，同时也承袭父亲"无二"的名讳。但不论原因如何，以歌川国芳和月冈芳年为首的浮世绘绘师们，均为他的角色冠上更有特点的"宫本无三四"进行宣传。

宫本武藏"自幼钻研剑法，遍游各地，遇各派武士，比试六十余次，不曾失利"，因此关于宫本武藏云游各地修行剑道的野史层出不穷。这幅画中描绘的就是武藏在丹波国修行之时，某日行走在深山中，雾霭迷蒙，在幽谷中迷了路，当他使用笼渡穿越峡谷时，突然遇到名叫"野衾"❶的妖怪袭击。作为剑圣的宫本武藏对付这等妖怪自然不在话下，只见他单手持剑，电光石火之间就将妖怪制服了。从画面中可以看出武藏出剑的果决，仿佛还能听到野衾的惨叫声。

国芳由"武藏"和"武佐"宿的发音将二者联系在一起。虽然这个场景发生在山林之中，但国芳并没有在主画面描绘山林的景色，而是着墨刻画了武藏制服妖怪的瞬间。他在标题框周围装饰山谷溪流图案，并将风景框设计成了深山中的灵芝形状，来表现故事发生的环境。风景画的远处是武佐宿附近的镜山，山脚下的建筑则是武佐宿场。

※ ※ ※

据记载武佐宿场全长约一千米，由于往来的商人众多、物产丰富，曾

❶ 一种状似蝙蝠，以吸血为生的妖怪。

经繁盛一时。这里还是通往近江八幡、西国巡礼地和长命寺等地的分岔口。歌川广重描绘了舟桥河渡的画面。最先映入眼帘的是一株高大的松树，将画面一分为二，用大树来支撑构图是广重擅用的手法，增加了构图的意趣。日野川水面并不宽阔，因此仅用两叶小舟就形成了一座渡桥，武佐宿就坐落在河对岸。两岸的芦苇随风摆动，桥上农人、弯腰载货的商人、旅人络绎不绝，十分热闹。在树的左侧、正在走近的是两位正在巡礼中的男子，他们也许正前往西国三十一番札进行巡礼吧。

六十八 守山

歌川国芳 《木曽街道六十九次之内 守山 达摩大师》

达摩祖师是中国南北朝时期的禅僧，传说是南天竺国香至王的第三子，出家后改名为菩提达摩，倾心大乘佛法，是中国禅宗的始祖。镰仓时代禅宗从中国传到日本，也深刻影响了日本的宗教文化。达摩祖师面壁九年，历经七灾八难，最后成功参悟，他的这种不屈精神受到许多人敬重。月冈芳年的系列名作《月百姿》中就有对达摩祖师的描绘。

相传在日本天明年间（1781—1788），高崎地区曾发生过火山爆发，以致农作物歉收。当地达摩寺主持用洪水冲来的木头，雕刻了达摩大师的雕像供奉在寺庙中，并告诉灾民们达摩祖师参禅悟道的故事，激励灾民共渡难关。同时他们还以心越禅师画的达摩坐禅像为原型，教人制作"开运达摩"，作为地方副业以度饥荒，是为高崎制作达摩吉祥物之始。

不同于一般绘画和雕塑作品中达摩祖师正襟危坐、慈悲肃穆的形象，招福开运达摩目光炯炯，体态浑圆，颇有些滑稽诙谐的意味。日语里"七转八起"代表了百折不挠的精神，而开运达摩与不倒翁相结合代表的正是这种精神，因此用了达摩的名字"だるま"来命名。后来，"达摩"在日语里也成了不倒翁的代名词。目前达摩不倒翁作为一种吉祥物，通常被放置在寺庙或请回家，用于祈福、许愿，在日本广受欢迎。

月冈芳年　《月百姿　破壁月》

　　国芳这幅《守山》的达摩图显然是受到了开运达摩形象的启发，画中的达摩大师袒胸露腹，正坐在二八荞麦面店的榻榻米上享用热气腾腾的荞麦面。他左侧堆着高高的空面碗，右侧还有不少新上的荞麦面，看起来十分贪吃，对于参禅打坐的达摩形象来说也颇为滑稽有趣。吃面达摩的形象

在以前就有过类似的创作，国芳由"守山"联想到"堆积如山的荞麦面碗"，而日语中"面壁"和"面盆"的发音相似，由此描绘了达摩吃面的场景。

江户时代有为数众多的荞麦面店，当时最火爆的路边摊（屋台）当属荞麦面，为了方便江户庶民快速享用一碗面，这种店铺的遮阳棚大多还会延伸出来，用以为站着用餐的顾客遮风挡雨。画中二八荞麦面店后面的河流叫作"大川"，从河上的柳桥可以乘坐猪牙船去往吉原的妓院，画面中央的路上可以看到两个用头巾遮面的男子，这是江户时代出入吉原的顾客常有的打扮。

标题框所在的位置正好代替了挂在门口的灯笼和招牌，周围装饰着达摩大师的拂尘以和主画面相呼应。左上角的风景框设计成了躺着的达摩不倒翁的形状，风景画背后则是"二八荞麦面店"的招牌，进一步暗示了达摩大师和荞麦面的渊源。画框中描绘的是从守山宿场方向眺望远处的三上山。

※　※　※

守山宿风景名胜众多，流经驿站的守山川（也叫吉川）、以布晒闻名的野洲川，还有被称为"近江富士"的三上山都位于这一带，吸引了众多的游人前往。歌川广重描绘了驿站的近景。此时正值盛春时节，绿意盎然，山樱盛开。守山川沿着驿站的道路蜿蜒流淌，河岸一字排开绵延不绝的就是宿场的旅馆和茶屋。街道上人流如织，旅人和农人们或骑马或背着行囊扁担，也有旅途劳顿的客人坐在茶屋里歇脚。三上山位于宿场背后，在繁盛的樱花中欣赏被誉为"近江富士"的三上山，营造出一种悠然雅致的氛围。

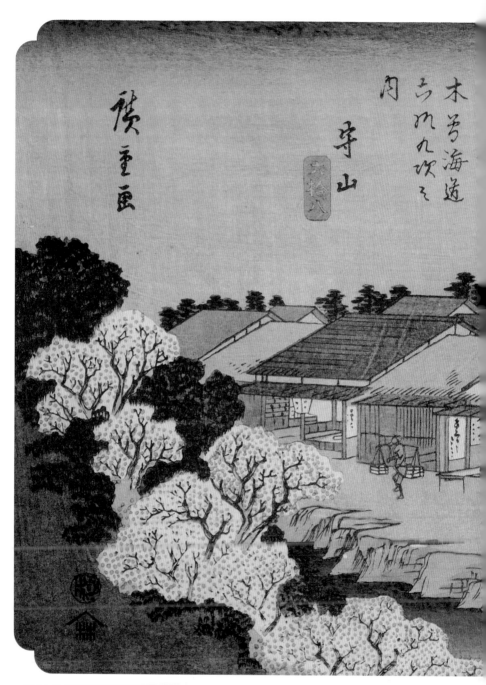

歌川广重　《木曾海道六十九次之内　守山》（伊势利版）

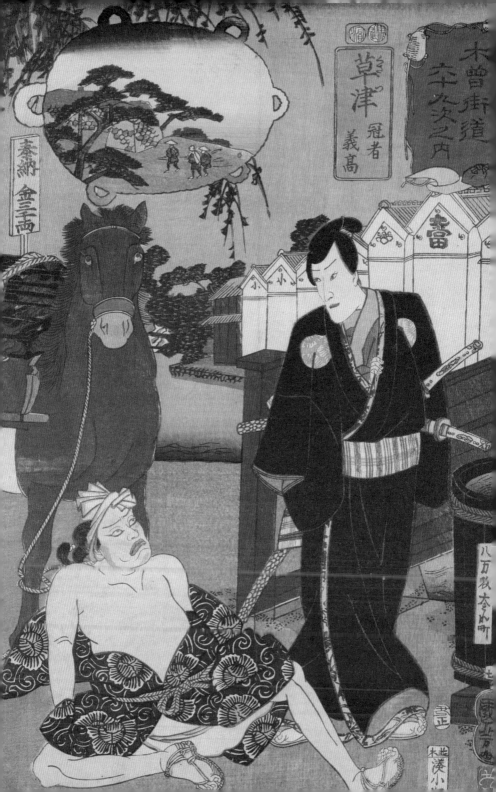

《平家物语》和《源平盛衰记》中曾有过关于"清水冠者义高"的介绍。据记载，义高是日本平安时代末期著名的武将木曾义仲的嫡子。南信浓国甲斐源氏豪族武田信光曾将女儿嫁给清水冠者义高，但后来由于信浓国支配权的问题与木曾义仲发生冲突，武田信光向源赖朝进谗言声称木曾义仲将联合平家讨伐源家。为了避免同源赖朝冲突并向他示好，木曾义仲与源赖朝达成和议，并将嫡子义高送往镰仓作为人质。

然而从《草津》这幅画的画面来看，这是国芳取材于嘉永六年（1853）在中村座初演的歌舞伎《举廓三升伊达染》中一个有名的场面"马斩"而创作的一幅作品。《举廓三升伊达染》是一部以记录丰臣秀吉传奇一生的《太阁记》为原型的歌舞伎剧目。"马斩"一幕讲述的是武士小田春永（原型为织田信长）之子三七郎义孝（原型为织田信孝），在大和桥上袭击了一匹装载着真柴久吉（原型为羽柴秀吉）三千两黄金的马，他砍倒马夫，抢夺了这三千两黄金。官兵到达现场准备捕捉抢劫的贼人时，得知抢劫的人是三七郎义孝，于是纷纷跪拜，义孝就牵着马悠然地离开了。因此画题中的"冠者义高"指的就是三七郎义孝。

画中三七郎义孝的扮演者是江户时代人气极高的歌舞伎演员八代目市川团十郎，而被抢劫的马夫是由中村

歌川广重　《木曾海道八十九次之内　草津追分》（伊势利版）

鹤藏扮演的，画面写实地再现了歌舞伎演出中的这一幕，因此这幅画也可以看作演员的肖像画。画中马匹的背上插着"奉纳　金三千两"的木牌，三七郎义孝背后的一溜房屋上，除了"大当"的字样之外，还加入了出版社凑屋的屋标。标题框周围是代表马夫的草鞋、帽子、包袱和货箱等物。

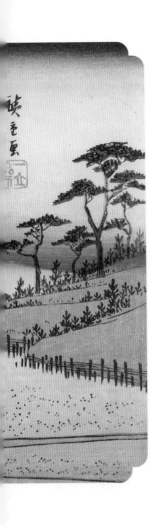

国芳在这幅画中依然是通过谐音将这个歌舞伎的场面和草津宿场联系到了一起。左上角的风景框就是马夫草鞋的形状，画框内可以看到石垣、苍松，还有两三位戴着斗笠的旅人，这里就是草津宿的入口。

※ ※ ※

草津宿是中山道和东海道的汇合之地，因此歌川广重这幅画题名"草津追分"，从较低的视角描绘了宿场北侧的草津川风景。木曾道和东海道的旅人们在这里汇集，启程踏上前往京都的最后一段路途。画中的草津川是一条很窄的小河，这是到达京都的必经之路。画面中央是一位扛着油纸伞正在过河的女子，还有三名身着春装、头戴斗笠的女性刚刚到达这里，看起来像是参加了寺庙神社的参拜之旅或是游山之旅，此时她们正走向远处的驿站进行休整。这幅作品中的人物以孩子和女性为主，传达出都市近郊和平安定之感。远处的群山则暗示着与近江国毗邻的山城国。

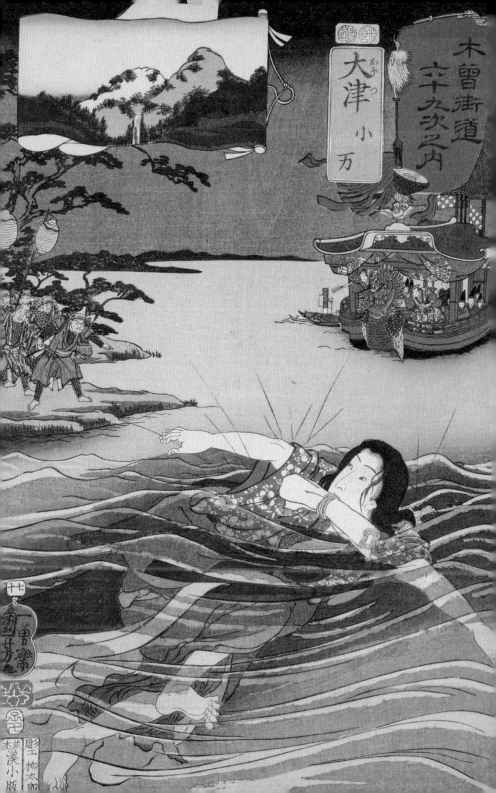

七十 大津

歌川国芳

《木曾街道六十九次之内 大津 小万》

大津宿是木曾街道抵达京都之前的最后一个驿站，这里标志性的风景就是琵琶湖，因此国芳就在这幅画中描绘了一个与琵琶湖有关的故事。

在第五十六画《美江寺》中我们介绍了以源平之争为背景创作的歌舞伎剧目《源平布引滝》，日本平安时代末期平治之乱后，平家势力达到鼎盛，平治之乱的反叛军大将源义朝死后，作为源氏象征的一面白旗，成了日后源氏反击的关键标志。大津宿的画面就来源于《源平布引滝》的第二幕"义朝最期"和第三幕"实盛物语"。

平家武将濑尾十郎将女儿小万连同一把名刀一起抛弃了，小万被平民九郎助夫妻捡回并养大成人。源氏武将多田藏人行纲出逃时曾得到九郎助的帮助，藏匿在他的家中，负责照顾的小万爱上了多田藏人并和他结婚生子，儿子叫太郎吉，因此小万跟随丈夫一起支持源氏。

斋藤别当实盛原来是源氏的家臣，虽然他现在身为平家人，表面上臣服平家，暗地里却依旧为源氏效力。小万机缘巧合拿到了象征源氏的那面白旗，被平家追兵追到琵琶湖边，跳湖逃走，被在湖上游览风景的平家嫡男平宗盛一行人发现并施以援救。斋藤别当实盛也在其

歌川国芳　《美盾八竞　归帆》

中。他们将小万救上船来，但平家人发现小万拿的是源氏白旗，就准备抢
夺，实盛假装失手，故意将小万紧握白旗的手砍断扔到河里去了。

　　画面中口衔白旗正奋力从琵琶湖中逃离的女子就是小万，后方是追到
琵琶湖边的平家追兵，而远处豪华壮丽的官船就是前往竹生岛参拜的平宗
盛的御座船。整幅画充满戏剧张力，水波透明的质感和小万在水中的身影
刻画得活灵活现。后面的故事是小万的养父和她的儿子太郎吉到琵琶湖钓
鱼，毫不知情的他们在湖边捡到了被白布包裹的一只手臂，拿回家后发

380

现这就是下落不明的源氏白旗。因此在标题框周围环绕着渔网、斗笠、船桨、蓑笠等用具，还有小万的那把刀。左上角的风景框采用了源氏白旗的形状，画中山峦叠嶂，中央一条瀑布，描绘的正是逢坂山附近的关之清水，处处充满了歌川国芳的匠心巧思。

※　※　※

大津宿是木曾街道的最后一个驿站，也是从京都出来后的第一个驿站，自天智天皇建造大津宫以来，这里就成了政治和军事要地。北国街道和琵琶湖在这里交汇，形成了水运和陆运的集散中心，北陆的丰富物产经此地被源源不断地运往京都，因此道路上车水马龙，热闹非凡。

歌川广重的《大津》描绘了从驿站眺望琵琶湖的风景。画面近景处正在运送货物的牛车突出了这里物流中心的地位。右侧三位女子则和上一站《草津》中的三人相呼应。街道两侧排列着不少旅舍和料理茶店，店铺门口的招牌、看板迎风招展，形成了繁荣忙碌的氛围。这部作品采用了透视的构图手法，两侧的商铺向远处延伸，在远近法的消失点上，描绘了琵琶湖、白帆和比良群山，在开阔高远的空中加入雁群，意境更显悠远深邃。

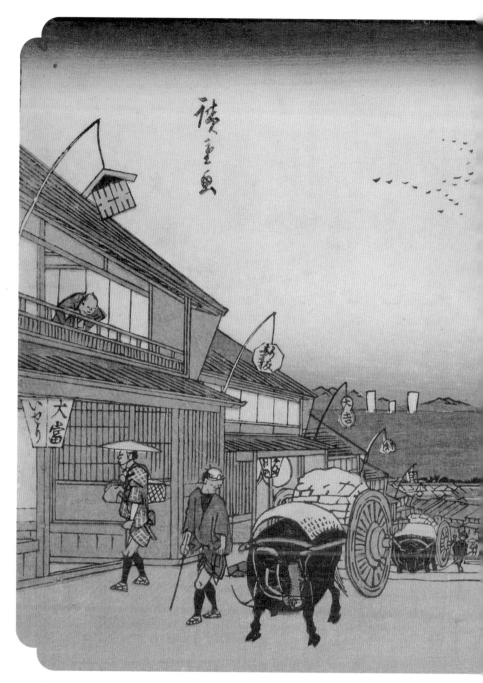

歌川广重　《木曾海道六十九次　大津》（伊势利版）

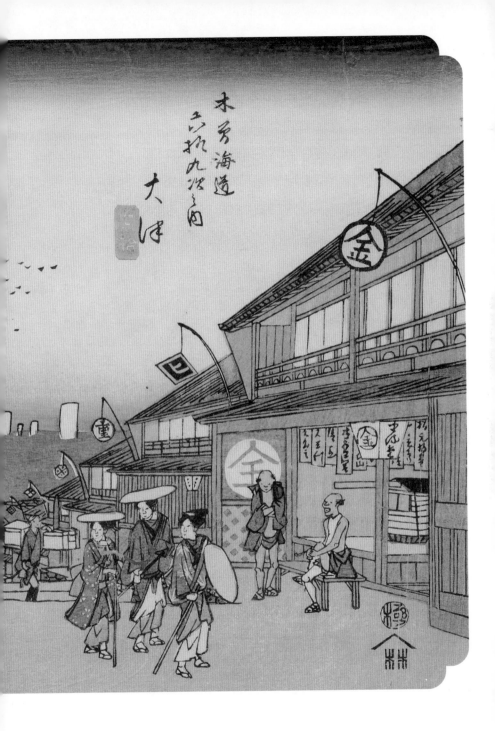

383

七十一 京都

歌川国芳

《木曾街道六十九次之内 京都 鵺大尾》

京都是木曾街道的最后一站，这个始于江户日本桥，绵延五百多千米的系列作品将在这里完结。国芳在《京都》这幅画中刻画了一个曾经发生在京都天皇御所的击退妖怪的故事。画面中猿头狸身、虎肢蛇尾的怪物就是日本传说中的"鵺"，《平家物语》中源赖政制服鵺妖的故事广为流传。

仁平年间（1151—1154），近卫天皇夜夜受梦魇困扰，难以安寝。那个梦魇每晚丑时出现，梦中东三条的森林中每有黑云涌起，笼罩在皇宫上空，令天皇惊悸非常。为此，公卿们聚在一起商议对策，最终决定从源、平两家中挑选一个武艺高强的勇士充当驱魔者，最后选中了当时的兵库头源赖政。当夜源赖政身穿二重狩衣，手持用山鸟尾羽制成的两支锋矢，配着缠藤之弓，来到南殿阔廊上等候着。果然丑时一到，黑云滚滚涌来，笼罩在皇宫上空，天皇梦魇如期发作。源赖政睁大眼睛，只见黑云中妖怪的身影隐隐闪动，马上弯弓搭箭，朝着黑影射出。箭镞刚没入云中，便有一只巨大的怪物从云中伴随着凄惨的嚎叫掉了下来。源赖政的从者猪早太赶到了怪物坠落的地方，看见怪物还未断气，刀出如风，连刺九刀结果了它。

这只怪物就是头似猿、躯如狐、尾似蛇、四肢像老虎的鵺怪，可怖至极。天皇大喜，下令赏给源赖政名刀"狮

歌川广重　《东海道五十三次　大尾　京师》（保永堂版）

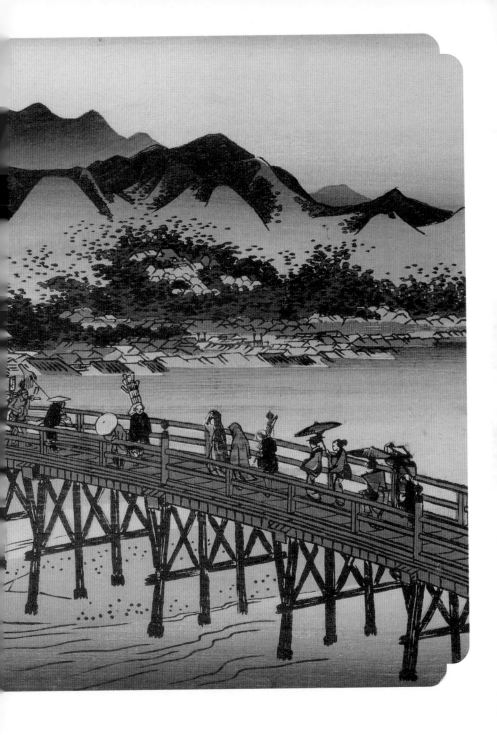

子王"。其后在应保年间（1161—1163），二条天皇在位时，又有名为"鵺"的怪鸟，经常于大内鸣叫，惊扰宫阙。于是依照先例，宫中再次召来源赖政除妖。当夜天色昏黄，细雨蒙蒙，那只妖怪只叫了一声，便不再出声，漆黑中看不清妖怪所在。源赖政先取一支大镝，朝着鵺鸣叫的殿阙射去。鵺被镝响惊扰，怪叫数声。源赖政瞅准时机，飞速射出第二支小镝，一下将鵺射了下来。天皇于是又赐给立了功的源赖政一件御衣，至此赖政名扬天下。

后来鵺的尸体被装进了一艘船中，从河里一直漂到了芦屋的海湾，当地人害怕招来灾祸，便修建了一座墓冢，将鵺隆重安葬了。江户时代的日本儒学家志贺忍认为源赖政击退鵺的传说源于"奉射仪式"。这种仪式就是朝着天空的各个方向射箭，以祈祷消除邪魔，保佑国泰民安和五谷丰登。至今日本的神道教还保留着这种仪式。

这幅画主要刻画了从天空中腾黑云而来的鵺怪，下方就是天皇御所，两个小人代表的就是制伏鵺怪的源赖政和他的随从猪早太。国芳在画中突出了鵺怪的尾巴，"大尾"则预示着结尾。标题框周围环绕着弓、箭矢、火把、黑云等击退鵺的道具。左侧的风景框设计成了天皇在宫阙中所乘坐的御所车。鵺现身时驾乘的黑云一直延伸到风景画中，风景画展现的是京都东三条森林的方向，描绘的是东山的风景。

※　※　※

广重、英泉版的《木曾街道六十九次》结束于大津宿，没有制作终点站京都三条大桥的画幅，不得不说是一件憾事。由于东海道也终于三条大

桥，因此歌川广重在《东海道五十三次》中所作的这幅《大尾　京师》一般也被认为是木曾街道系列的终结篇。

　　跨过宏伟壮观的三条大桥，旅人们就进入了京都。三条大桥上熙熙攘攘，拉着牛车的商人、衣着华丽的官家女子、撑着阳伞的民女、大名的随从队伍，各色人等匆匆走过。远方风景开阔，比睿山巍峨耸立，山脚下是繁华的京都城。木曾街道的旅途止步于此，而属于江户人的故事还在继续着。

后记

　　真正的艺术作品不应只是高高地悬挂于庙堂之上，而是应该深入民间，只有让大众接受的艺术才更有旺盛的生命力和打动人心的内核。被称为"平民艺术"的浮世绘，在提升日本全民艺术修养的道路上，无疑起到了不可或缺的作用，而这种影响一直延续至今，依然深深地推动着日本艺术的发展。同时浮世绘作为日本的一张国际名片，在东西方艺术交流中的影响力也经久不衰。东京奥运会举办之前，法国电视台发布了由法国插画家 Stéphane Levallois 和广告公司 Mullenlowe France 合作制作的宣传片。在片中，一位相扑选手通过冲浪、滑板、攀岩等运动，在浮世绘的世界里排除万难，最终抵达东京奥运会的赛场。这则极具日本古典艺术审美韵味的短片，将浮世绘又一次展现在了世界艺术舞台上。

　　我们都知道，浮世绘的发展一直都有中国艺术和文化的影子。从浮世绘诞生之初，就借鉴了中国木刻技法，不少浮世绘画师都十分热衷于中国题材的浮世绘创作，其中歌川国芳的《水浒传》《三国志》系列、月冈芳年《月百姿》系列中的中国故事都深受日本人的喜爱。而鲁迅先生在留学日本的时候，就曾通过自己收集和友人馈赠的途径，广泛地收藏了不少浮世绘作品，并意图在中国再度推广木刻运动。而近代日本新木刻版画作品

中也不乏中国元素，例如平山郁夫、北冈文雄、井堂雅夫等版画大师，都曾多次在作品中表现中国的独特风韵。艺术的双向流动，使得浮世绘这种在明治时期逐渐消逝的艺术载体，依然以某种形式保持着勃勃生机。

近年来，随着中日文化交流的深入，日本的浮世绘作品也不断地涌入中国，国内不少艺术爱好者对浮世绘产生了浓厚的兴趣，但苦于语言障碍和文化沟壑，很难解其真意。如果本书能够解答读者在浮世绘赏玩之路上的一点疑惑，那就是笔者最大的成功了。2022年是中日邦交正常化五十周年，也是本书成书之时，艺术无国界，艺术的交流融合势必会加深两国人民的友谊。

在本书的最后，感谢领读文化的康瑞锋老师，您的鼓励与支持是本书写作的契机。感谢我的先生宋雨，一直默默地为我的写作创造便利条件。感谢我一双牙牙学语的儿女，你们的笑容是我每天前进的最大动力。感谢远在日本的朋友丛龙鹏，不厌其烦地解答我的问题。还有成书过程中所有对我提供过无私帮助的人们，感谢大家。

海晏

2022年2月 于北京